nEW aRCHITECTURAL CONCEPTS

Author: Arian Mostaedi

Publishers: Carles Broto & Josep Mª Minguet

Production: Francisco Orduña

Graphic Design: Héctor Navarro

Editorial Coordinator: Cristina Soler

Architectural Adviser: Pilar Chueca

Text: Jacobo Krauel (page 137 and 151)

© All languages (except Spanish)
Carles Broto i Comerma
Ausias Marc 20, 4-2
08010 Barcelona, Spain
Tel.: 34 93 301 21 99 Fax: 34-93-302 67 97
E-mail: linksed@teleline.es

© Spanish language
Instituto Monsa de Ediciones, S.A.
Gravina, 43
08930 Sant Adrià de Besòs. Barcelona, Spain.
Tel.: 34 93 381 00 50. Fax: 34 93 381 00 93
E-mail: monsa@monsa.com

ISBN English edition: 84-89861-68-4
ISBN Spanish edition: 84-95275-45-7

Printed in Barcelona, Spain

nEW aRCHITECTURAL
CONCEPTS

Index

Introduction

Minimalism in architecture is a working method in which the aesthetic seeks all its force and capacity to astonish in a simple way and without superfluous elements. It is said that "less is more", and the spaces are adapted to an idea of life that is intended to be simple, allowing the fascination to be shown in the linearity of a wall, in the smooth textures of a floor, in a reserved space, in the hole as a structuring element of this architecture that seeks its essences. Absence is therefore a virtue that exalts formality, imagination and an appetite for creating new sensations with the minimum intervention. It is the architecture of silence, of subtle expressions that seek the complicity of its occupants and of the context in which it is located. It is for this reason that Minimalism is far more than the simple design of buildings or public spaces, far more than a reduction to simplicity. It also requires a great effort —often even greater than that made by other architectural tendencies— because fewer elements means fewer possibilities and alternatives, and it is more difficult to achieve amenable, well illuminated rooms that have a welcoming atmosphere. This last aspect is probably the one that has been most criticised, and Minimalist architecture has often been called cold by those who see no more than the material aspects. However, Minimalism is determined to go farther, creating special spaces for a given public, who are fond of this aesthetics of silence and have a certain culture of space. The dialogue between the buildings and the public takes place both in the forms and in spirituality: it is the architecture of calm, reflection and meditation.

The selection of projects presented in this book offers some of the works designed by the best architects in this field at the present time. It concentrates on the works of famous architects such as John Pawson, Shigeru Ban, Tadao Ando and Anouska Hempel, and is excellently illustrated with photographs, plans and construction details that help the reader to understand the work of their creators.

El minimalismo en la arquitectura **se muestra como un método de trabajo en el que lo estético busca toda su fuerza y capacidad de asombro de una forma simple y sin elementos superfluos. Se dice aquello de "menos es más" y los espacios se adecúan a una idea de vida que pretende ser sencilla, dejando que la fascinación se muestre en la linealidad de un muro, en las texturas suaves de un suelo, en un espacio reservado al espacio, en el vacío como elemento vertebrador de esta arquitectura que busca sus esencias. La ausencia se convierte, por tanto, en una virtud que ensalza la formalidad, la imaginación y el apetito por crear nuevas sensaciones con las mínimas intervenciones. Es la arquitectura del silencio, de los gestos sutiles que buscan la complicidad de sus ocupantes y del contexto en el que se emplazan. Es por ello que el minimalismo es mucho más que la proyección simple de edificios o espacios públicos, no es únicamente un reduccionismo de "lo simple". El minimalismo exige también de un gran esfuerzo que a menudo incluso es mayor que el realizado por otras corrientes arquitectónicas, puesto que con pocos elementos las posibilidades y alternativas se pierden. Un esfuerzo por conseguir con sus obras estancias amables, bien iluminadas y que resulten acogedoras al mismo tiempo. Este último aspecto es probablemente el que más detractores pueda tener, pues la arquitectura minimalista se la ha tachado de fría por aquellos que no ven más allá de lo material. Porque el minimalismo se empeña en ir más lejos, crea espacios especiales para un público determinado, afín a esta estética del silencio y con cierta cultura espacial. El diálogo entre los edificios y el público se produce tanto en el ámbito de las formas como en el espiritual, es la arquitectura del sosiego, de la reflexión y la meditación. En la selección de proyectos realizada para este libro, se muestran algunas de las obras concebidas por los mejores arquitectos del momento en este campo. Una selección, en la que destacan las obras de arquitectos de renombre como John Pawson, Shigeru Ban, Tadao Ando o Anouska Hempel, y que aparece excelentemente ilustrada con fotografías, planos y algunos detalles constructivos que ayudan a comprender mejor el trabajo de sus creadores.**

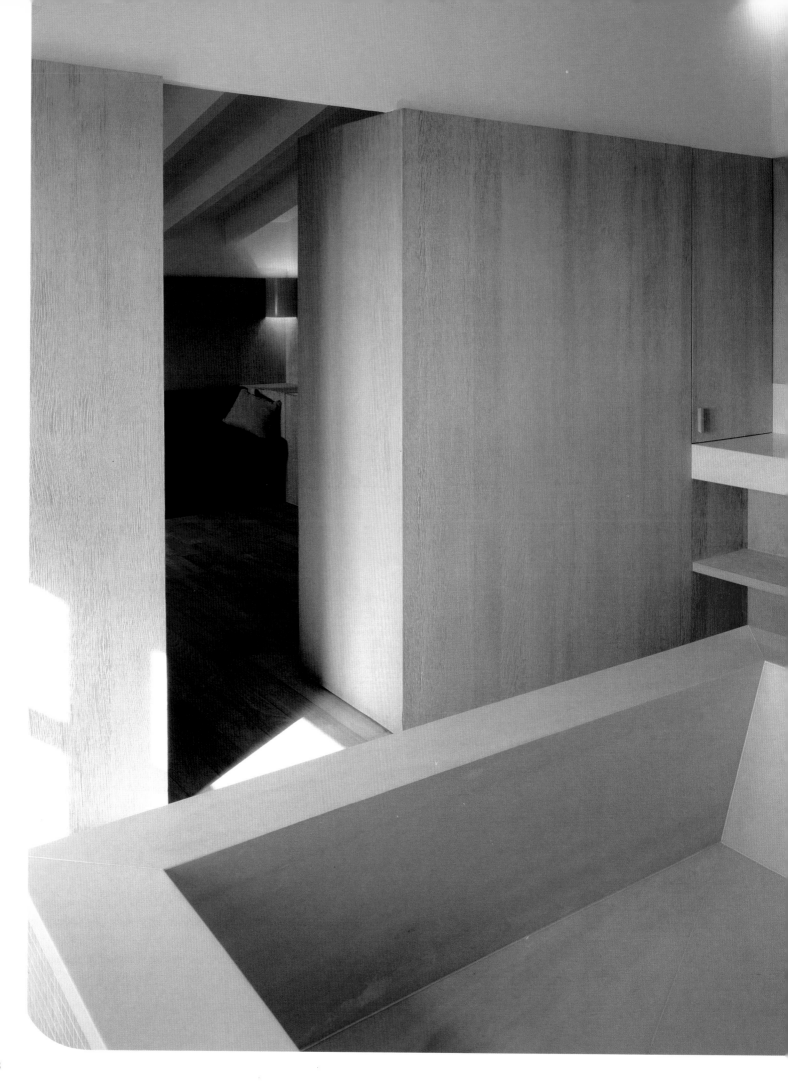

Vincent van Duysen
Finca a Mallorca

Mallorca, Spain

Photographs: Alberto Piovano

This house maintains the characteristics and spirit of the original Majorcan vernacular architecture on the outside, whilst creating a clean contemporary image on the inside suitable for a holiday home.

The project began with an old country house in the inland part of the island with a theatrical portico of the main facade and two adjacent buildings that function as the custodian's lodging and the owner's office. Van Duysen also worked on the design of the garden, creating visual connections by means of paving in a particular composite of concrete and local stone, also used for the flooring of the buildings to create a sense of indoor-outdoor continuity. An imposing wooden enclosure defines a true barrier, both physical and visual, between the private residential space and the custodian's lodging, or between the world inside and world outside.

As the visitor crosses the threshold he has the impression of entering a large patio, which is nevertheless intimate and welcoming. The only theatrical presence in this space is a washstand made of a single block of stone, inserted in a niche. This sensation continues inside the main house. The entrance area is an empty room, with wood paneling on the walls, concealing the access to the guest bathroom.

From the entrance one proceeds to the large kitchen/dining room or to the staircase leading to the upper level housing the bedrooms.

The rigour of the furnishing solutions for each room, based on simple planes and elementary volumes, solids and space, elements for storage and display, seems to make reference to a monastic model of living. The sensory richness of the materials used (sanded and stained oak, stone, marble, ceramics) gives these solutions an air of extreme elegance. Meticulous attention was paid to detail and to the choice of delicate colour combinations to create a relaxing atmosphere for this holiday home.

Esta casa, **diseñada por el arquitecto belga, mantiene las características y el espíritu de la arquitectura tradicional mallorquina en el exterior, pero crea en el interior una imagen contemporánea limpia y adecuada a una segunda vivienda.**

El proyecto parte de una antigua casa rural ubicada en la parte interior de la isla con un pórtico teatral en la fachada principal y dos edificios adyacentes que funcionan como alojamiento del guardián y la oficina del dueño.

Van Duysen también trabajó en el diseño del jardín, que conecta visualmente con la vivienda mediante la utilización de un pavimento realizado con un compuesto especial de hormigón y piedra local que también se ha utilizado para el solado de los edificios. Un imponente cerramiento de madera define una verdadera barrera, física y visual entre el espacio residencial privado y el alojamiento del guardián, o entre el mundo interior y el mundo exterior.

Al cruzar el umbral, el visitante tiene la impresión de entrar en un patio grande, que es, al mismo tiempo, íntimo y acogedor. La única presencia teatral en este espacio es un lavabo de un solo bloque de piedra, insertado en una hornacina. Esta misma atmósfera se repite dentro de la casa principal. El área de acceso es una estancia vacía, con paneles de madera en las paredes que ocultan el acceso al baño de los invitados.

Desde la entrada se accede a la cocina/comedor y a la escalera que lleva el nivel superior donde se encuentran los dormitorios.

El rigor de las soluciones del mobiliario para la estancia, basado en los planos simples y los volúmenes elementales, sólidos y espacio, elementos para el almacenamiento y exposición, parece hacer referencia aun modelo monacal para vivir.

La riqueza sensorial de los materiales utilizados (roble teñido, piedra, mármol, cerámicas) da un aire de extrema elegancia a estas soluciones.

El proyecto dedica especial atención a los detalles y a la selección de delicadas combinaciones de color para crear un ambiente relajante de esta segunda vivienda insular.

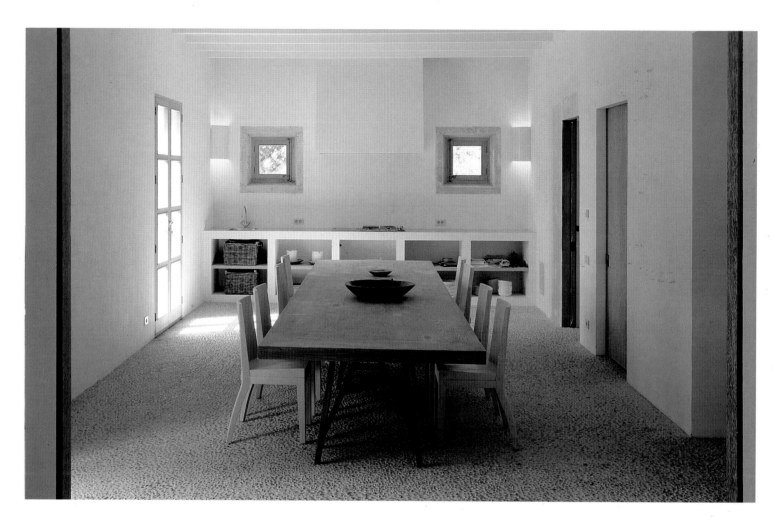

The architecture of Vicent van Duysen is based on premises such as simplicity and comfort, with a predominance of pure lines and an unadorned architecture. He thus builds exquisite spaces in which the light and the soft colours play a major role.

La arquitectura de Vicent van Duysen se construye a partir de premisas como la simplicidad y la comodidad, predominando las líneas puras y la arquitectura no ornamentada. De este modo construye espacios exquisitos donde la luz y los colores suaves juegan un papel protagonista.

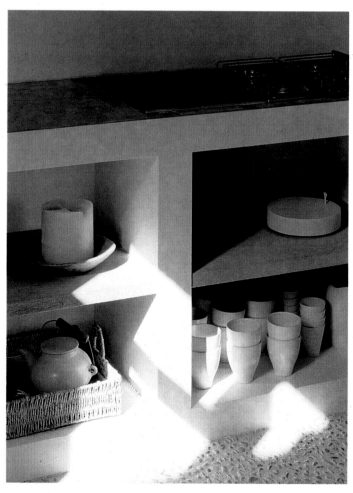

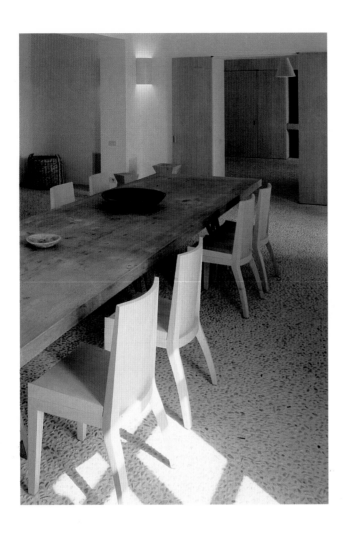

On this double page, views of the kitchen and the dining room. This space, located on the ground floor, is the main room of the dwelling. The kitchen was designed as an open space that is totally integrated in the dining room.

En esta doble página, imágenes de la cocina y el comedor. Este espacio, situado en planta baja, constituye la principal estancia de la vivienda. La cocina se ha planteado como espacio abierto, que se integra fluidamente en el comedor.

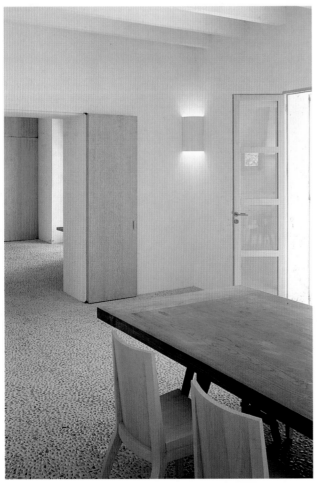

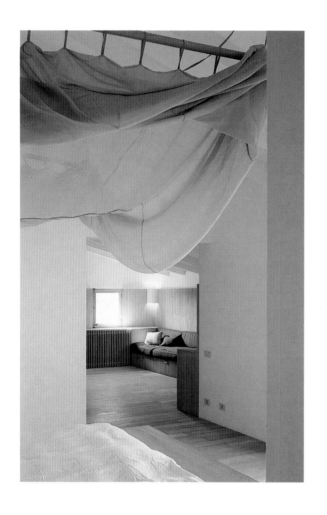

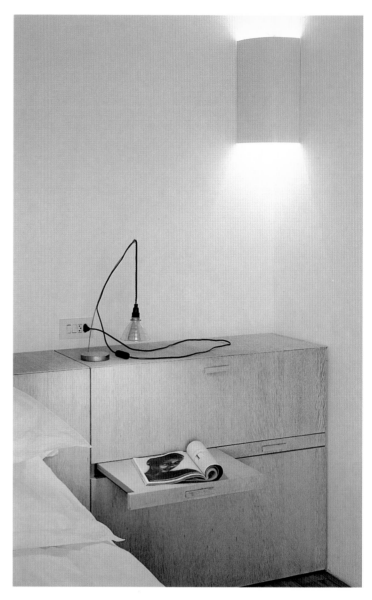

The rooms located on the upper floor give a greater sense of withdrawal and privacy. Much of the furniture used for the different rooms was made with unvarnished wood of very gentle colours.

Las estancias situadas en la planta superior, adoptan un sentido de mayor recogimiento y privacidad. Gran parte del mobiliario que viste las diferentes habitaciones ha sido realizado con madera no barnizada de tonalidades muy suaves.

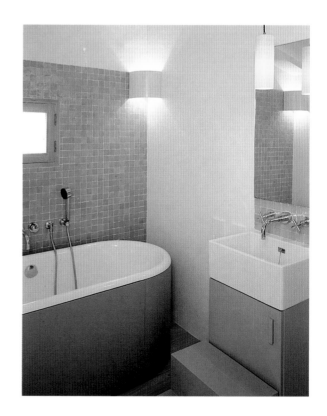

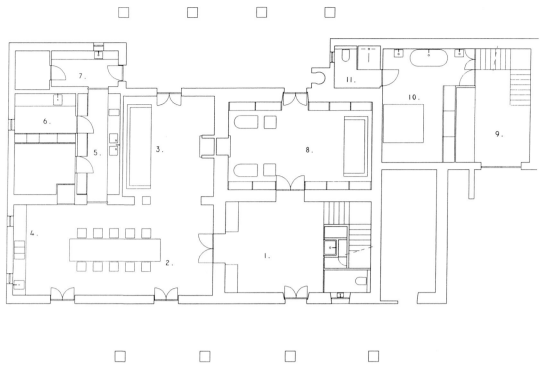

Ground floor plan / Planta baja

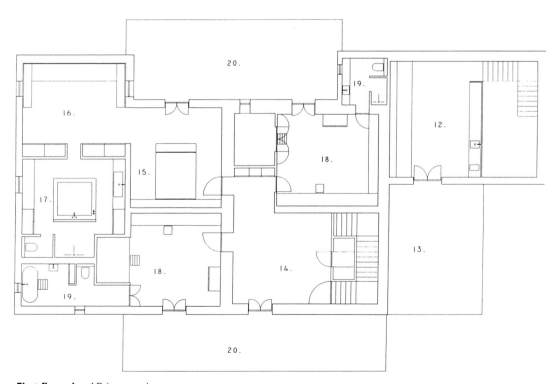

First floor plan / Primera planta

1. **Main entrance** / Entrada principal
2. **Dining room** / Comedor
3. **Living room** / Sala de estar
4. **Kitchen** / Cocina
5. **Scullery** / Trastero
6. **Laundry** / Lavadero
7. **Back entrance** / Entrada posterior
8. **Library** / Biblioteca
9. **Entrance guesthouse** / Acceso de invitados
10. **Bedroom & bathroom guesthouse**
 Habitación y baño de invitados

11. **Shower guesthouse** / Aseo de invitados
12. **Kitchen guesthouse** / Cocina de invitados
13. **Terrace guesthouse** / Terraza de invitados
14. **Nighthall** / Vestíbulo
15. **Master bedroom** / Habitación principal
16. **Dressing master bedroom** / Vestidor de la habitación principal
17. **Master bathroom** / Baño principal
18. **Bedroom child** / Dormitorio de niños
19. **Bathroom child** / Baño de niños
20. **Terrace mainhouse** / Terraza principal

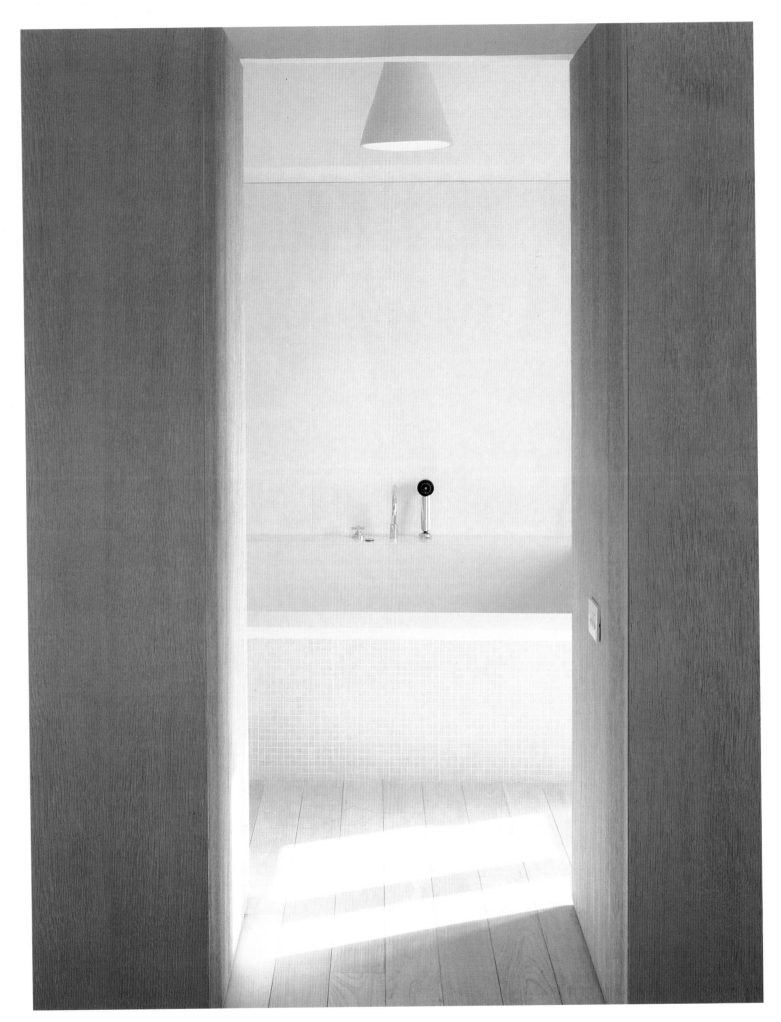

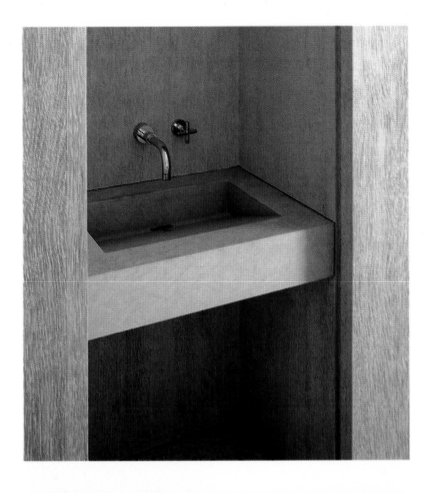

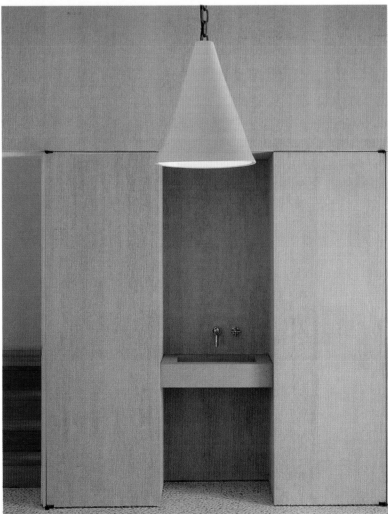

On the left page, a partial view of the main bathroom. On the right, detailed views of the exquisite washbasin located in the entrance area. This is housed in a natural wooden closet located at the bottom of the staircase leading to the upper floor.

En la página de la izquierda, imagen parcial del baño principal. Arriba, vistas detalladas del exquisito lava-manos situado en la zona de entrada. Éste se encuentra embebido en un armario de madera natural, situa-do en la parte baja de la escalera que conduce a la planta superior.

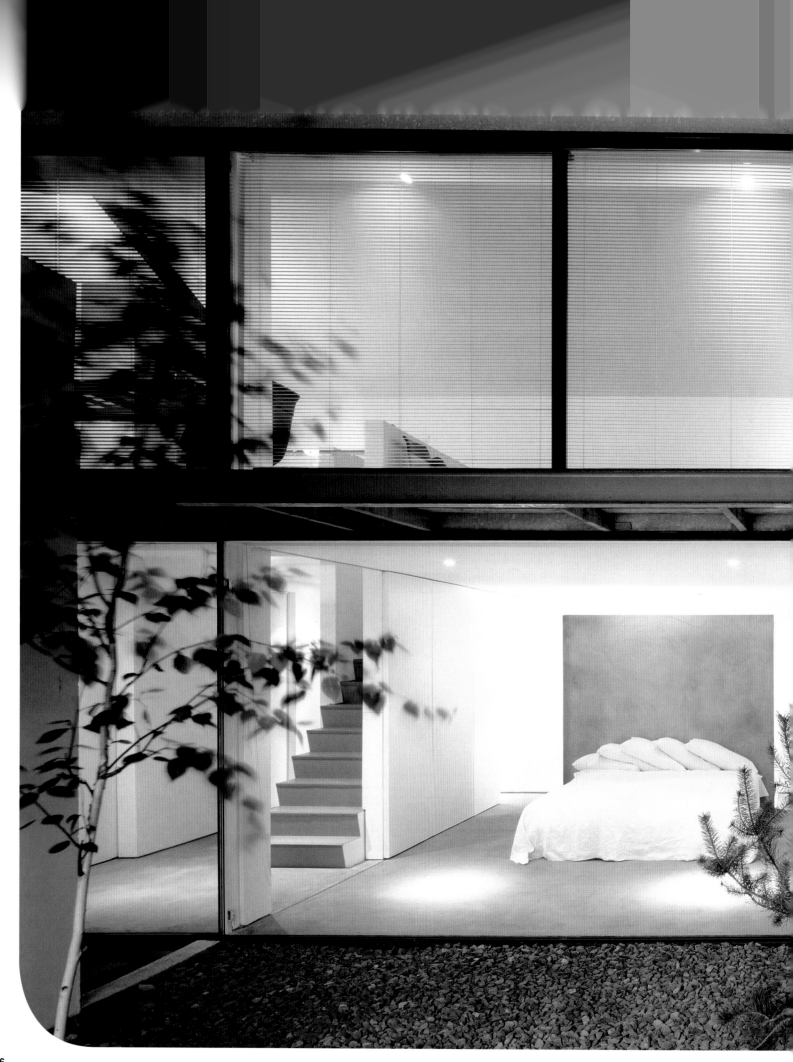

Mark Guard Architects
Refurbishment of a House in Kensal Rise

London, UK

Photographs: John Edward Linden / Arcaid

The original building, a car repair shop, consisted of a two-storey brick building with garages covered with pitched roofing on each side. The architect's mission was to create a two-bedroom house in this building. By removing the rudimentary roofing they created and entrance court on one side and a walled garden on the other.

To provide views of Saint Paul's church and Greenwich, bays were opened in the east facade, and the living room and kitchen were placed on the upper floor. The bedrooms on the ground floor open onto the garden. The wall is replaced by sliding window partitions: on the ground floor and on the upper floor, these panels can slide completely to open the space onto the garden. In the studio, glass panels can also disappear in order to eliminate all limits between the inside and the outside. The architects tried to explore the possibilities of a garden on two levels with views to every level in order to relate the living-room with the roof terrace of the studio.

Independent concrete walls define the spaces inside the garden and support the steel reinforcement beams of the existing structure and the frames of the sliding bays.

An axis joining the entrance court to the garden through the house is underlined by a strip of water and a new door in the enclosed garden, which is the end of the axis and may also serve as an independent entrance to the studio. A walkway will later join the living-room to the studio terrace. At the top of the staircase a glass bench accentuates the transparency and preserves the visual relationship between the ground floor and the lounge.

The floors are in rough concrete, a subtle reference to the gravel of the garden. The walls are treated as white screens and the narrow kitchen is clad in stainless steel like a ship's kitchen. All interior and exterior doors, and even the shutters, are sliding.

El estructura original, **una tienda de reparación de automóviles, consistía en un edificio de ladrillo de doble altura y dos garajes a cada lado con cubiertas asfaltadas. La misión de los arquitectos era crear una casa de dos dormitorios en el interior del volumen.**

Eliminado las rudimentarias cubiertas de los garajes, la actuación configura un patio de entrada en uno de los lados y un jardín amurallado en el otro. Para proporcionar vistas hacia la iglesia de San Pablo y de Greenwich, se ha abierto una secuencia de grandes ventanales en la fachada oriental, y se han ubicado en el nivel superior el estar y la cocina. Los dormitorios de la planta baja se abren hacia el jardín. Los muros fijos interiores han sido reemplazados por mamparas deslizantes: en la planta baja y el piso superior estos paneles pueden abrirse completamente para abrir el espacio hacia el jardín. En el estudio, los paneles de vidrio pueden abrirse también para eliminar cualquier límite entre el interior y el exterior.

El proyecto trata de explorar las posibilidades del jardín en dos niveles con vistas a cada nivel para relacionar el estar con la azotea del estudio.

Unas paredes independientes de hormigón definen los espacios dentro del jardín y sustentan las vigas de acero de la estructura existente y los marcos de los ventanales corredizos. Un eje que une el patio de entrada con el jardín a través de la casa es subrayado por una franja de agua y una nueva puerta en el jardín cerrado que constituye el extremo del eje y también puede servir como entrada independiente al estudio. Una pasarela unirá posteriormente el salón con la azotea del estudio.

Al final de la escalera un banco de vidrio acentúa la transparencia y conserva la relación visual entre la planta baja y el salón.

Los suelos son de hormigón sin tratamiento superficial, una sutil referencia a la gravilla del jardín. Las paredes se tratan como pantallas blancas y el estrecho espacio de la cocina se ha revestido con planchas de acero inoxidable. Todas las puertas interiores y exteriores, e incluso las contraventanas, con correderas.

The site is divided into two different gardens by two walls between which the dwelling is developed. On this double page, views of this interesting space, with the small study built at the opposite end of the dwelling.

El solar queda dividido en dos jardines distintos mediante dos muros entre los cuáles se desarrolla la vivienda.
En esta doble página, imágenes de este interesante espacio, con el pequeño estudio construido en el extremo opuesto a la vivienda.

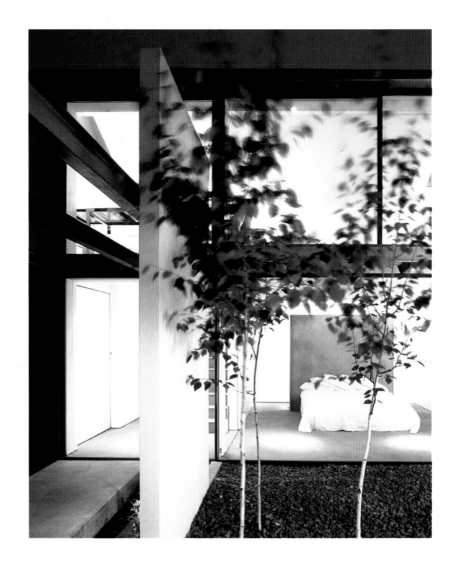

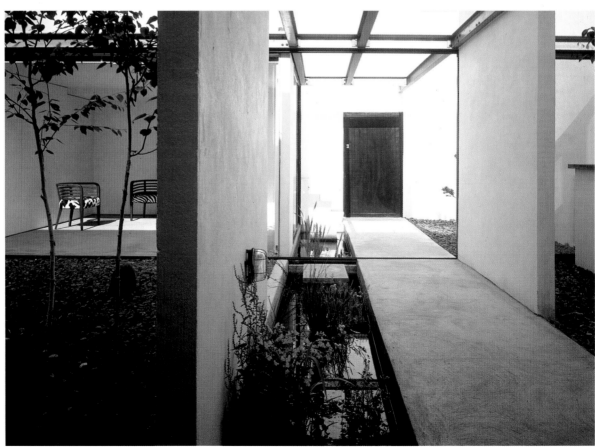

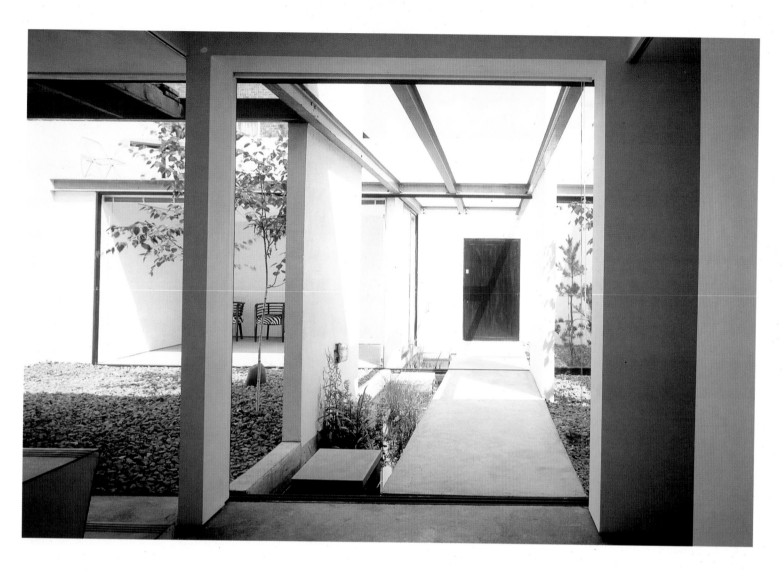

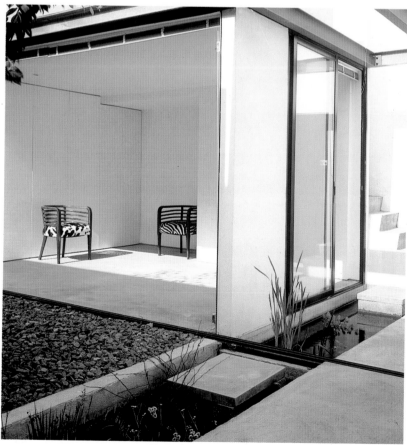

To the right, in the foreground, a view of the study. Behind this is the bottom of a narrow staircase leading directly to a small terrace located on the upper level.

A la derecha, y en primer término, imagen del estudio. Detrás del mismo nace una estrecha escalera que conduce directamente hasta una pequeña terraza situada en el nivel superior.

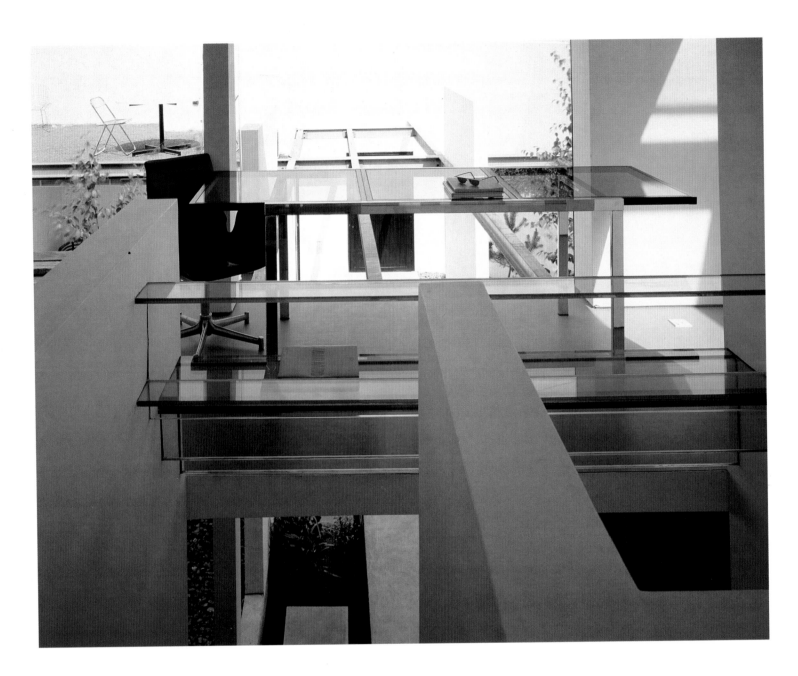

The interior space flows toward the exterior without visual interruptions through the east-facing facade. This opens onto the courtyard by means of large double sliding glass doors. The glass bench located over the staircase contributes to the vertical transparency.

El espacio interior fluye hacia el exterior sin interrupciones visuales a través de la fachada orientada al este. Ésta se abre al patio mediante grandes puertas correderas de cristal doble. El banco de cristal situado sobre la escalera contribuye a la transparencia vertical.

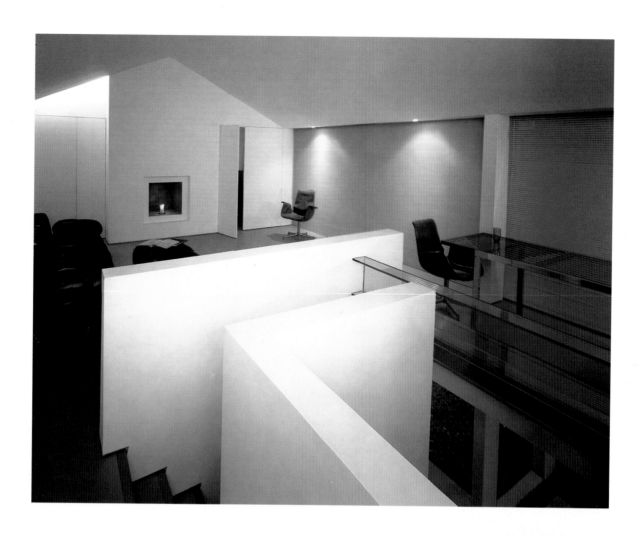

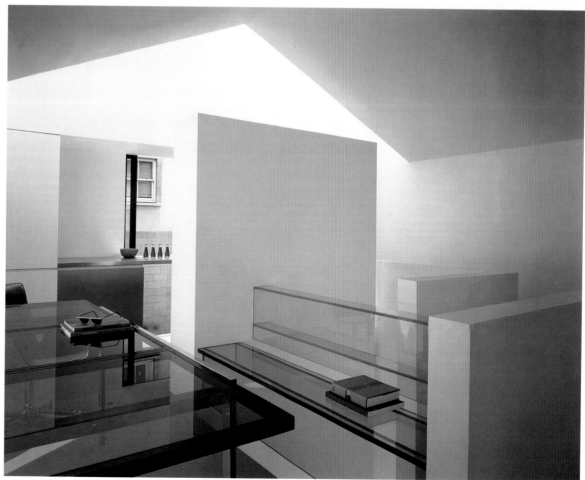

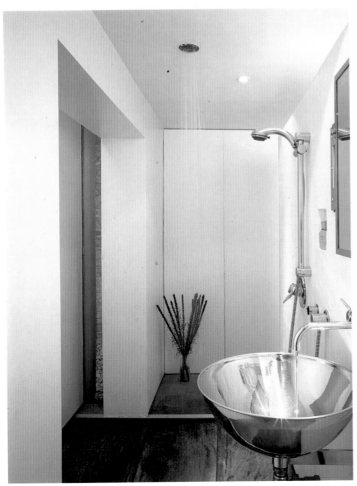

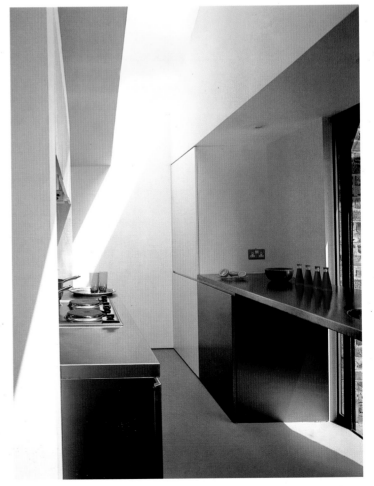

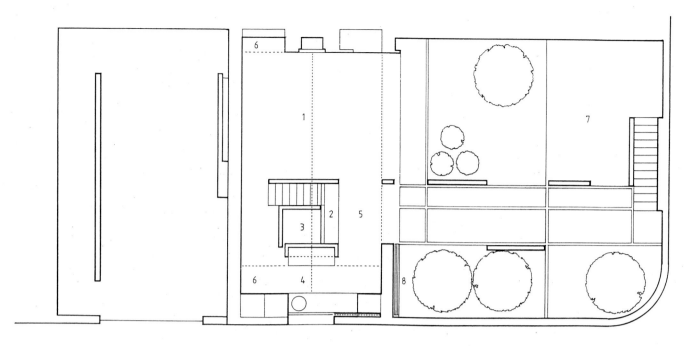

First floor plan / Primera planta

1. **Living area** / Salón
2. **Glass bench** / Banco de cristal
3. **Void** / Vacío
4. **Kitchen** / Cocina
5. **Dining-room** / Comedor
6. **Roof-light** / Lucernario
7. **Roof terrace** / Terraza
8. **Sliding glass screens**
 Puertas correderas de cristal

1. **Studio** / Estudio
2. **Pool** / Piscina
3. **Stepping stones** / Pavimento pétreo
4. **Sliding glass screens**
 Puertas correderas de cristal
5. **Garden** / Jardín
6. **Guest bedroom** / Habitación de invitados
7. **Bathroom** / Baño
8. **Master bedroom** / Habitación principal
9. **Shower** / Ducha
10. **Entrance courtyard** / Patio de entrada
11. **Roof light** / Lucernario

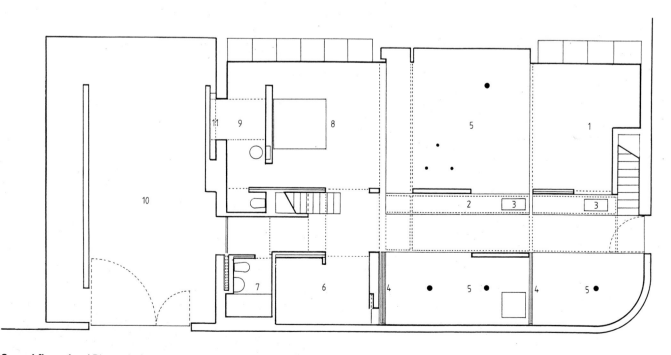

Ground floor plan / Planta baja

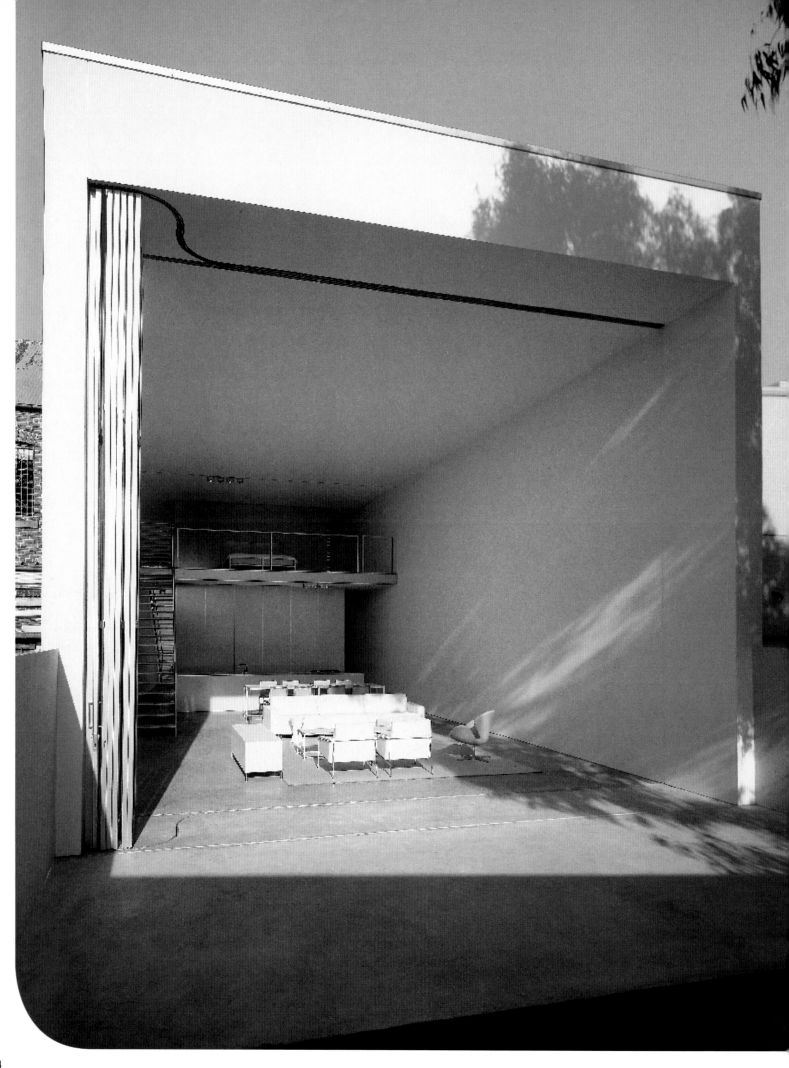

Engelen Moore
House in Redfern

Sydney, Australia

Photographs: Ross Honeysett

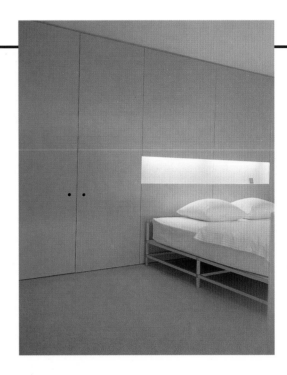

This two-storey house has been built on a vacant plock of land formerly occupied by two terrace houses, in a street including houses, warehouses and apartments of varying ages and scales. The local council insisted that it read as two terraced-type houses rather than as a warehouse. The front elevation is divided into two vertical bays. The major horizontal elements are aligned with, and each bay relates proportionally to the adjoining terraced houses. The internal planning reflects this two-bay arrangement at the front, while the rear elevation expresses the full 6 metre high by 7 metre wide internal volume. There was a very limited budget for this project, so a simple strategy was developed to construct a low-cost shell comprised of a steel portal framed structure with concrete block external skins to the long sides, lined with plasterboard internally. The front and rear parapets and blade walls are clad with compressed fibre cement sheets. This shell is painted white throughout. Within this white shell are placed a series of more refined and rigorously detailed elements differentiated by their aluminium or grey paint finish.

The front elevation is composed of six vertical panels, the lower level being clad in Alucobond aluminium composite sheet, the left hand panel being the 3.3-metre high front door and the three panels on the right hand side form the garage door. The upper level is made up of operable extruded aluminium louvers, enabling it to adjust from the transparent to the completely opaque.

The six-metre high west-facing glass wall is made up of six individual panels which slide and stack to one side allowing the entire rear elevation to be opened up. This not only spatially extends the interior into the courtyard, but in combination with the louvered front elevation allows exceptional control of cross ventilation to cool the house in summer, while allowing very good solar penetration to warm the house in winter. In summer, this western glass wall is screened from the sun by a large eucalyptus tree on the adjoining property.

Esta casa de dos plantas **se ha construido sobre una manzana vacía anteriormente ocupada por dos edificios entre medianeras, en una calle que concentra viviendas, almacenes y apartamentos de diversas escalas y edades. El ayuntamiento insistió en que se consideraran como dos casas en lugar de como un almacén. El alzado delantero se divide en dos vanos verticales. Los elementos horizontales más importantes están alineados con las casa colindantes y cada vano se relaciona proporcionalmente con éstas. La distribución interna refleja esta disposición de dos anos de la fachada, mientras que el alzado posterior expresa todo el volumen interior de 6 metros de alto por 7 de ancho. El presupuesto para este proyecto era muy limitado, de modo que se desarrolló una estrategia simple para construir una piel de bajo coste que consiste en una estructura porticada revestida con bloques de hormigón en los lados y con cartón-yeso en el interior. Los parapetos anterior y posterior están revestidos de placas de hormigón de fibra comprimida. Esta piel se ha pintado de color blanco en su totalidad.**

Dentro de esta piel blanca se colocan una serie de elementos más refinados y rigurosamente detallados, diferenciados por su acabado de aluminio o de pintura de color gris. El alzado anterior se compone de seis paneles verticales y el inferior está revestido de losa de aluminio Alucobond. El panel del lado izquierdo forma la entrada principal de 3,3 m de altura, y los tres paneles del lado derecho forman la puerta del garaje. En el nivel superior se han colocado unas persianas practicables de aluminio extrusionado, permitiendo que se ajusten entre lo totalmente transparente y lo totalmente opaco.

La fachada de vidrio de 6 metros de altura que da al oeste está formada por 6 paneles individuales que se deslizan hacia un lado permitiendo la abertura completa del alzado posterior. De esta manera, no sólo se prolonga el interior hacia el patio, sino que en la combinación con las persianas de la fachada principal se permite un control excepcional de la ventilación para enfriar la casa en verano, a la vez que se permite la penetración de la luz solar para calentarla en invierno. En verano esta pared occidental de vidrio está protegida del sol por un gran eucalipto de la parcela colindante.

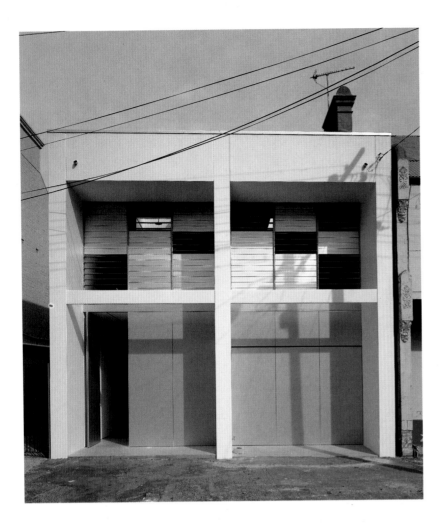

The main facade is divided into two bays, whereas the rear facade is a single volume 6 metres high by 7 metres wide.

La fachada principal se encuentra dividida en dos crujías mientras que la fachada posterior se desarrolla como un único volumen de 6 metros de alto por 7 metros de ancho.

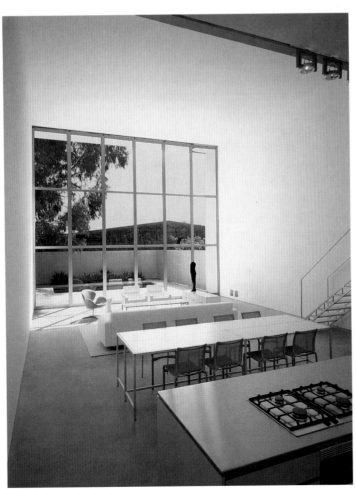

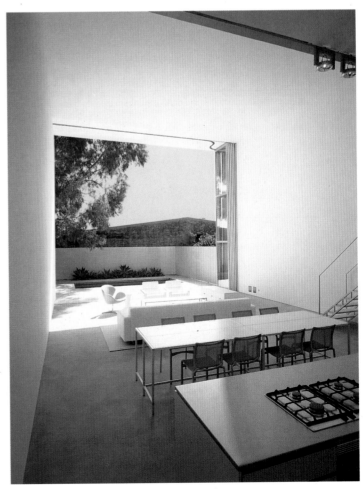

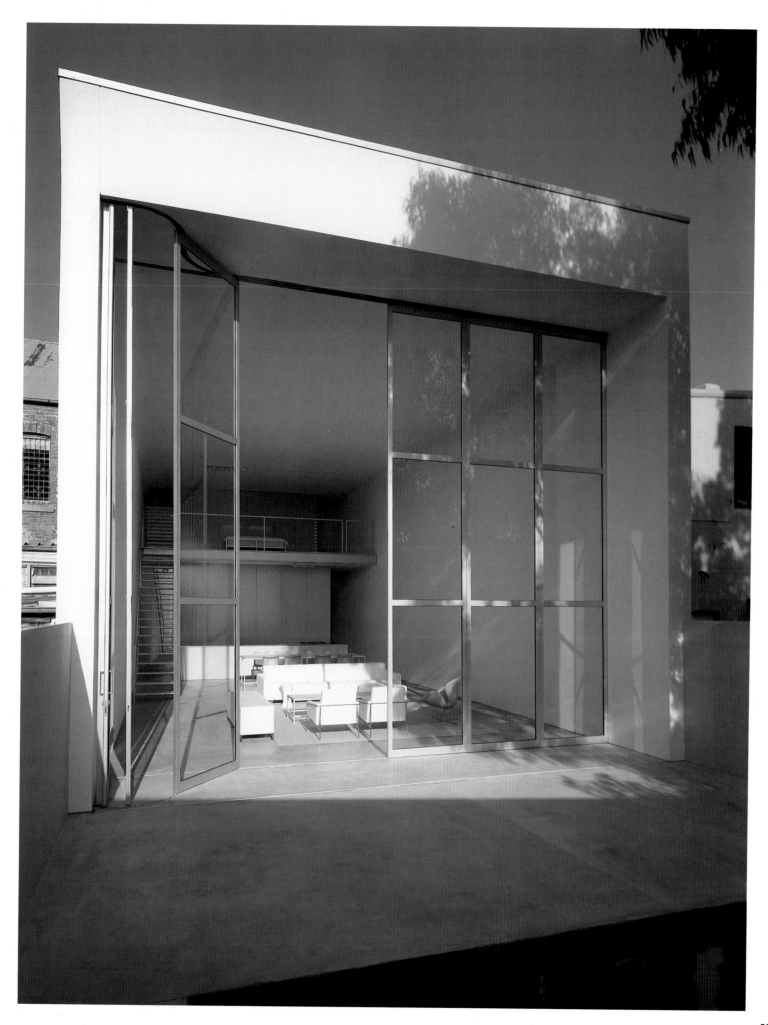

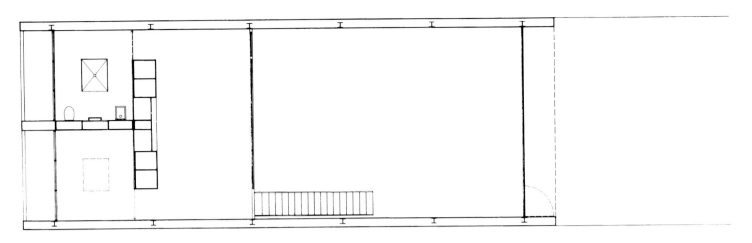

First floor plan / Primera planta

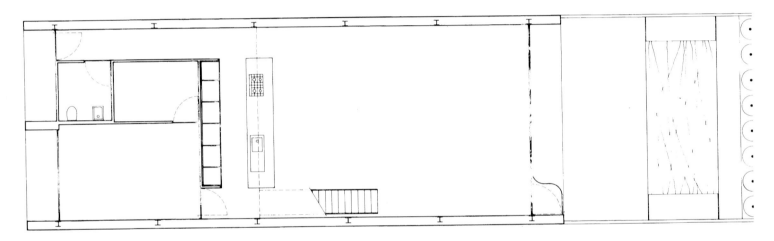

Ground floor plan / Planta baja

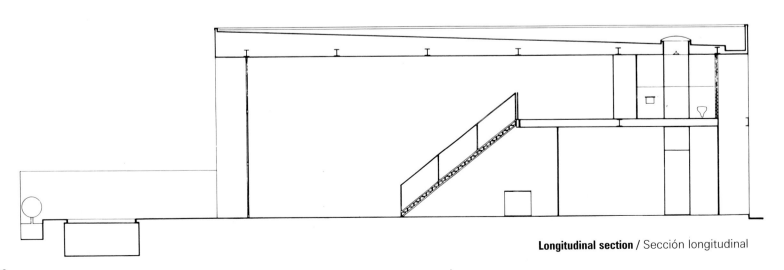

Longitudinal section / Sección longitudinal

When the six glass panels forming the rear facade are wide open, they extend the interior of the dwelling towards the garden.

Cuando los seis paneles de cristal que forman la fachada posterior se encuentran en su posición de máxima abertura, amplían el interior de la vivienda hacia el jardín.

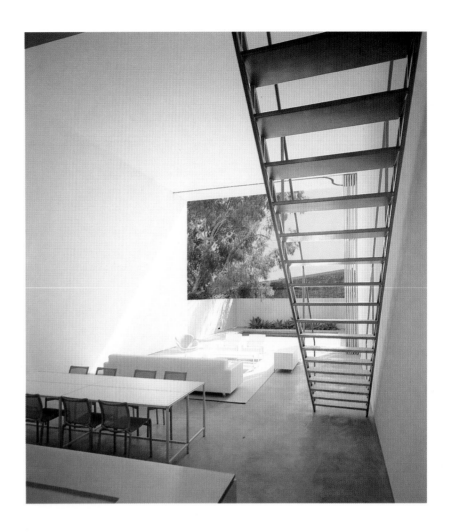

Cross section / Sección transversal

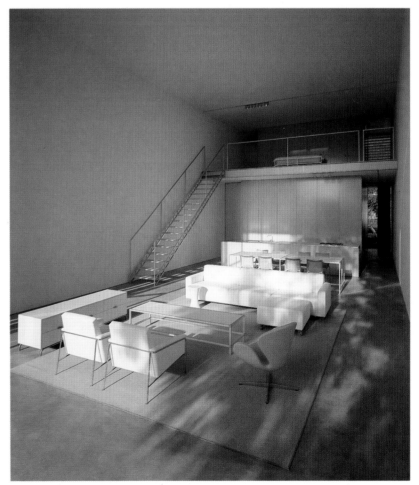

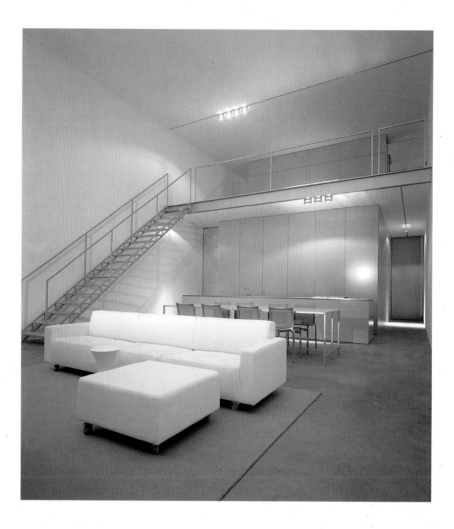

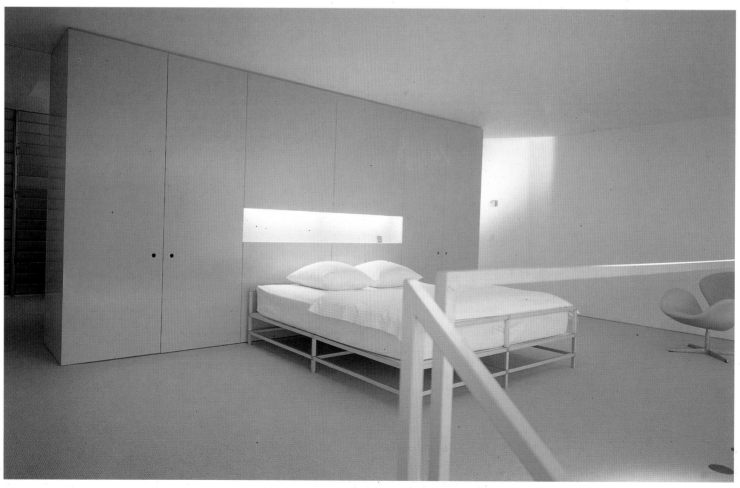

The rooms of the upper floor are fitted with mobile aluminium shutters that can be totally transparent or totally opaque.
The furniture was designed by the architects. The basic premises were low cost and lightness for easy mobility.

Las estancias de la planta superior se encuentran equipadas con persianas móbiles de aluminio que permiten que éstas pasen de una situación de total transparencia a una total opacidad.
El diseño del mobiliario, realizado por los arquitectos, ha tenido como premisas principales el coste reducido y la ligereza con tal de poderlo mover con facilidad.

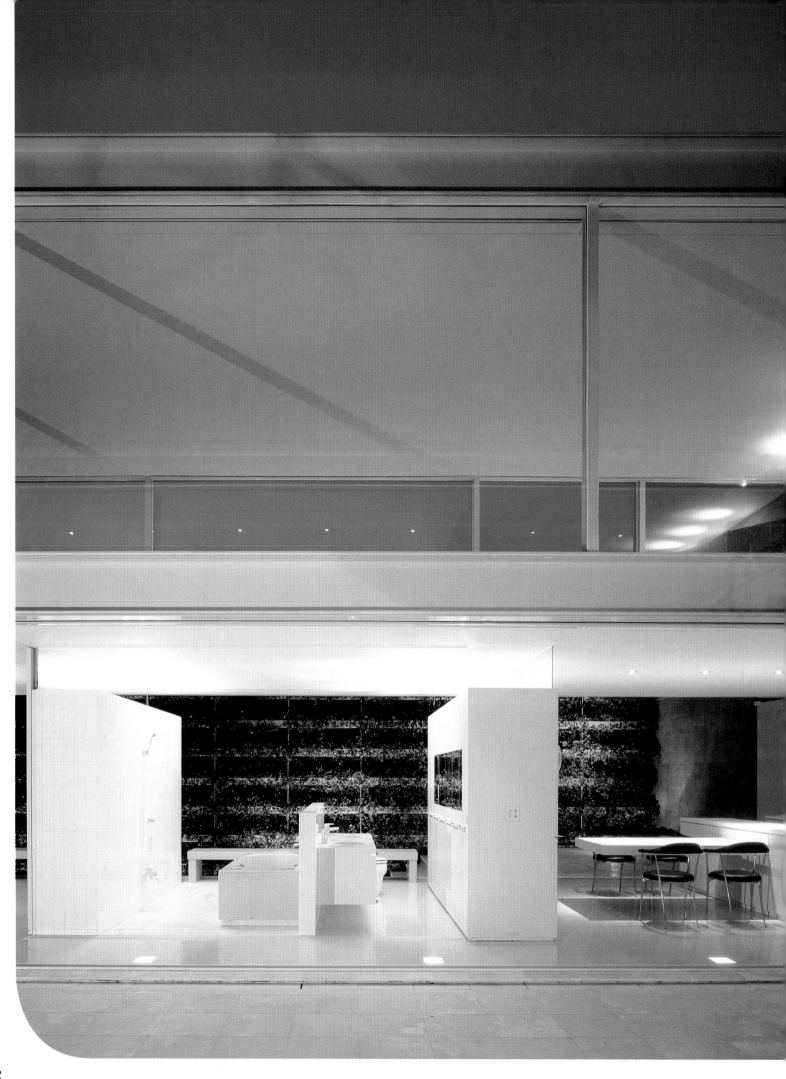

Shigeru Ban
2/5 House

West Japan

Photographs: Hiroyuki Hirai

The 15x25 m rectangular plan **of this house is divided into five zones each of 15x5 m. From the south, these zones are: front garden, interior space, central courtyard, interior space, back garden. The house is bounded on its east and west sides by two-store reinforced concrete walls. In order to create the 2/5 (i.e. 2 by 1/5) first floor space, enclosed glass boxes, similar to that of the Mies van de Rohe's Farnsworth House, were positioned across the second floor. The spaces created beneath these have a Japanese sensibility in which interior and exterior are linked both visually and physically. This contrasts with the merely visual spatial connectivity of Mies' work. The first floor is a "universal floor": a unified space within which each of the functional elements is placed, while at the same time the use of sliding doors at the boundary between interior and exterior, and the manually operated tent roof results in a sense both of enclosure and openness. The screen on the road side is formed from bent, punched aluminium which folds up accordion-like to form the garage door. On the north side, a grid of PVC gutters have been hung as planters, creating a dense screen which ensures privacy.**

El plano rectángular de 15x25 m de esta casa se divide en cinco zonas de 15x15 m cada una. Empezando por el sur, estas zonas son: jardín frontal, espacio interior, patio central, espacio interior y jardín trasero. Las alas este y oeste de la casa se apoyan en dos antiguas paredes reforzadas con cemento. A fin de crear un espacio de 2/5 (2 por 1/5) en la planta baja, en la primera planta se dispusieron unas cajas de cristal cerradas, muy similares a las de la Casa Farnsworth de Mies van der Rohe. Los espacios que se han creado en la planta inferior poseen una sensibilidad japonesa en la que interior y exterior están conectados tanto visual como físicamente. Este hecho contrasta con la simple conectividad espacio visual de la obra de Mies van der Rohe. La planta baja es una «planta universal», es decir, un espacio unificado en el cual cada uno de los elementos funcionales tiene su lugar, mientras que al mismo tiempo la utilización de puertas correderas en el límite entre interior y exterior, y la cubierta de tela que se activa manualmente transmiten la sensación de reclusión y, a la vez, apertura. El muro que da a la calle es de aluminio doblado y punzonado, que se abre como un acordeón en dirección vertical para una rejilla de canalones de PVC a modo de macetas, creando una densa pantalla que garantiza la privacidad de la vivienda.

The facade of the dwelling that gives onto the street is clad with a sheet of perforated corrugated metal that offers a high degree of privacy and creates a special visual connection with the exterior.

La fachada de la vivienda que da a la calle está revestida con una plancha de metal ondulada y perforada que asegura un elevado grado de privacidad a la vez que permite una especial conexión visual con el exterior.

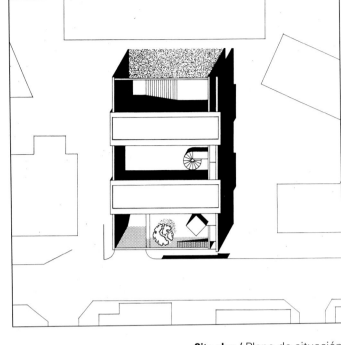

Site plan / Plano de situación

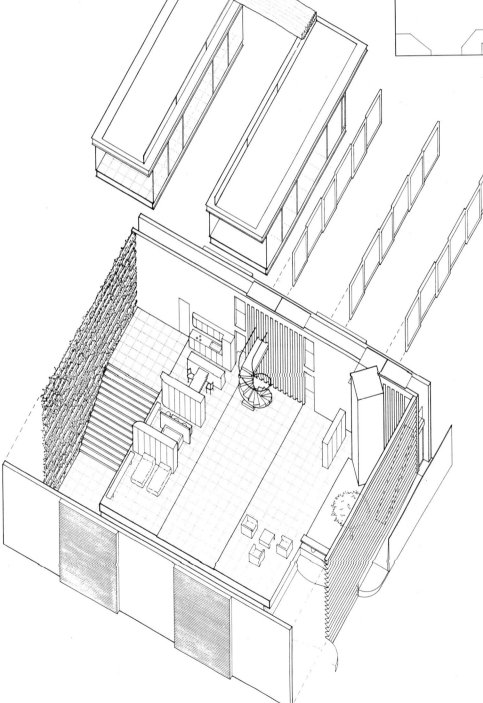

Axonometric view / Axonometría

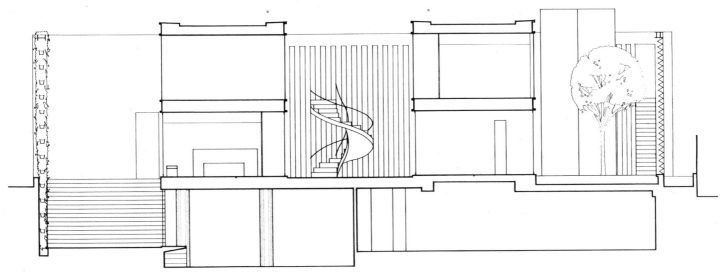

Section / Sección

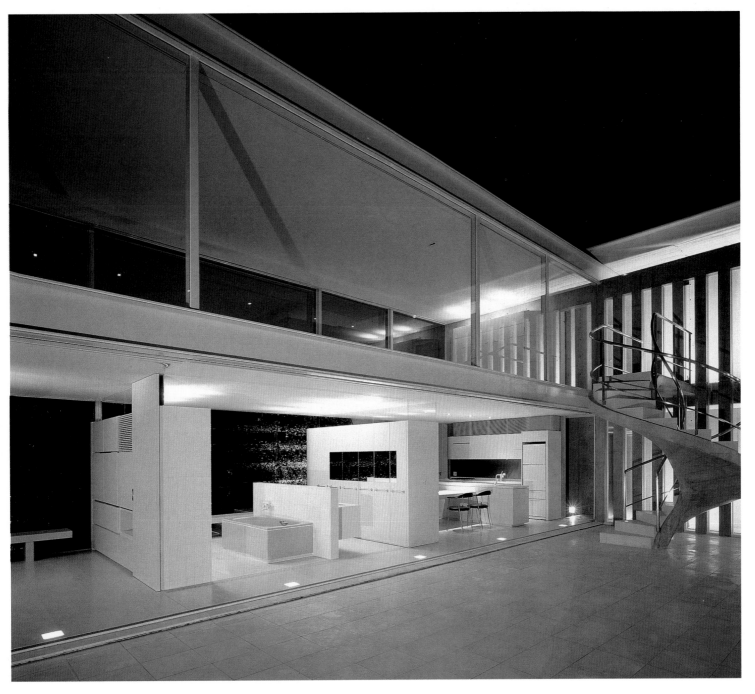

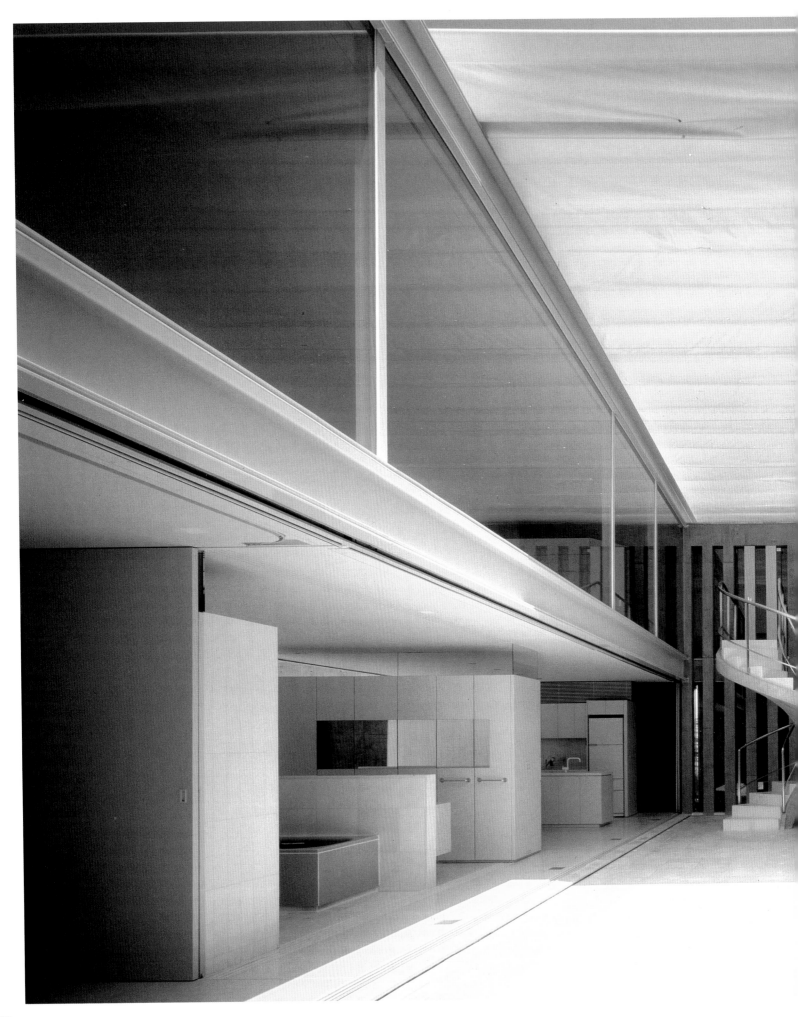

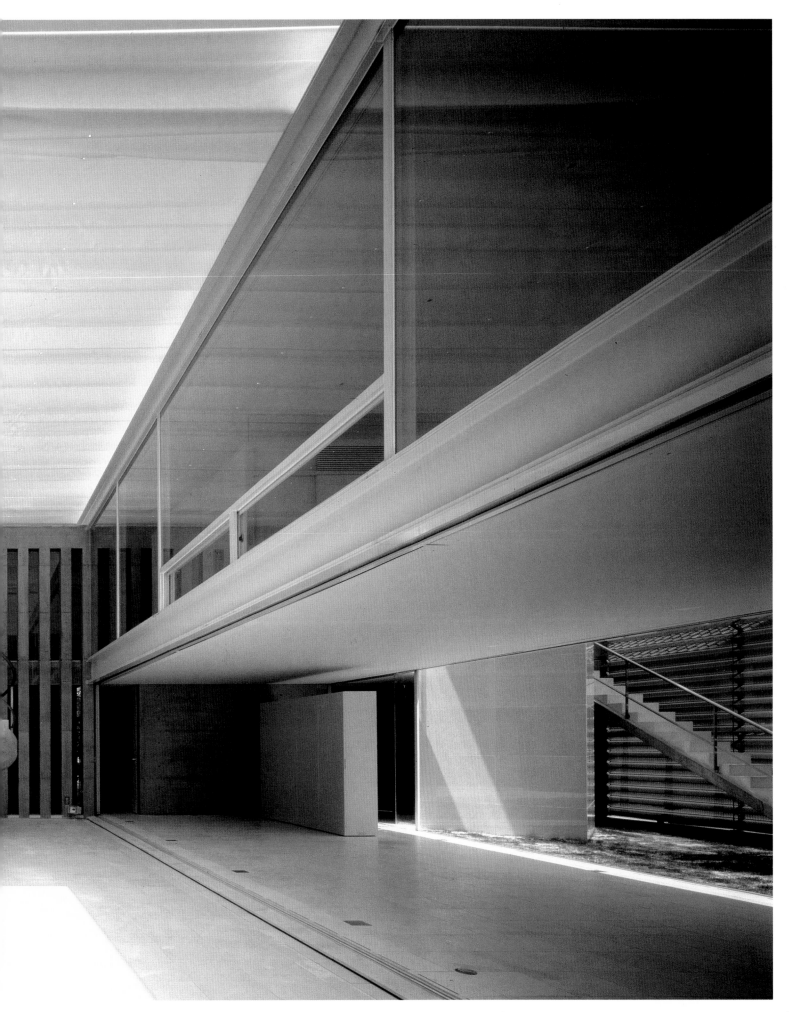

The spaces of the dwelling are impregnated with a Japanese sensibility, whose maximum expression is found in the delicate presence of the surrounding nature (the front and rear gardens) in the interior of the dwelling

Los espacios de la vivienda están impregnados de una sensibilidad japonesa cuyo máximo exponente se halla en la delicada presencia de la naturaleza circundante (los jardines delantero y trasero) en el interior de la vivienda.

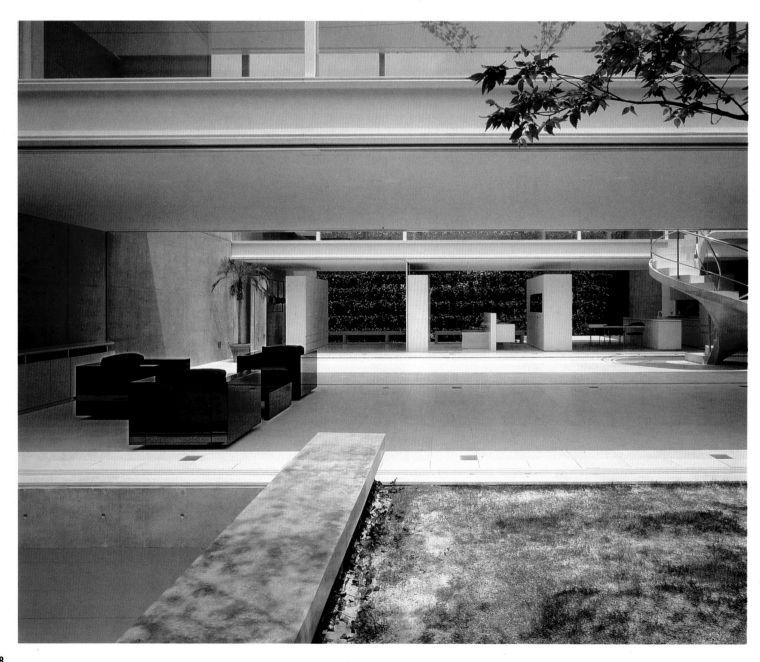

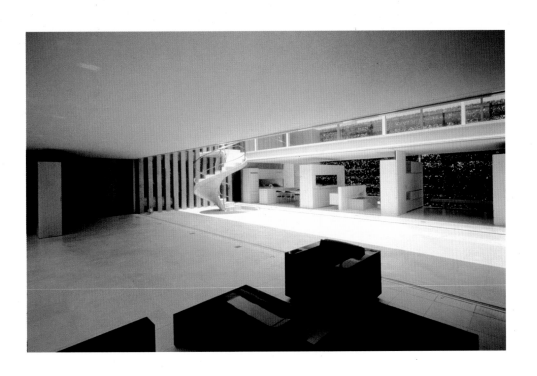

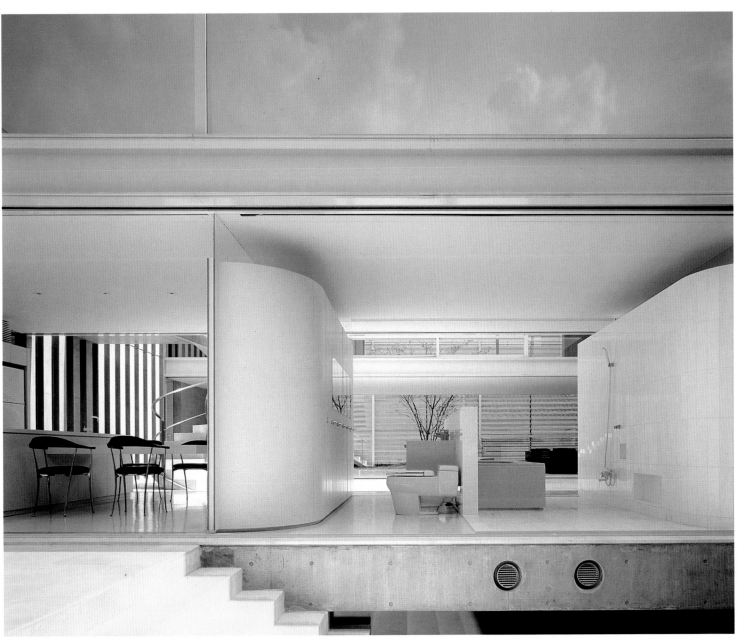

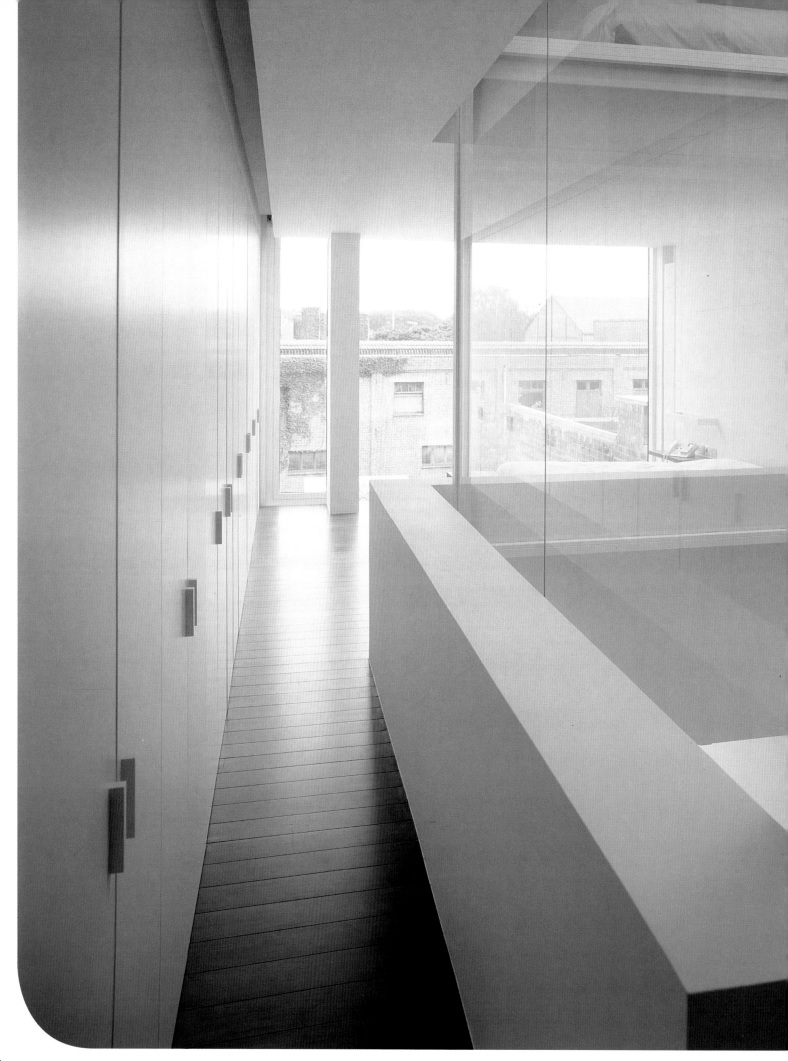

Vincent van Duysen
Town Houses in Flandres

Flandres, Belgium

Photographs: Jan Verlinde

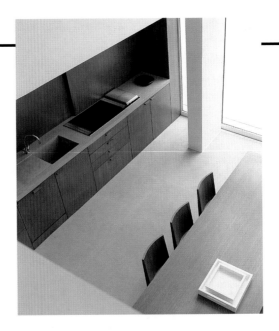

The project consists in the refurbishment of a classic 30's row house with a fairly restricted width and a deep plan.

The house is situated between five similar row houses by the same architect and from the same period; which is why the front elevation has only been restored and is further kept untouched.

The deep plan of the existing house made it very dark what Van Duysen has completely abolished in favour of an open plan with a glazed central void over three stories visually connecting all the spaces vertically and horizontally, daylight pouring an extensive rooflight and a completely glazed back elevation.

The impressive spatial qualities are emphasized by several factors. From one side, the unrestricted views, got from the front to the back of the house on all levels (entering through the front door one can see the garden gate in the back garden). Those views come as well from two voids on the rooflight and the central lightwell; the completely glazed back elevation give views of the old industrial buildings and chimneys. The materials used in the building process consists of flush planes of dark tinted oak against a background of white plastered walls and is carefully proportioned to emphasize the spatial system of the house. Large planes of glass divide the structure and organization of the plan. The whole building is opened up to the garden through the completely glazed elevation, whereby the window frames again reflect the structure inside. At the same time, the walled garden elongates the space of the dining and cooking area and combined with the void above the dining room and the use of identical stone floor in and outside, effectively pulls the internal and external space together in one. The patio wall marks the end of the external dining area and creates a kind of "garden room", with a framed view onto the rest of the planted garden.

El proyecto aborda **la restauración y adecuación interior de un edificio clásico de viviendas en hilera de los años treinta, con una planta claramente estrecha y restringida.**

El volumen se enclava dentro de una secuencia compuesta por cinco casas realizadas por el mismo arquitecto y levantadas en el mismo período, razón por la cual el alzado frontal ha sido cuidadosamente restaurado, bajo una respetuosa actitud por los elementos existentes, sin introducir ningún tipo de cambio de ellos.

La profundidad de la planta de la antigua residencia hacía que los sus interiores fueran muy oscuros. El proyecto de Van Duysen cambia radicalmente este hecho gracias al empleo de una planta libre con un vacío central acristalado hacia el que miran los tres niveles en que se estructura la residencia. Estas tres plantas se conectan visualmente en sentido vertical y horizontal mediante de este vacío.

Además, la entrada de luz es ahora mucho mayor gracias a un gran lucernario en la cubierta y al acristalamiento de la fachada posterior en toda su extensión.

La fluidez espacial del proyecto se debe a varios factores. De un lado, la amplitud de vistas favorece este hecho, pues se establece un hilo conductor ininterrumpido en todos los niveles, desde el frente de la casa a su cierre posterior (desde el acceso principal de la residencia se puede ver la puerta del jardín, ubicada en el otro extremo de la casa).

Esta visualización espacial se consigue también mediante de las dos grandes aperturas más arriba mencionadas, del lucernario sobre la cubierta y el vacío central, así como la gran fachada acristalada, que dota de vistas fragmentadas hacia los antiguos edificios industriales y chimeneas del entorno.

Los materiales elegidos por Van Duysen para la construcción son planos enrasados de madera de roble tintada, que contrasta con el inmaculado fondo de los muros revocados de color blanco que cuidadosamente se establecen para enfatizar el sistema espacial que rige el diseño de la vivienda.

Por otro lado, grandes planos de vidrio dividen la estructura y la organización de la planta.

Todo el edificio se abre al jardín a través de la fachada acristalada, por lo que las carpinterías revelan de nuevo la estructura interior.

Al mismo tiempo, el jardín con su perímetro amurallado, amplía la superficie de los ámbitos de comedor y cocina, lo que se enfatiza con el uso de la piedra idéntica en el pavimento del interior y del exterior, logrando una eficaz integración de ambos ambientes.

Por otra parte, el muro del patio delimita el final de la zona externa del comedor, configurando un espacio semiabierto de jardín interior, con vistas fragmentadas hacia la vegetación del jardín principal.

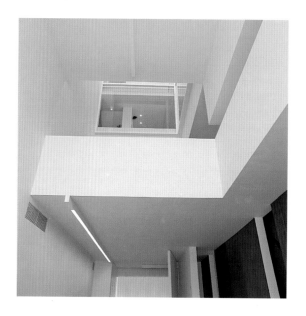

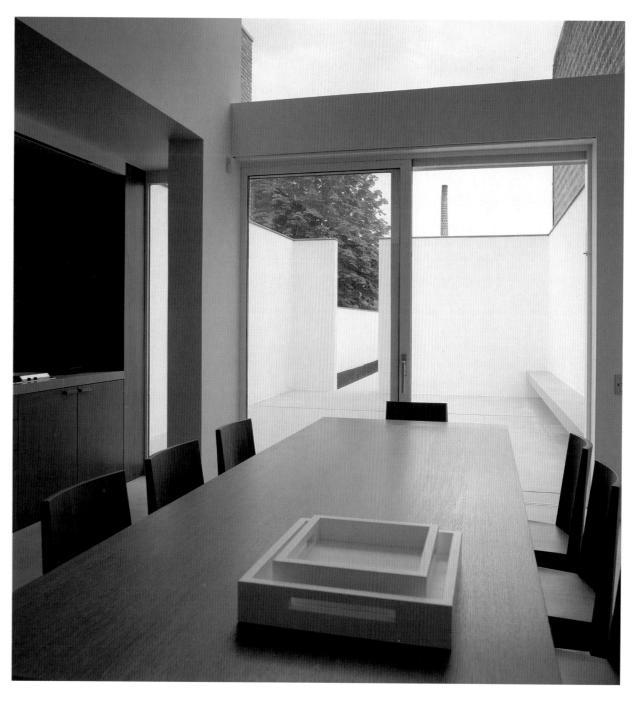

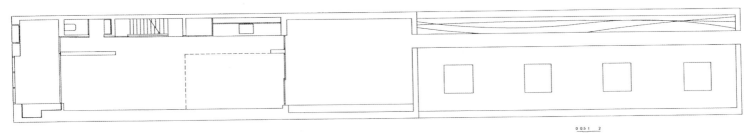

Ground floor plan / Planta baja

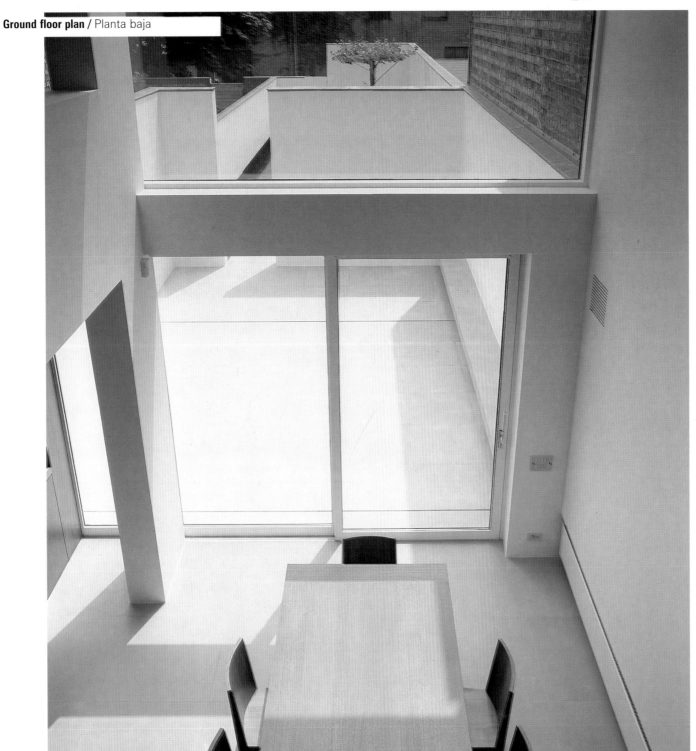

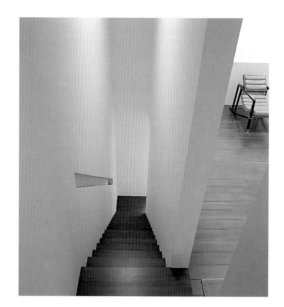
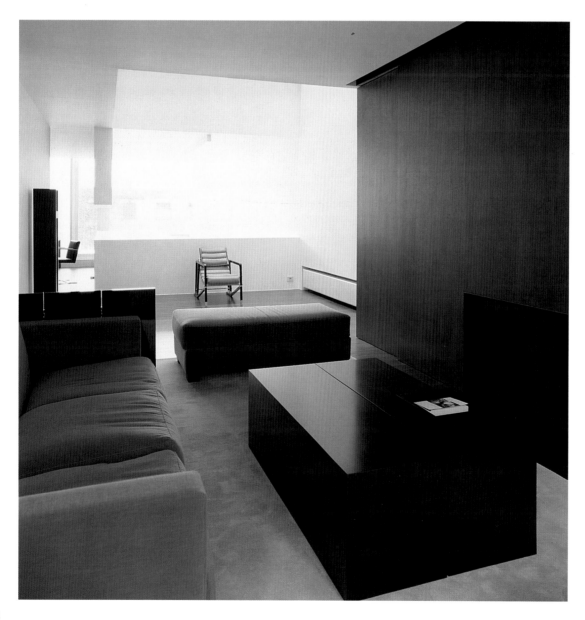

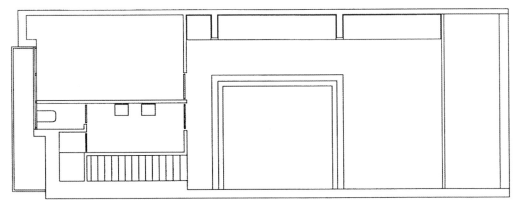

Third floor plan / Tercera planta

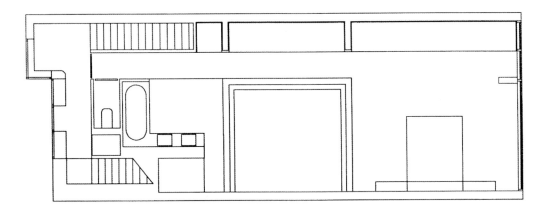

Second floor plan / Segunda planta

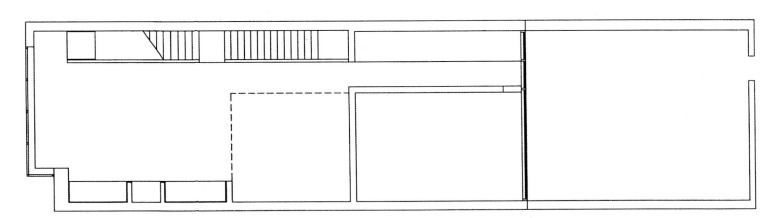

First floor plan / Primera planta

0 0.5 1 2

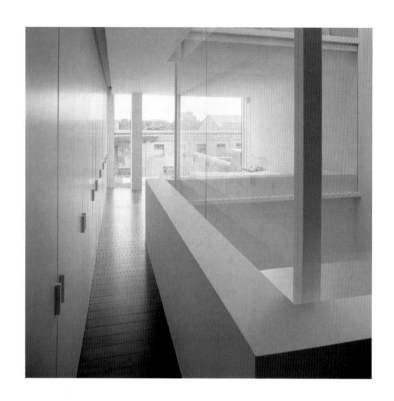

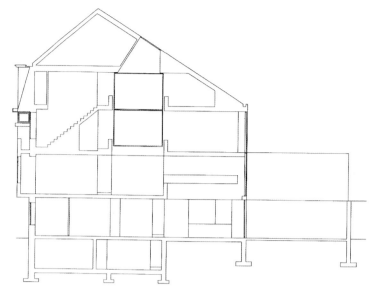

Cross section / Sección transversal

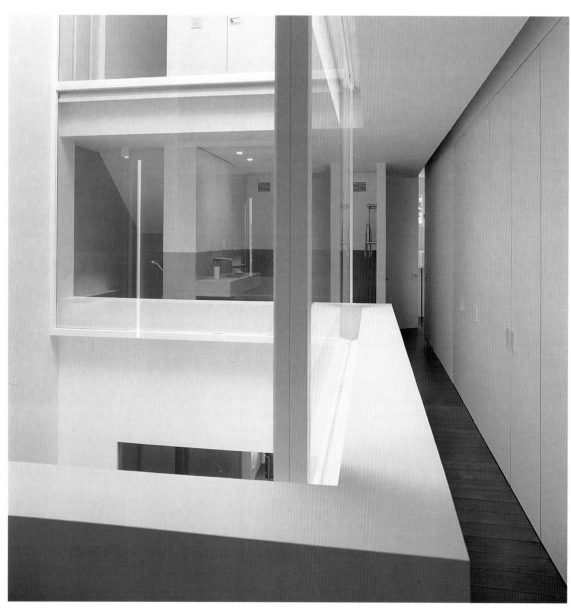

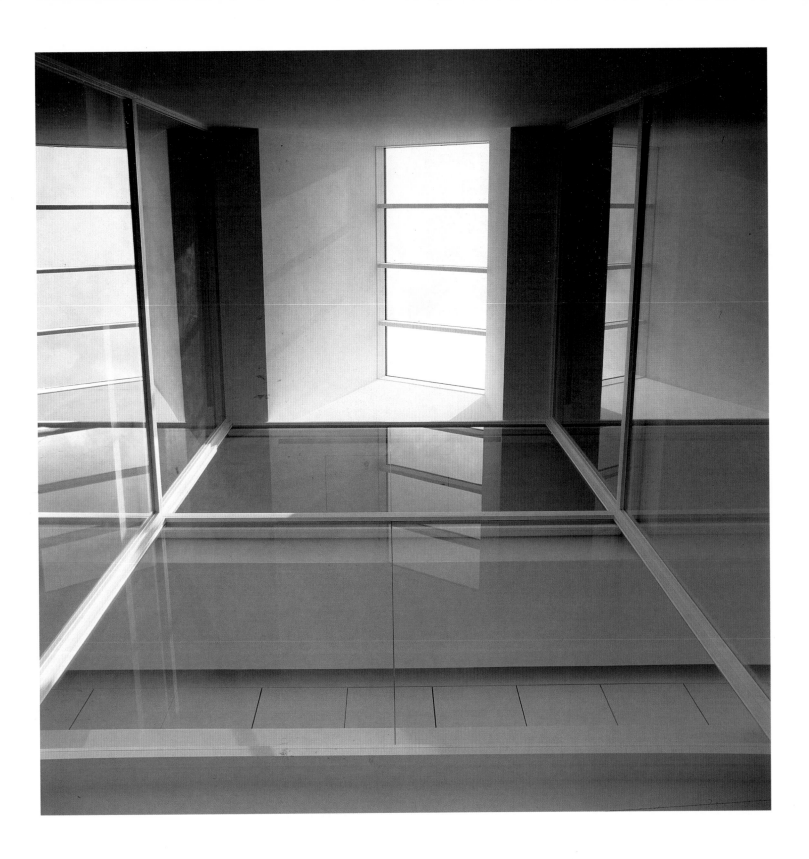

The material used by Van Duysen in the building process of this house consist of flush planes of dark tinted oak which constrat against an inmaculate background of white plastred walls.

Los materiales elegidos por Van Duysen para la construcción de la vivienda consisten en planos enrasados de madera de roble tintada, que constrastan con el inmaculado fondo de color blanco del revoco de los muros.

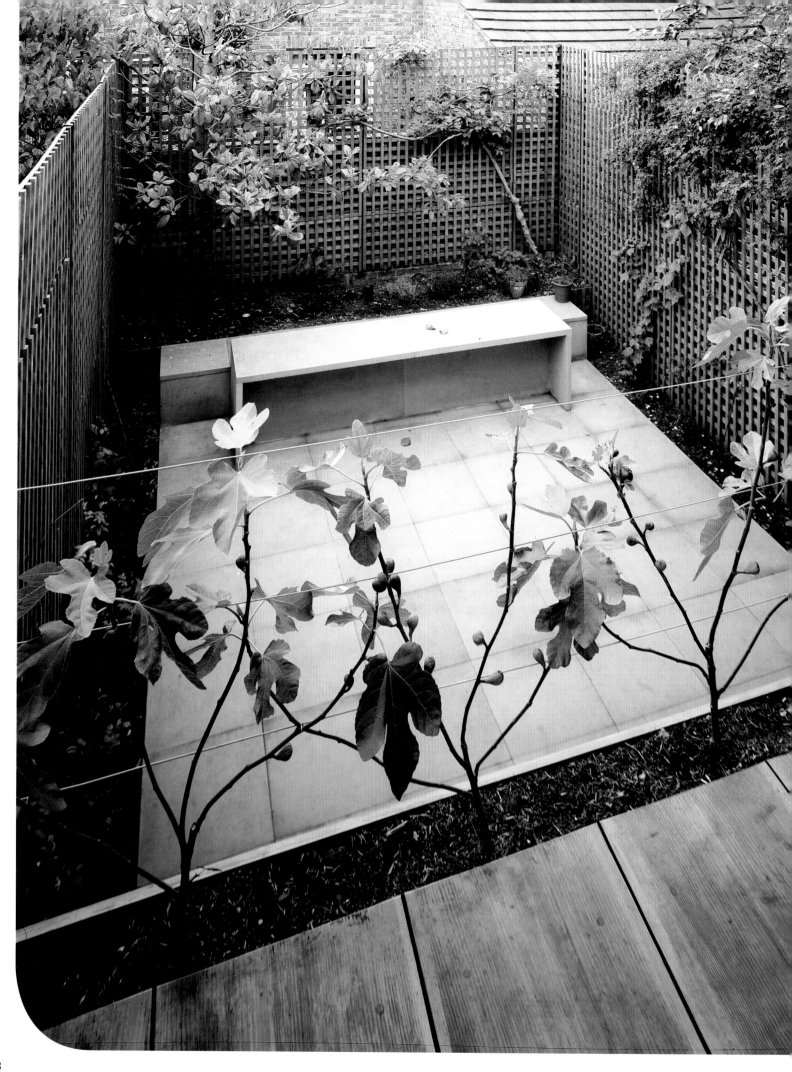

John Pawson
Maison Pawson

London, UK

Photographs: Richard Glover

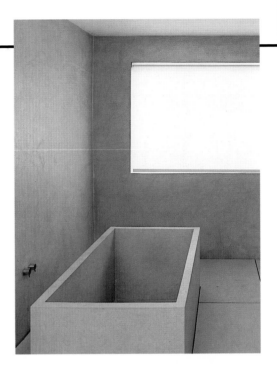

The project is based in the restoration of a dwelling in a Victorian terraced house in London. The facade of the building remains unaltered except for the recession of the new entrance door leading to the raised ground floor where the two original reception rooms are transformed into one space retaining both working fireplaces.

A stone bench on the long wall acts as seating, hearth and light source. The interior atmosphere is minimal and comfortable. A table with benches and two loose chairs are only furniture. On the opposite wall a row of pivoting doors conceal storage.

Opaque white blinds screen the windows. Douglas fir boards are laid uncut from the front of the building to the back, extending as far as the garden balcony.

A new set of straight stairs leads to the bathroom. The bath, the floor, basin cube, and bench running around the edge of the room -which also contains the lavatory- are all made from the same cream coloured stone. Gaps in the floor drain water from the shower mounted directly on the wall, and brimming over the edge of the bath. This is and attempt to capture some of the qualities with which bathing was once approached, more as a ritual than hurried functional necessity.

On the same floor the two children's rooms have beds, shelves and desks in the same wood with pinboard forming one complete wall. The top floor, suffused with natural light, is devoted to the main bedroom. In the simple gallery kitchen, storage for food cutlery and crockery is on one side, while the appliances are on the other.

Materials are used as simply and directly as possible. The two white Carrara marble worktops are not surfaces, but elements in their own right, four inches thick and over fourteen feet long. Holes have been cut for the marble sink and the iron cooking range.

The kitchen's balcony gives access down to the garden which is laid out as another room with stone floor, table and bench and a high trellis on the tree sides.

El proyecto **de este arquitecto británico se basa en la reforma de una vivienda encerrada en un edificio de estilo Victoriano en Londres.**

La fachada entre medianeras permanece inalterada, excepto por la apertura de una nueva puerta de entrada que conduce a una planta baja elevada respecto al nivel de la calle, donde los dos recibidores originales se han convertido en un espacio único en el que se concentran dos chimeneas. Una estricta bancada de piedra recorre la pared larga de este espacio, funcionando como asiento, hogar y como fuente de luz. La atmósfera interior de la vivienda es escueta y sosegada, cartesiana y mínima. Una mesa con bancos de madera y dos sillas de diseño racional constituyen el único mobiliario de la estancia. En la pared contraria, una serie de puertas pivotantes oculta varios armarios. Las ventanas se cierran con estores de color blanco, enrasados cuidadosamente el hueco, que tamizan la luz haciendo más relajante el clima interior de la casa. El pavimento está conformado por tablas de abeto sin tratar, que se extienden desde la parte delantera del edificio hasta la parte trasera, llegando hasta el balcón el jardín.

Una nueva escalera conduce hasta el baño. En esta estancia predomina el color crema de la piedra utilizada para cubrir paredes y suelo y construir un lavabo y la bancada que recorre el borde de la estancia. Unos huecos en el suelo sirven de desagüe del agua de la ducha montada directamente en la pared, y el agua que rebosa por el borde del baño. Este concepto del ritual del baño es habitual en Pawson que, con cierta nostalgia, trata de recuperar el valor de rito que en épocas anteriores tenía el aseo personal y el baño, como una actividad pausada y realizada sin prisas.

En la misma planta se alojan las dos habitaciones de los niños, con camas, estantes y escritorios realizados con la misma madera. La planta superior, muy luminosa, alberga el dormitorio principal. En el desnudo espacio de la cocina, a un lado se encuentra el área de armarios para cuchillos y cazuelas, mientras que los aparatos se encuentran al otro lado. Los materiales se han utilizado aquí de la forma más simple y directa posible. Las dos encimeras de mármol blanco de Carrara no se entienden sólo como superficies, sino como elementos expresivos con un espesor de cuatro pulgadas y una longitud de más de catorce pies.

En la misma pieza se han esculpido el seno del fregadero y se ha encastrado la cocina de hierro. El balcón de la cocina de acceso al jardín se organiza como una estancia más, con suelo de piedra, mesa, banco y un alto enrejado en tres de los lados.

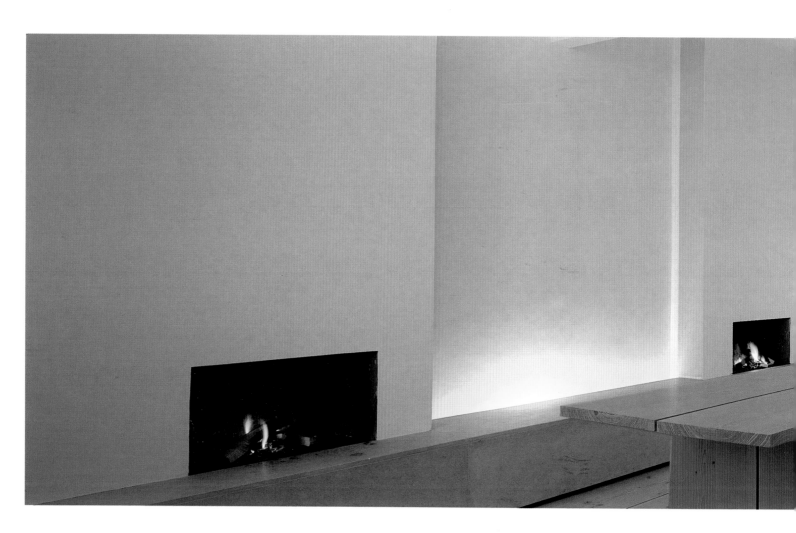

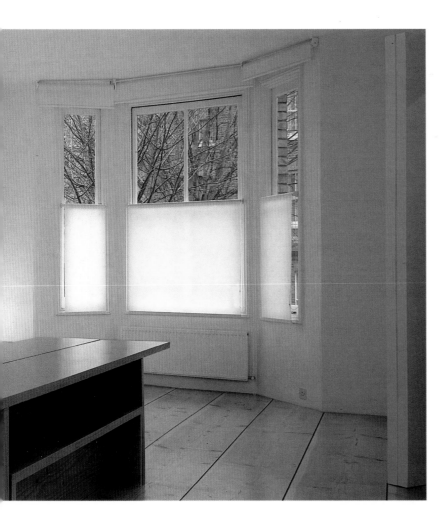

In the dining-room, a stone slab unites the two chimneys and serves as a bench. On the opposite wall, a sequence of pivoting doors conceals a set of closets.

En el comedor, una losa de piedra une las dos chimeneas sirviendo de banco. Mientras, en la pared opuesta, una secuencia de puertas pivotantes ocultan una batería de armarios.

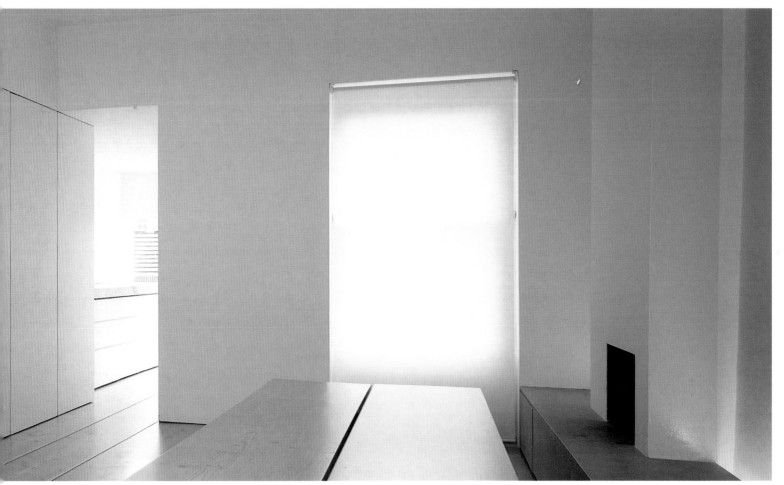

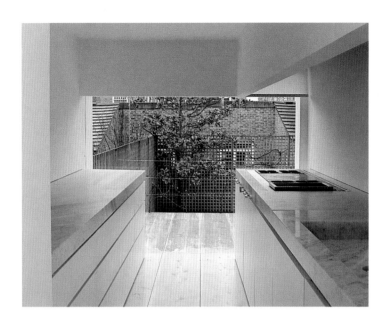

With the exception of those that look onto the rear court-
yard, the windows are made of etched glass. The kitchen
was equipped with two large working areas made in
Carrara marble.

Las ventanas, a excepción de las que miran al patio tra-
sero, son de cristal bañado al ácido. La cocina se ha
equipado con dos grandes zonas de trabajo realizadas
en mármol de Carrara.

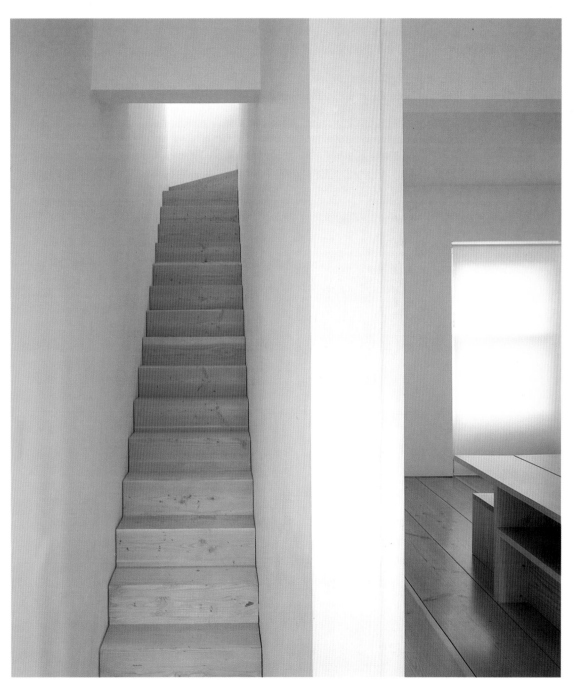

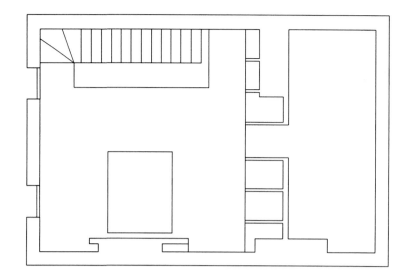

Second floor plan / Segunda planta

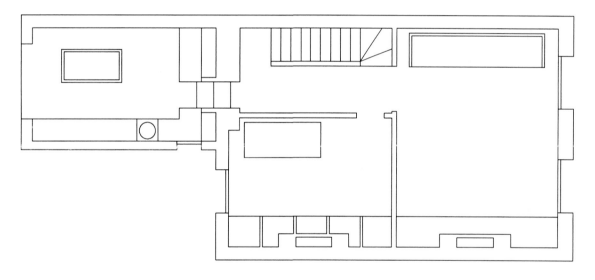

First floor plan / Primera planta

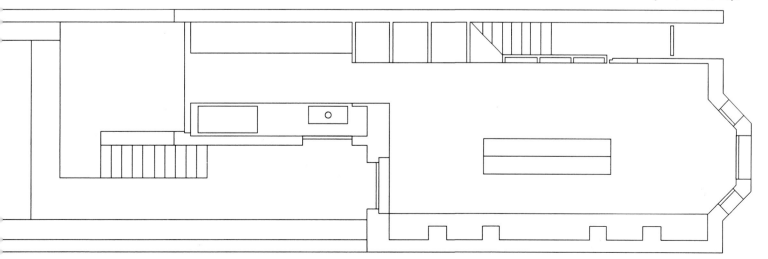

Ground floor plan / Planta baja

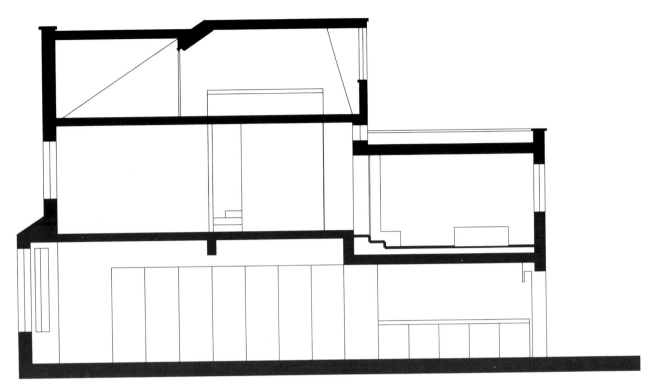

Cross section / Sección transversal

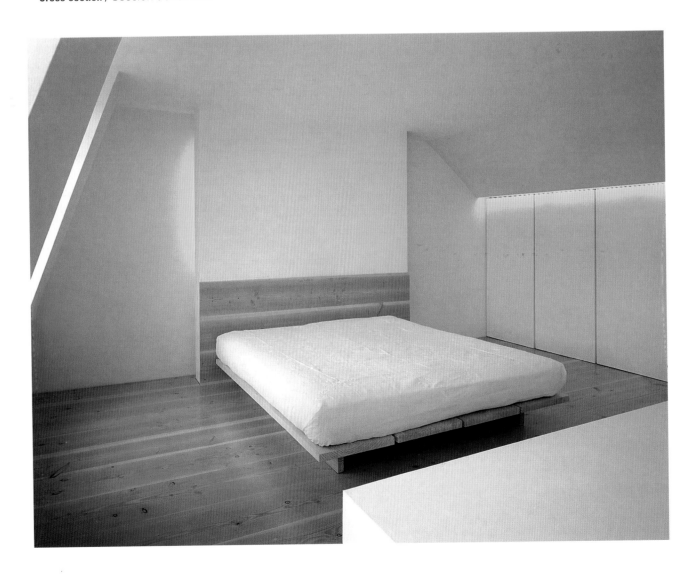

In the bathroom, both the bathtub and the washbasin were made in stone of a soft cream colour. The floor and walls are clad in the same material.

En el baño, tanto la bañera como el lavabo se han realizado en piedra de color crema suave. El revestimiento de suelo y paredes es del mismo material.

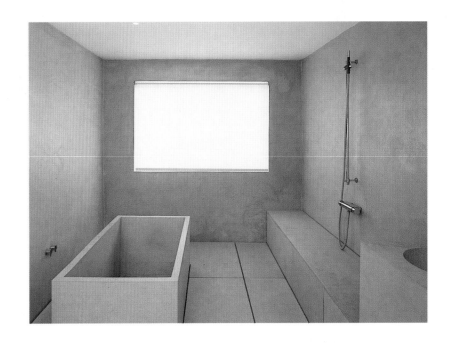

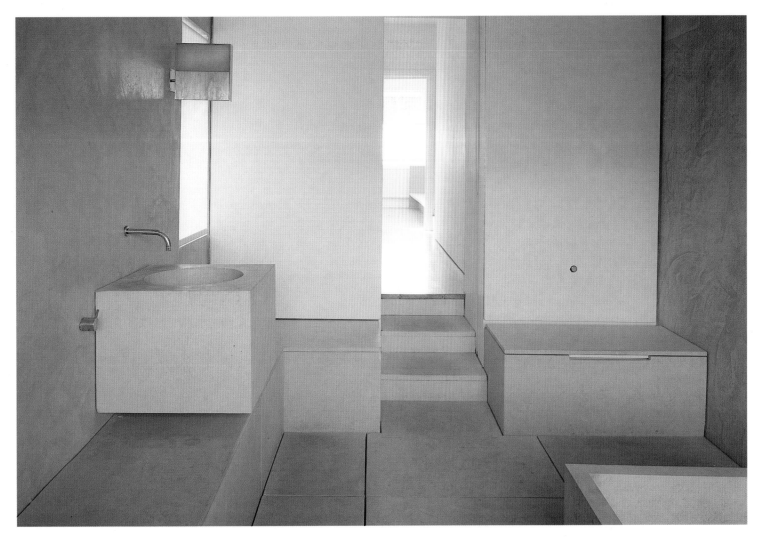

Tadao Ando
Lee House

Tokyo, Japan

Photographs: Mitsuo Matsuoka

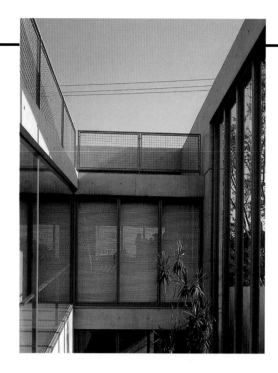

This private house is situated on a hill in suburbs not far from the Tokyo metropolitan centre, Funabashi, and occupies a site area of 484 sq m. The location of the site at an intersection and its comfortable size (in comparison with more normal dimensions in Japanese houses) have allowed the creation of numerous additional spaces to the house: courts, gardens and terraces.

Small garden courts of varying character are stacked on different levels within the house in order to grant each court a distinct realms and infuse variation into the house space.

Overall, the house has a three-level rectangular core with a 5x21 m plant. An internal atrium is positioned in the mid-section of this rectangular structure, with rooms positioned on either end. The rooms face each other across the atrium at staggered half-floor intervals, and are connected by ramps running parallel to the court. The ground floor houses the living-room and dining-room where the family gathers, while individual bedrooms are arranged on the upper floors. The gentle, green slope of the garden draws close where it is viewed from the dining room. This garden invites nature into the lives of the residents, while maintaining the house's privacy by obstructing visibility from outside. The different garden courts ensure a dwelling space that offers its occupants continual rediscovery, within daily life, of their relationship with the city and nature.

Esta vivienda unifamiliar **está situada en la colina de las afueras, Funabashi, no muy distante del centro metropolitano de Tokio, y ocupa un área de 484 m². La ubicación de la parcela en un cruce de calles y su tamaño confortable (respecto a las medidas habituales en Japón), han permitido la creación de varios espacios anexos a la vivienda: patios, jardines y terrazas.**

Pequeños patios de diferentes tamaños y características se ubican en distintos niveles dentro de la casa a fin de que cada uno de ellos proporcione un ámbito distinto e infunda una variación en los espacios de la vivienda.

Básicamente la casa consta de tres niveles en un núcleo rectangular de 5x21 m. En el medio de esta estructura rectangular se sitúa un atrio interno con las habitaciones situadas a través de él intercaladas en intervalos de medio piso, y conectadas por una rampa paralela al atrio.

La planta baja acoge el salón y el comedor donde la familia se reúne, mientras que las habitaciones privadas se sitúan en los pisos superiores. La suave y verde pendiente del jardín gana en proximidad cuando se ve desde el comedor. Este jardín introduce la naturaleza en las vidas de los residentes mientras que mantiene su intimidad impidiendo la visibilidad desde el exterior. Los diferentes patios aseguran un espacio habitable que ofrece a sus ocupantes un continuo redescubrimiento de lo cotidiano, de su relación con la ciudad y la naturaleza.

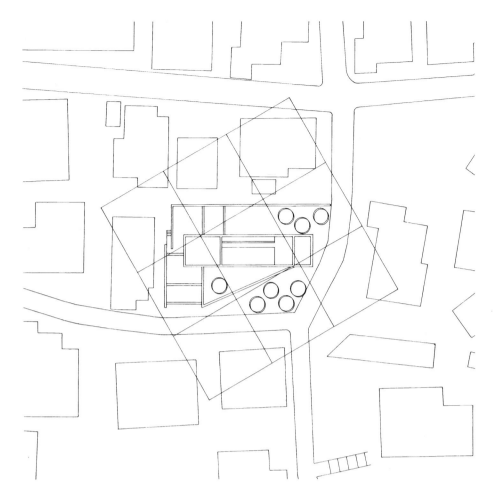

Site plan / Plano de situación

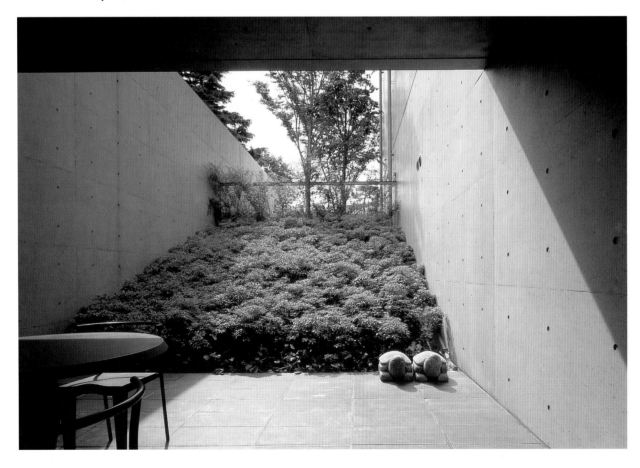

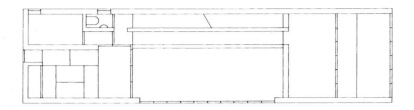

First floor plan / Primera planta

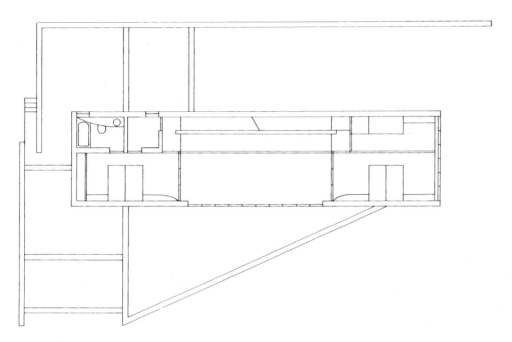

Ground floor plan / Planta baja

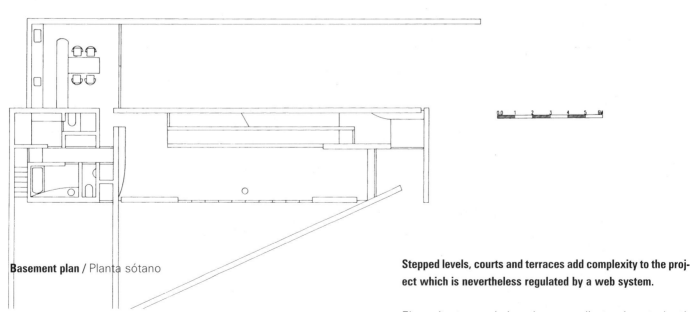

Basement plan / Planta sótano

Stepped levels, courts and terraces add complexity to the project which is nevertheless regulated by a web system.

El arquitecto regula los planos mediante el control reticular y da complejidad al proyecto en la parcela, con niveles escalonados, patios y terrazas.

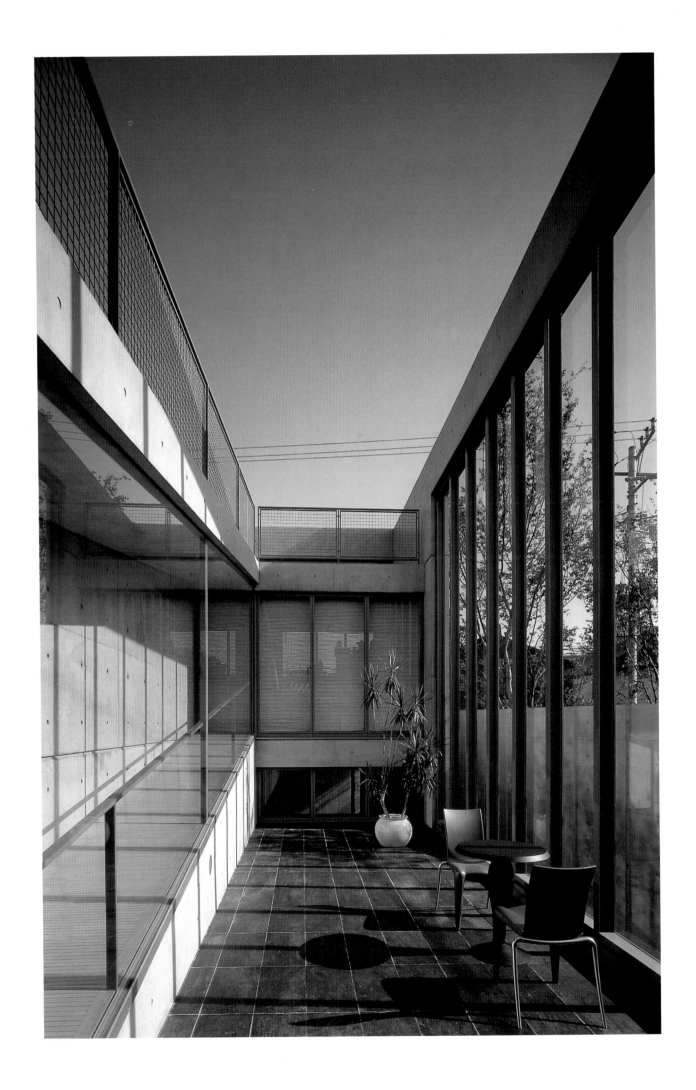

Axonometric / Axonometría

The bedrooms, at staggered half-floor intervals, are connected by a ramp running parallel to the court.

Las habitaciones, ubicadas en niveles intermedios, están conectadas por un rampa paralela a lo largo patio interior.

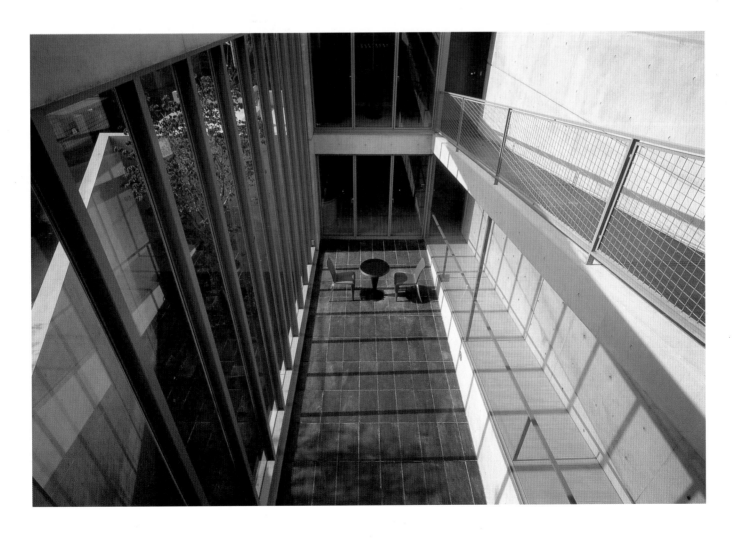

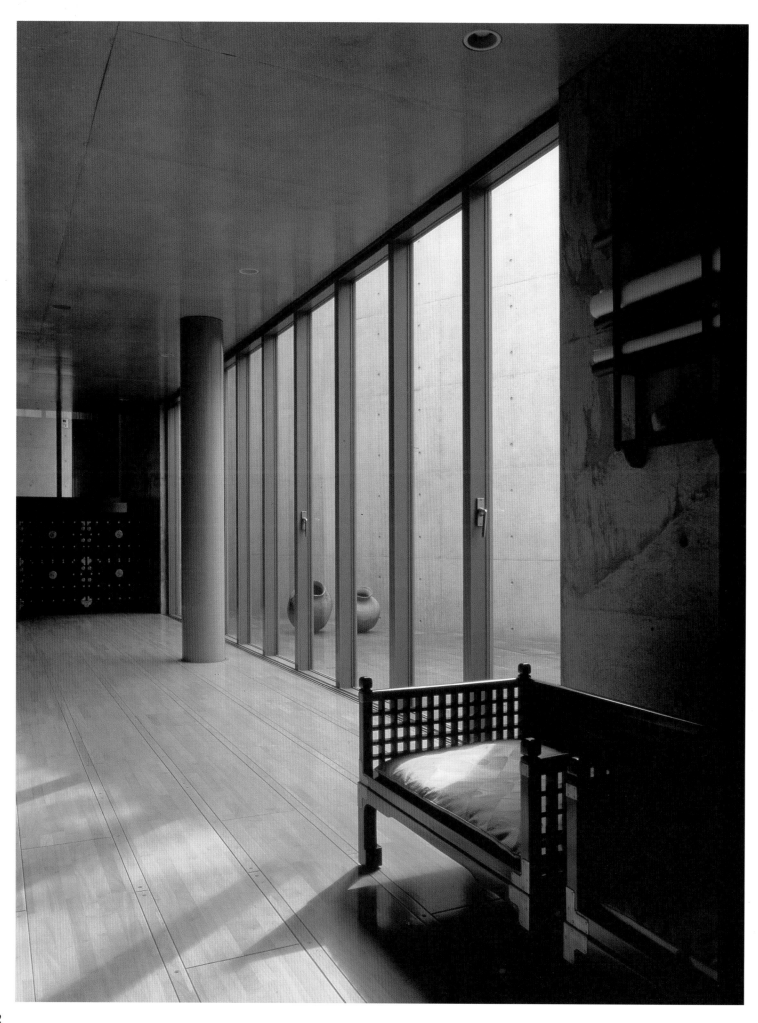

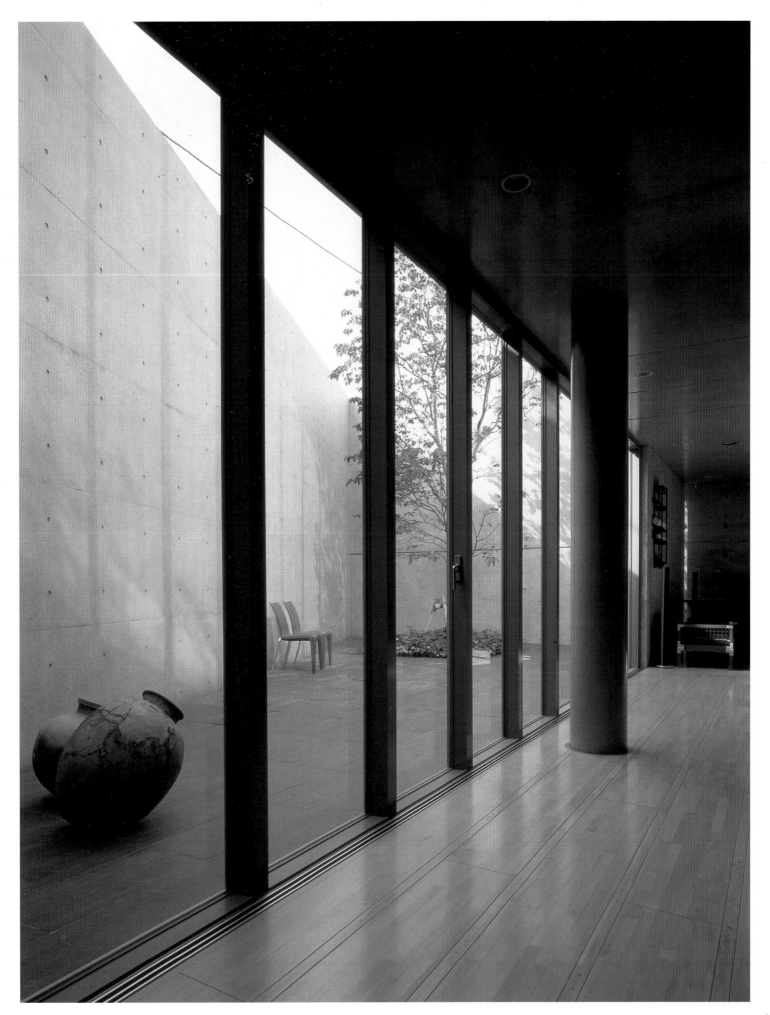

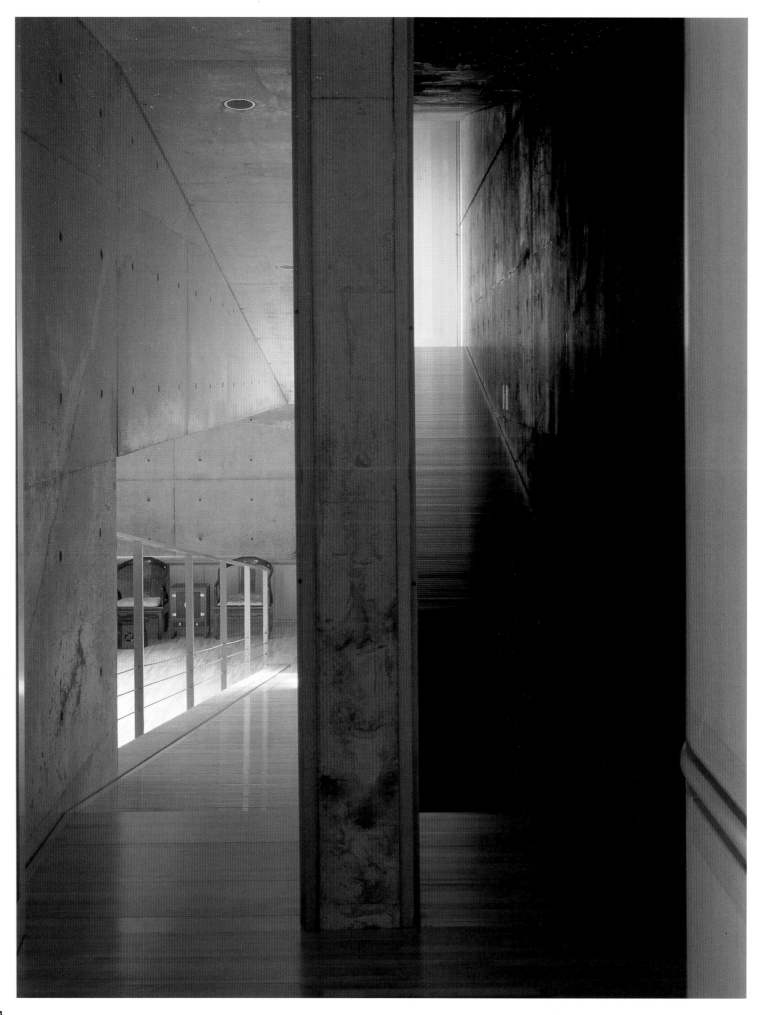

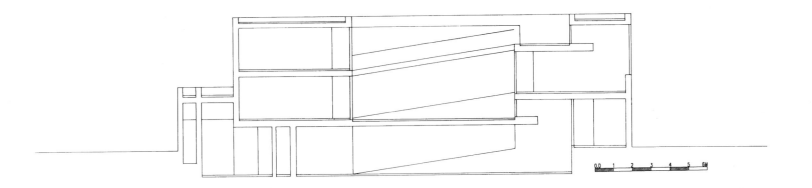

Section / Sección

The dramatic contrast between high concrete walls, the intensity of the light provided by large openings and the subtle yet notable presence of nature are to be contemplated. Tadao Ando skilfully combines the complexity of the spaces with the simplicity of the house's rectangular base.

Se puede pareciar las fuertes oposiciones entre las altas paredes de hormigón, la franqueza y la intensidad de la luz que viene de grande aberturas y la breve pero destacada presencia de la naturaleza.
Tadao Ando combina con virtuosismo la complejidad que los espacios y la simplicidad del rectángulo base que constituye la casa.

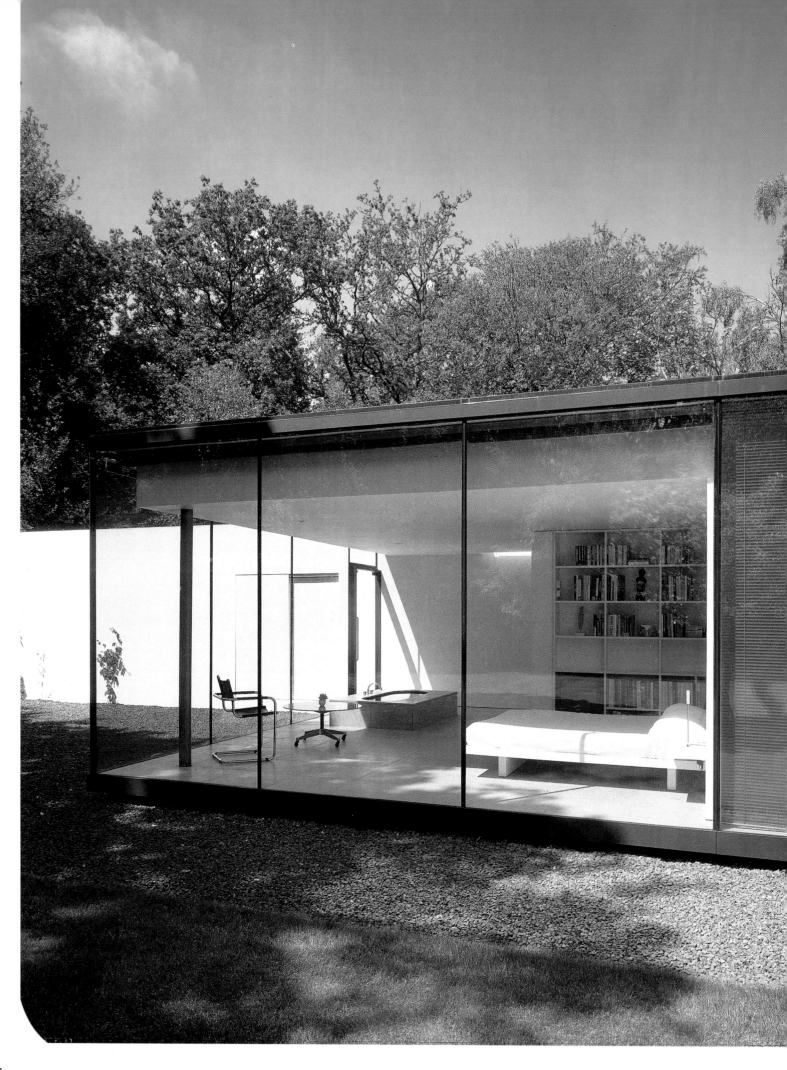

Graham Phillips
Skywood House

Middlessex, UK

Photographs: Nigel Young

The home's plot, etched into a densely populated zone, was subject to zoning laws which restricted the surface area available for construction to 250 sq m. The architect set out to create a "glass box" in the forest, a structure whose boundaries between interior and exterior would be blurred, where water would play a leading role.

The house, lying before the shores of a lake, is reached via a black gravel walkway which winds around the house, ending at the main patio at the back. The building rests on a grey limestone plinth, its bare, unadorned surface highlighting its simple shapes. Frameless glass doors covered by a pergola, a design echoed in the entrance to the garage, from the main entryway. A noteworthy element in the exterior space is the main chimney, which hides the drainage system, the pipes and the ventilation system within a single unit. The dwelling is unified by long, 3-metre-high walls which reach beyond the enclosed spaces toward the lake and surrounding terrain, thereby defining footpaths. This minimalist expression contrasts with the wealth of the landscape, creating a serene, yet wondrous, experience.

The dwelling is enclosed by two glass wings, the first of which, at a height of 3 metres, forms the volume containing the four bedrooms and their respective bathrooms. This module comprises one of the sides of a completely enclosed garden, which has a square lawn lying over a border of black gravel.

The glass volume which houses the sitting room is the tallest, thereby highlighting the steel sheet which comprises the floating roof. The main space enjoys breathtaking views across the lake to the west, toward the island, as much a focal point by night as by day.

The tiling of the sitting room continues outward toward the garden, through a glass facade, blurring the boundaries between interior and exterior. This space is organised like a double square: the sitting room is defined by a 3.6 sq m carpet centred over limestone flooring, a motif —that of a square framed within another background— which is seen again in the inside patio and the garden at the back. In the kitchen/dining room, a combination of sliding panels and two moveable tables allow a distribution which can be altered according to its user's needs.

El solar donde **se ubica esta residencia se inscribe en una zona densamente poblada y sujeta a restricciones urbanísticas que limitaron la superficie de 250 m². El deseo del arquitecto era el de crear una «caja de cristal» en el bosque, una construcción donde las fronteras entre interior y exterior se desdibujaran y el agua desempeña un papel principal.**

Un camino de grava negra conduce a la casa, que se alza frente a un lago, hasta llegar al patio principal, situado en la parte posterior de la vivienda. Ésta reposa sobre un plinto de piedra caliza gris cuya superficie desnuda y lisa resalta sus formas simples. El acceso al interior se realiza a través de puertas de cristal sin marco cubiertas por una pérgola, al igual que la entrada al garaje. El único elemento que destaca en este espacio exterior es la chimenea principal, que oculta todos los sistemas de desagüe, cañerías y ventilación en una unidad integrada.

La planta de la vivienda se articula por largos muros de 3 metros de altura que se extienden más allá de los espacios cerrados hacia el lago y el paisaje circundante, definiendo recorridos. Esta expresión minimalista contrasta con la riqueza del paisaje, creando una experiencia serena y, a la vez, sobrecogedora.

Dos alas de cristal cierran los espacios de vivienda. El primero, de 3 metros de altura, forma el volumen que aloja los cuatro dormitorios y sus respectivos baños. Este módulo forma uno de los lados de un jardín completamente cerrado, con un cuadrado de césped inscrito en un fondo de grava negra.

El volumen de cristal que alberga la zona de estar es de mayor altura, para resaltar la plancha de acero que forma la cubierta flotante. La estancia principal disfruta de impresionantes vistas al oeste, a través del lago y hacia la isla, que se erige en un punto focal tanto de día como de noche. El solado del salón se extiende hacia el jardín a través de la fachada de cristal, difuminando los límites entre interior y exterior. Este espacio se organiza como un doble cuadrado: la zona de salón está definida por una alfombra cuadrada de 3,6 m dispuesta sobre la piedra caliza, un motivo, el del cuadrado enmarcado en otro fondo, que se repite en el patio interior y el jardín trasero. En la zona de comedor/cocina, un conjunto de paneles móviles y dos mesas, también móviles, permiten distribuir el espacio según las necesidades, integrando la cocina en el comedor o creando dos ambientes separados.

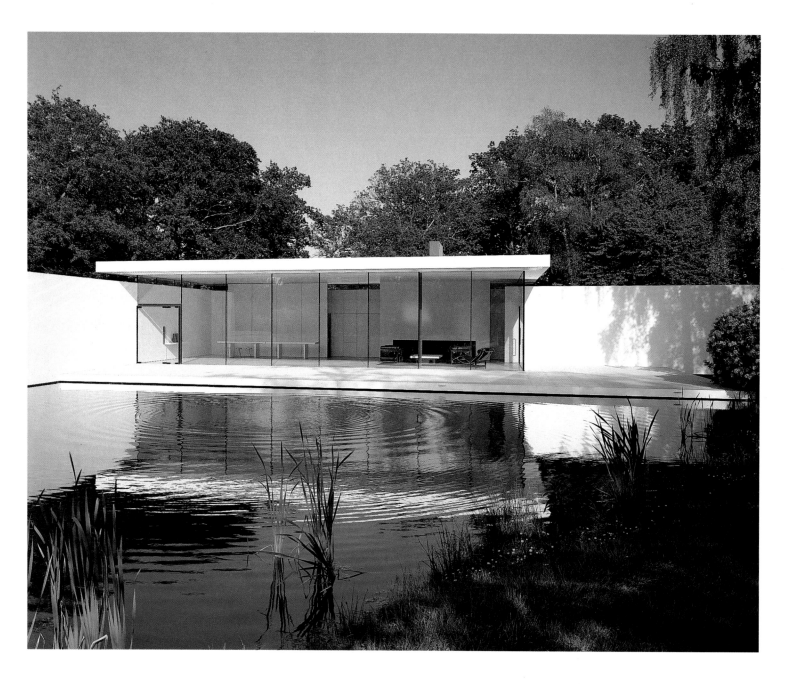

The artificial lake, a huge pond with geotextile protection layers under a foot of soil, is supplied by an 80-metre-foot deep well and is sharply framed by the lawn. Reflections from the water create a constantly changing array of light inside the dwelling.

El lago artificial es un gran estanque con capas de protección geotextiles y un pie de tierra, alimentado por un pozo de 80 metros y enmarcado por un conciso marco de césped. Los reflejos del agua hacen que la luz que se filtra en el interior de la vivienda cambie constantemente.

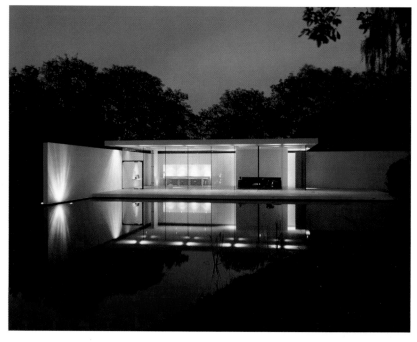

1. **Entry** / Acceso
2. **Drive** / Camino
3. **Lake** / Lago
4. **Bridge** / Puente
5. **Waterwall** / Cascada
6. **Courtyard** / Patio
7. **Walled Garden** / Jardín murado
8. **Terrace** / Terraza
9. **Logstore** / Cobertizo

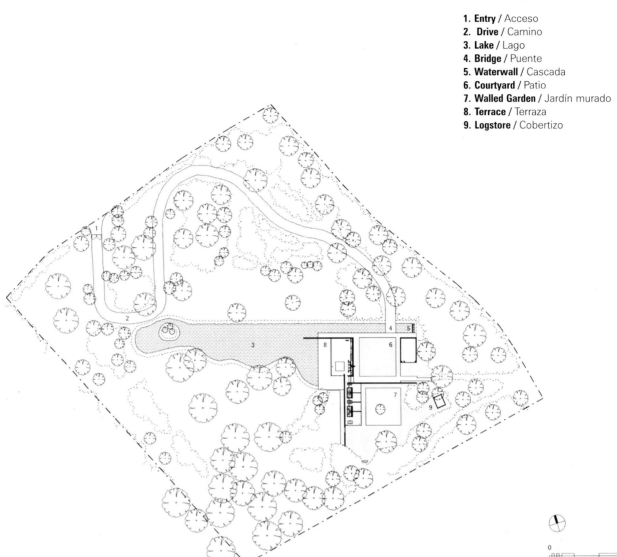

0 30m

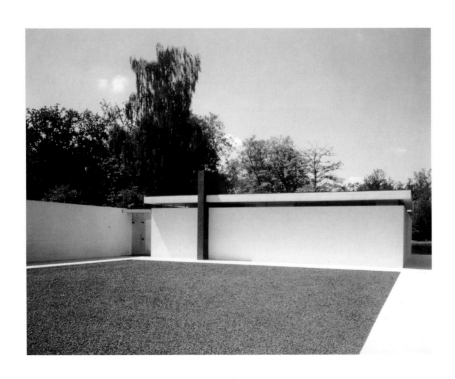

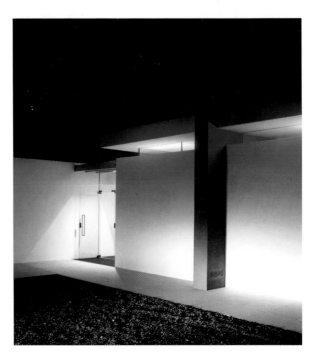

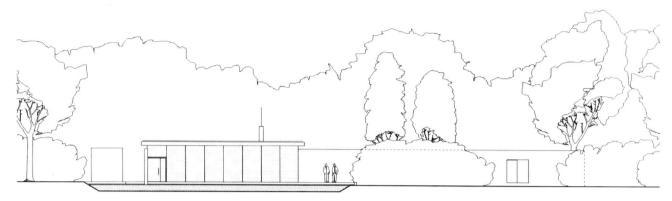

West elevation / Alzado oeste

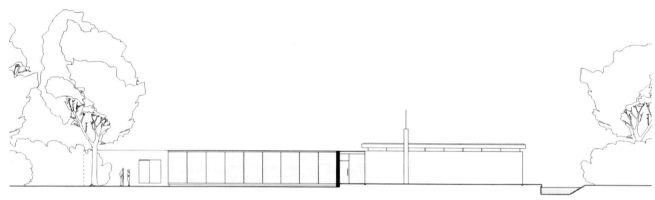

East elevation / Alzado este

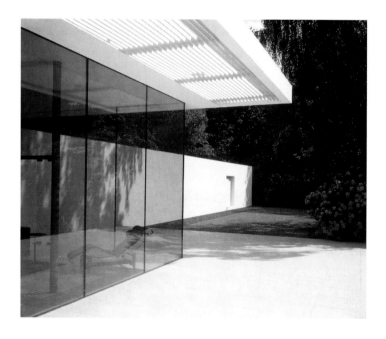

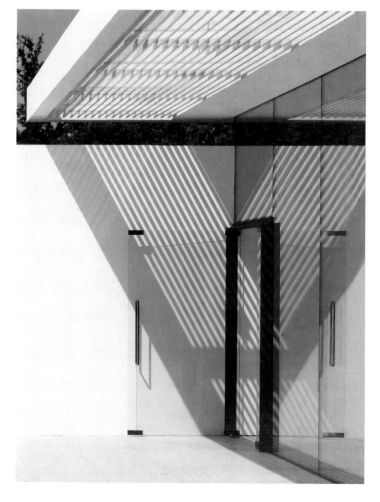

Limestone and glass, used both inside and out, confer homogeneity on the building and continuity between the exterior and interior.

Tanto en el interior como en el exterior de la vivienda se ha empleado cristal y piedra caliza, materiales que confieren homogeneidad al edificio y continuidad entre ambos ambientes.

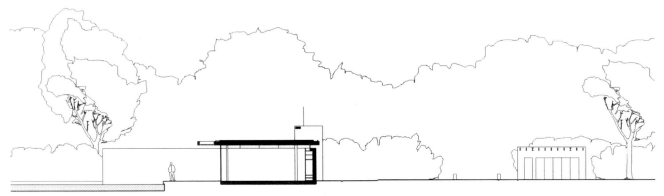

East-west section through lake, living-room and courtyard / Sección este oeste a través del lago, la sala y el patio

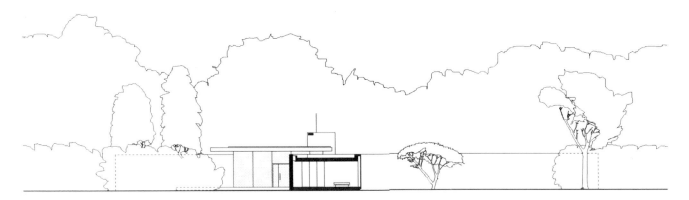

East-west section through master bedroom and garden / Sección este oeste a través del dormitorio principal y el jardín

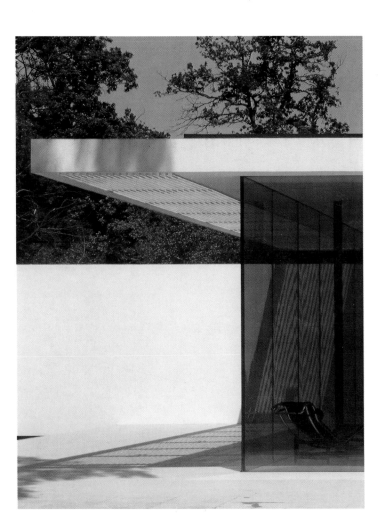

The windows, conceived as openings in the walls, have disappeared and been replaced by skylights with a mechanical ventilating system.

Las ventanas, concebidas como aperturas en los muros, han desaparecido y han sido sustituidas por tragaluces con un sistema de ventilación mecánico.

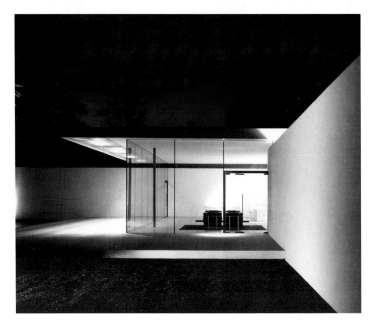

The entrance hall enjoys privileged views of the garden and artificial lake, which fits perfectly into the terrain and comprises an extension of the dwelling.

El vestíbulo de entrada goza de unas vistas privilegiadas del exterior, donde se encuentran el jardín y el lago artificial, perfectamente recortado en el terreno y que constituye una prolongación de la vivienda.

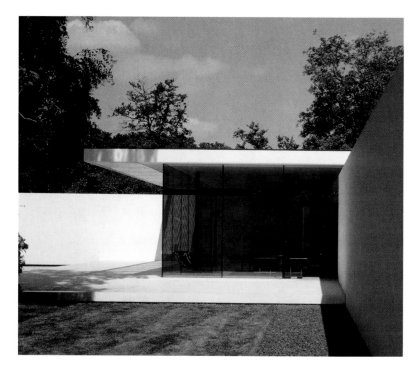

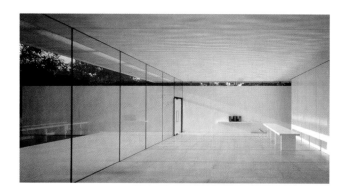

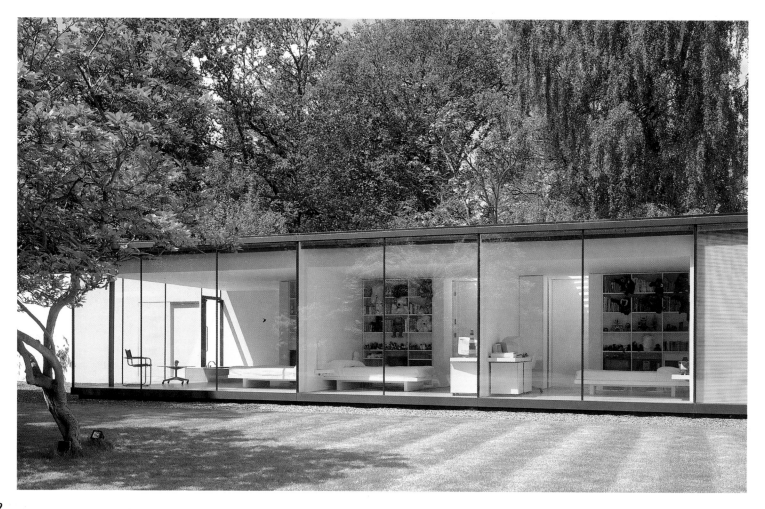

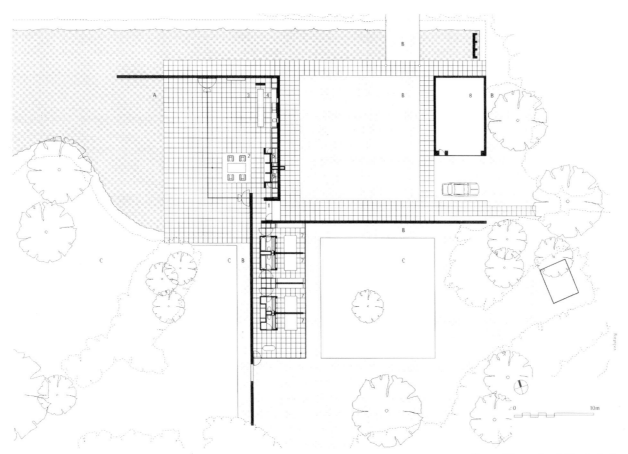

Ground floor plan / Planta baja

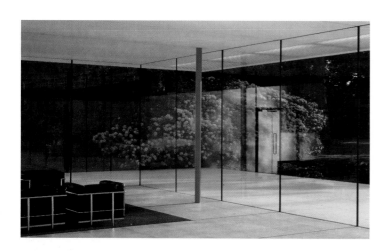

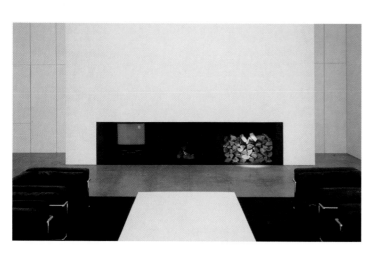

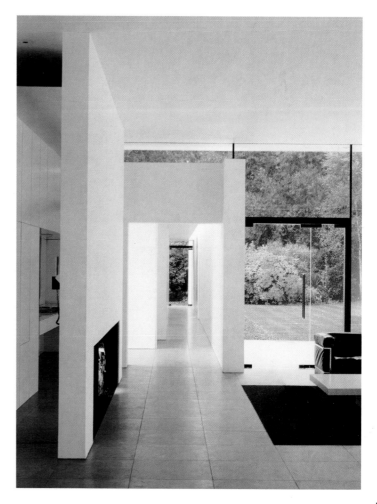

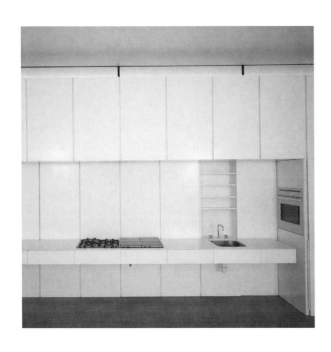
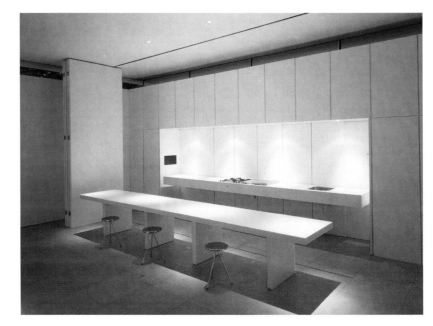
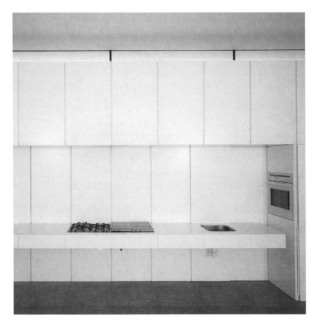
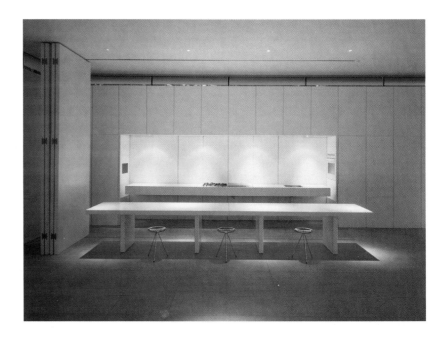

The entirety of the water, electrical and ventilation systems are operated through a single vertical duct, while the heating system is underground, thereby avoiding the need for radiators. The furniture and other decorative elements have been custom-designed for this home.

La totalidad de las instalaciones de agua, electricidad y ventilación se coordinan en un único conducto vertical. La calefacción es subterránea, evitándose de esta manera la instalación de radiadores. Los muebles y otros elementos decorativos han sido expresamente diseñados para esta vivienda.

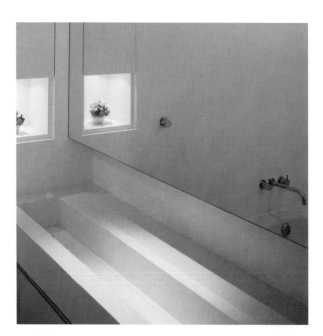

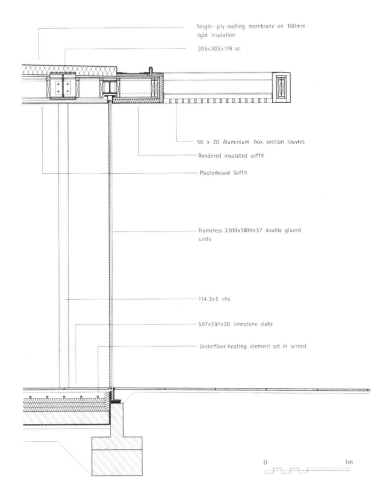

Single- ply roofing membrane on 100mm rigid insulation

305x305x118 uc

50 x 20 Aluminium box section louvres

Rendered insulated soffit

Plasterboard Soffit

Frameless 3300x1800x37 double glazed units

114.3x5 chs

597x597x20 limestone slabs

Underfloor heating element set in screed

0 1m

Section detail / Detalle de sección

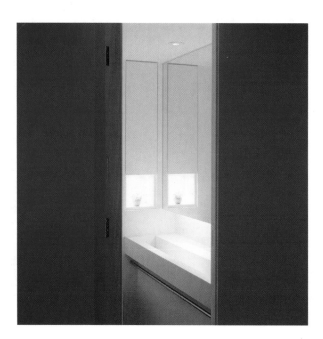

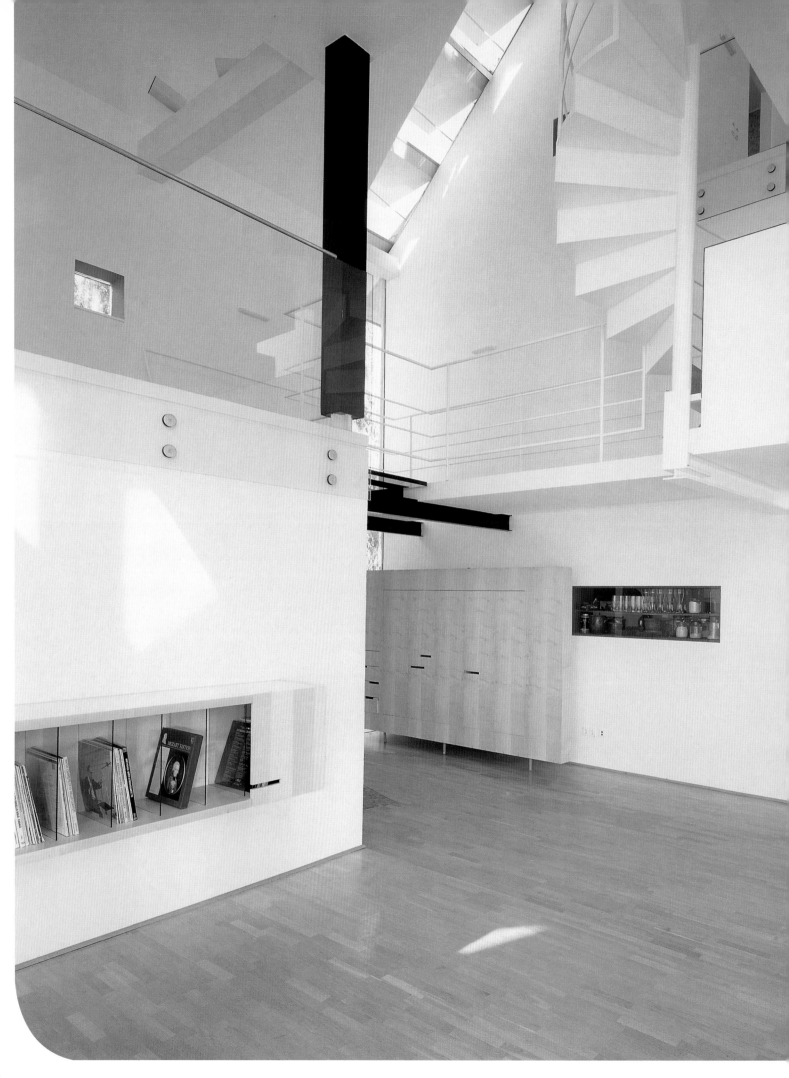

Adolf H. Kelz & Hubert Soran
Mittermayer's House

Salzburg, Austria

Photographs: Angelo Kaunat

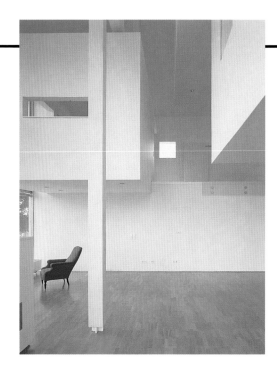

In the conversion of this two-century-old house near Salzburg the architects have used a combination of two approaches. The original building was divided into two main parts: the original stone building and a wooden shed. The stone building has been conserved with its internal distribution, but the shed has been converted into a big glass box with wooden joinery, within which the rooms hang from the hipped roof.

The glazed box which occupies approximately half of the main building forms the most radical aspect of this scheme. The structural elements of steel and wood are separated from the glazed skin. The living/dining area on the ground floor has an open plan and is overlooked by galleries, while the rooms are white plywood boxes suspended in the space created within the glass box. All the spaces are independent units integrated into a whole and conjugated by spiral staircases, galleries and walkways that create exciting perspectives. The program includes four bedrooms for the owner's children, a library and a restroom.

The roof has been conserved almost intact, only interrupted by a strip window and a skylight for the loft. It tempers the contrast between old and new and brings unity to the whole. A small refurbished annex with a new zinc roof contains the garage, sauna and some utilities.

En la rehabilitación **de esta vieja casa construida hace más de dos siglos cerca de Salzburgo los arquitectos han utilizado la combinación de dos planteamientos. El edificio original estaba dividido en dos plantas principales: el edificio de piedra original y un granero de madera.**

La construcción de piedra se ha conservado con una distribución interna, pero el granero se ha convertido en una gran caja de cristal con carpintería de madera, dentro de la cual las salas cuelgan de la cubierta a cuatro aguas.

La caja de cristal, que ocupa aproximadamente la mitad del edificio principal, constituye el aspecto más radical de este plan. Los elementos estructurales de acero y madera están separados de la piel acristalada. El salón-comedor en la planta baja tiene un plano abierto, y unas galerías elevadas presiden el espacio principal, mientras que las otras salas son cajas blancas de contrachapado suspendidas en el espacio formado dentro de la caja de cristal. Todos los espacios son unidades independientes integrales en un conjunto y conectadas mediante escaleras de caracol, galerías y pasadizos que crean perspectivas sugerentes. El programa incluye cuatro dormitorios para los hijos de los propietarios, una biblioteca y una sala de descanso.

La cubierta se ha conservado casi intacta, sólo interrumpida por un ventanal y un tragaluz que iluminan el desván. Matizan el contraste entre lo viejo y lo nuevo y dan unidad al conjunto. Un pequeño anexo reformado con una nueva cubierta de cinc aloja el garaje, la sauna y algunas instalaciones.

In the living-dining area, the ground-floor space is liberated by hanging the plywood boxes containing the new rooms from the hipped roof.

En el area destinada a salón-comedor, se libera el espacio en planta baja colgando de la estructura de la cubierta a cuatro aguas las cajas de madera contrachapada que contienen las nuevas estancias.

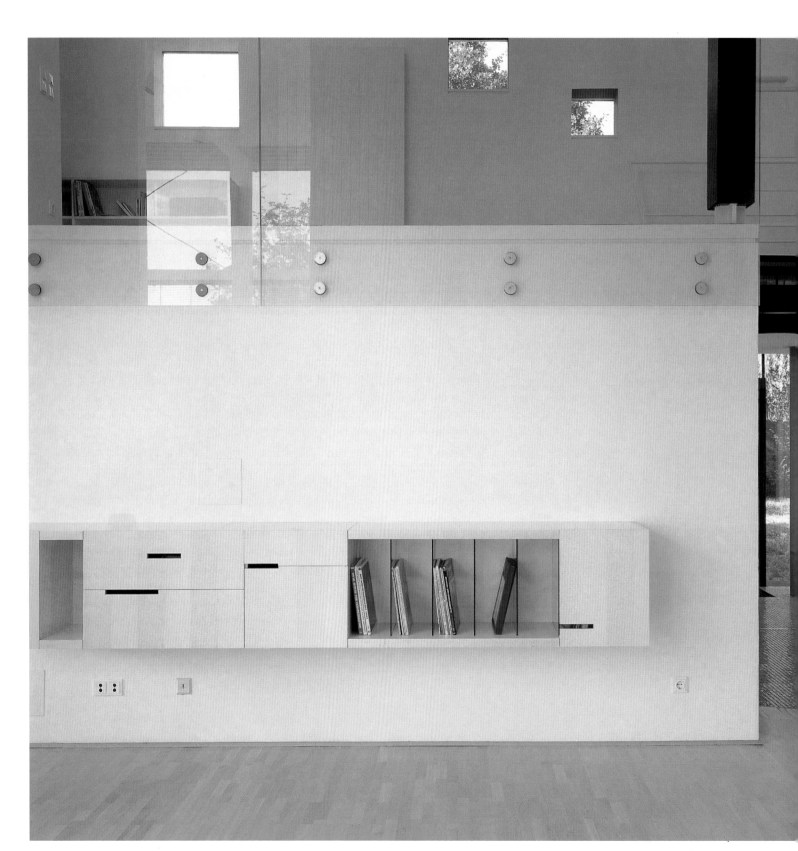

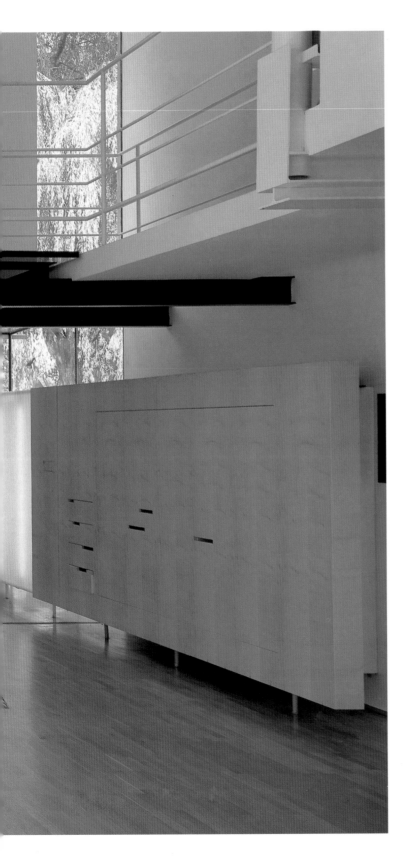

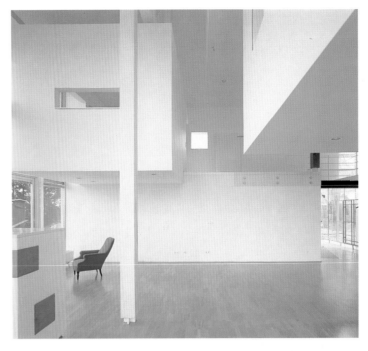

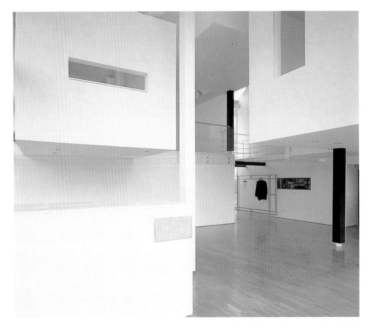

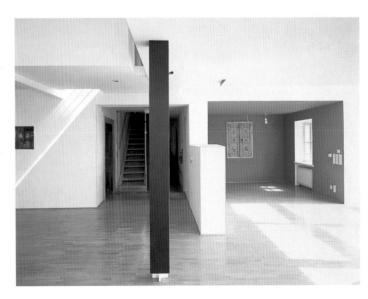

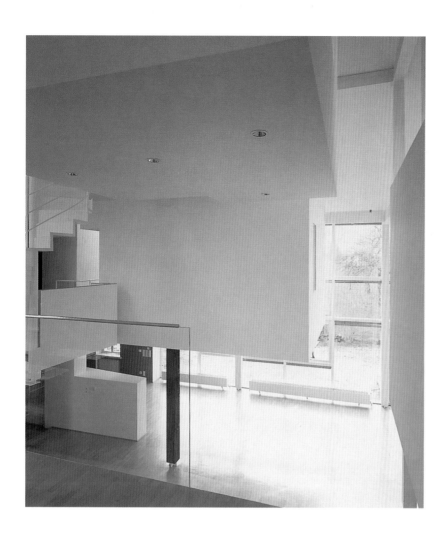

The conventional circulation systems have been replaced by walkways, galleries and spiral staircases that communicate the different spaces.
Views of the ground floor living area. The wood and steel structural elements do not touch the facade of the building.

Los métodos de circulación convencionales han sido sustituidos por pasarelas, galerías y escaleras de caracol que comunican los diferentes espacios entre sí. Imágenes de la zona de estar situada en planta baja. Los elementos estructurales de madera y acero no tocan la fachada del edificio.

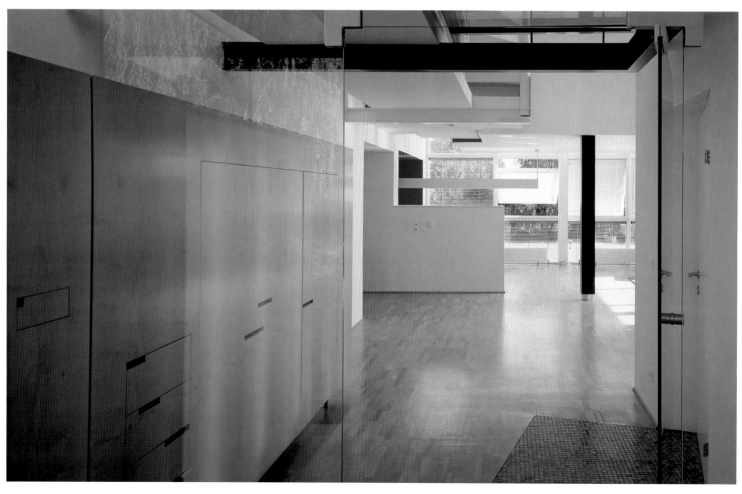

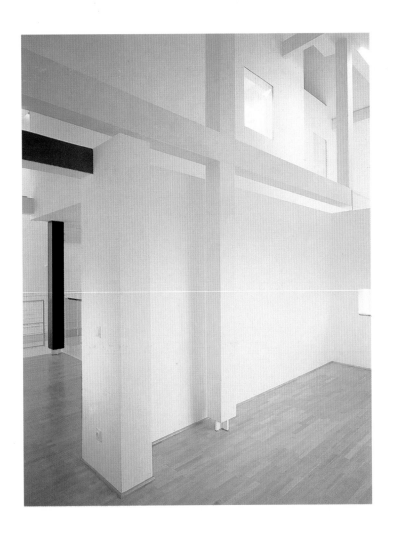

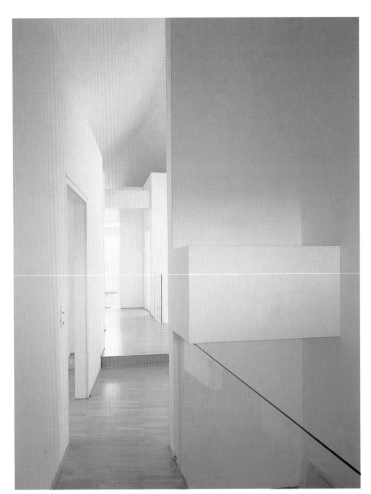

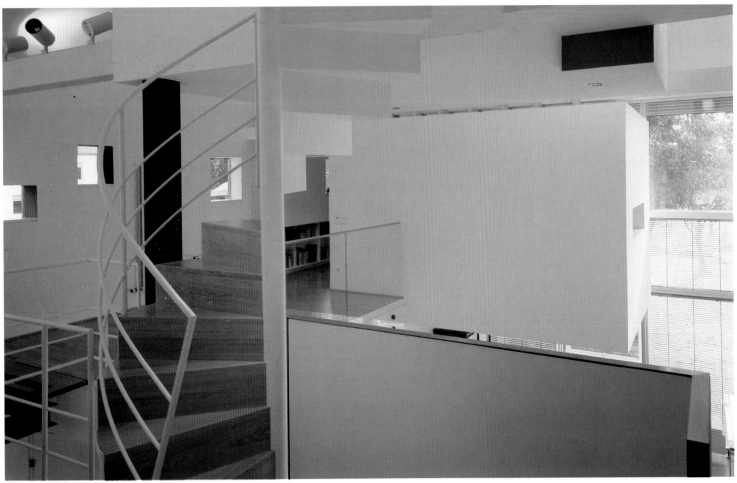

Pascal van der Kelen
Haemelinck-Van der Kelen House

Stekene, Belgium

Photographs: Alberto Piovano

This house, which is the architect's own dwelling, is a manifesto of the synthetic and essential language that is distilled in all the works of Van der Kelen. The volume rises on a small and narrow site, which led the architect to design a long volume, contained and silent, with white walls and large glazed openings that run along one of its long sides, establishing a permanent dialogue between the concise garden, the surrounding trees and the interior of the dwelling.

The construction is conceived as a white box of 10x20 metres whose measurements are strictly proportional to the other elements of the project —the garden, the orchard, the garage volume, the warehouse and facilities, the space of the roads and the terraces. A single loadbearing wall of 15 metres crosses the dwelling from the hall of the north entrance to the south end where the living area is located. A contrast there arises between the vertical nature of the hall, developed in the space framed by the two walls, and the horizontal nature of the living room with the views toward the landscape through a 6 metre wide opening and a 15 metre window that looks onto the orchard.

On the exterior, another wall 35 metres long separates the path from the courtyard located on the west side of the house. A second wall works as a screen from the exterior and leads the visitors from the garden to the entrance located on the north side of the house. The architect has hardly intervened in the old garden, only adding a few new trees and rectangular flower beds.

One of the most outstanding features of the project can be seen in the accesses and the circulation. A procession-like path runs along the whole length of the building and connects the street to the garden at the north entrance of the house. This path also traces an "architectural promenade" in the interior through the most public spaces of the dwelling and culminates in the intimacy of the bedrooms. The single floor is divided into two parts: the environment that houses the living-room, the dining room and the kitchen, contained on the west side, and —separated from these areas by a wall— the bedrooms, toilets and work area, all of which are housed at the east end.

In the whole interior one notes the spatial continuity that is created through fragmentation of the dividing elements. Low walls function as screens and create open sequences with a flowing interrelation of rooms. The chromatic homogeneity of the whole dwelling and the minimum language of the furniture that dominates the decor also intensify this aspect.

Esta vivienda, **que aloja la morada del propio arquitecto, representa un manifiesto del lenguaje sintético y esencial que se destila en todas las obras de Van der Kelen.**

El volumen se levanta sobre un solar pequeño y estrecho, que llevó al diseño de un volumen contenido y silencioso, de paramentos blancos y grandes aberturas acristaladas que lo recorren en uno de sus lados, y que establecen una diálogo permanente entre el escueto jardín, los árboles del entorno y el interior de la vivienda.

La construcción se concibe como una caja blanca de 10x20 m, cuyas medidas están rigurosamente proporcionadas con los demás elementos del proyecto: el jardín, el huerto, el volumen de garaje, el almacén e instalaciones, el espacio de los caminos y las terrazas.

Un único muro sustentante de 15 metros recorre la vivienda desde el vestíbulo, en la entrada norte, hasta el extremo sur, donde se desarrolla el estar. El contraste surge de la verticalidad del vestíbulo, entre los dos muros, frente a la horizontalidad de la sala de estar, que ofrece vistas hacia el paisaje a través de una abertura de 6 metros de ancho y una ventana de 15 metros que mira hacia el huerto.

Exteriormente, otro muro de 35 metros de largo separa el camino del patio ubicado en el lado oeste de la casa. Un segundo muro funciona como pantalla del exterior y conduce a los visitantes desde el jardín hasta la puerta de entrada, ubicada en el lado norte de la casa.

Uno de los elementos más singulares del proyecto es el estudio de las circulaciones, que se realizan a través de un camino que recorre exteriormente el edificio en toda su longitud y que conecta la calle con el jardín en el lado norte. Este sendero traza también una promenade arquitectónica en el interior, a lo largo de los espacios públicos de la morada y culmina en la atmósfera íntima de los dormitorios. La planta única se divide en dos: el ámbito que aloja la sala de estar, el comedor y la cocina, agrupados en el lado oeste, y, separados de los anteriores por un muro, se encuentran los dormitorios, aseos y zona de trabajo, alojados en el extremo este.

En todo el interior destaca la continuidad espacial, determinada por la fragmentación parcial a base de muros bajos o piezas murarias centrales, que interrelacionan de forma fluida todas las habitaciones. También la homogeneidad cromática y el mobiliario austero que domina la decoración intensifican este aspecto.

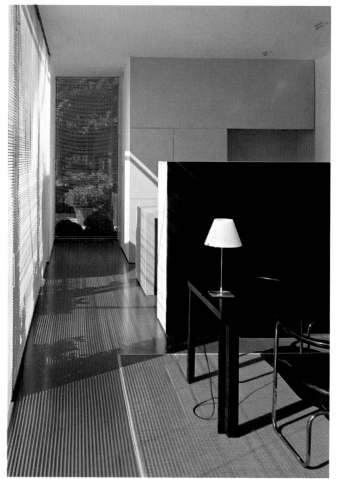

Thanks to the great transparency of the facades, the exterior landscape is constantly perceived from the interior of the dwelling.

Gracias al alto grado de transparencia de las fachadas, la percepción del paisaje exterior desde el interior de la vivienda es constante.

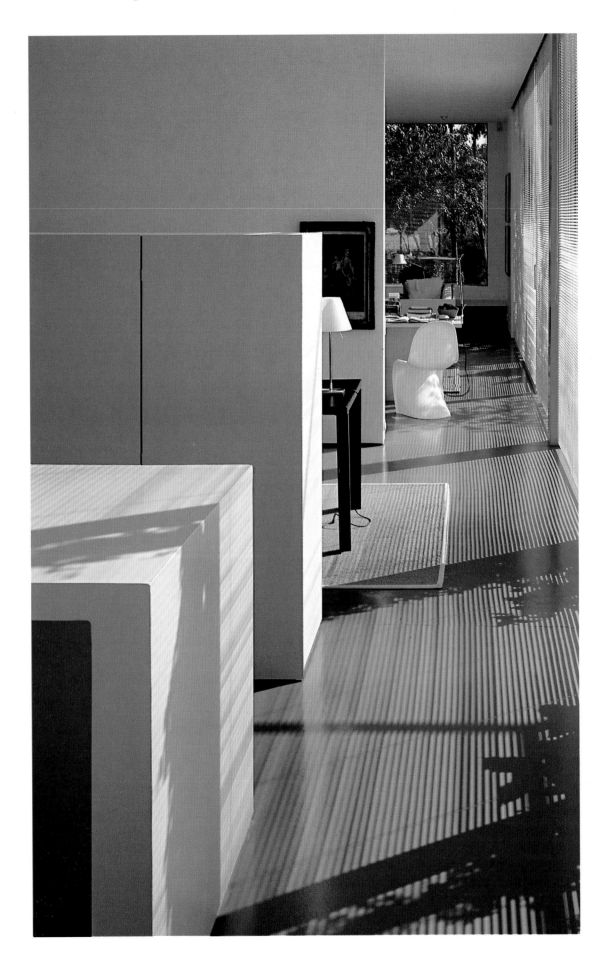

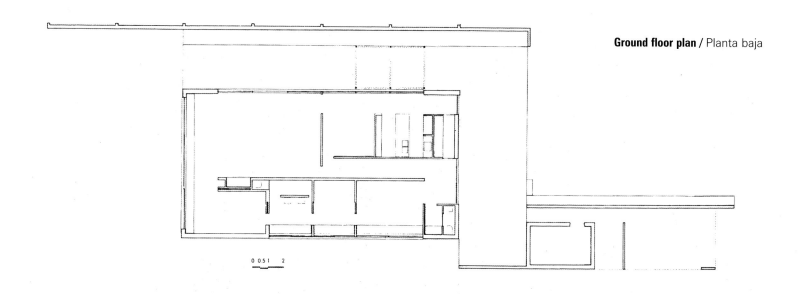

Ground floor plan / Planta baja

0 051 2

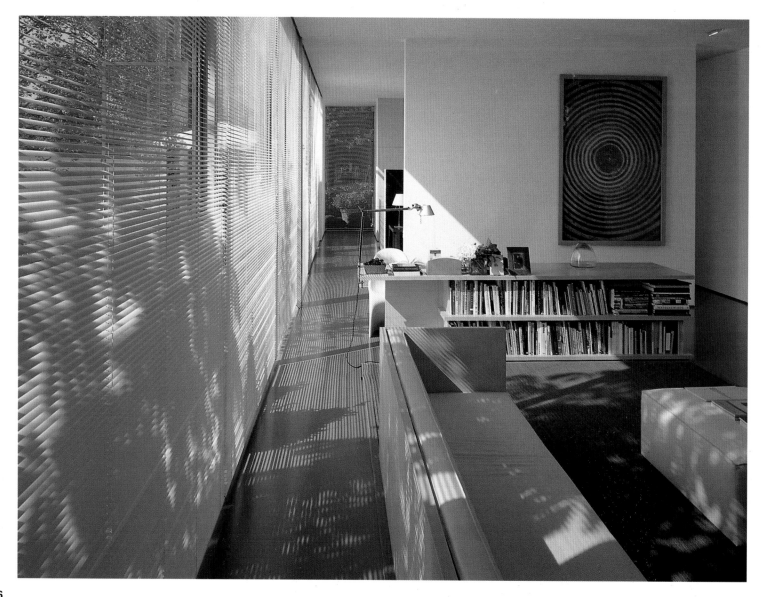

Some rooms are separated by medium height partitions that provide an overall conception of the space.

Algunas estancias quedan separadas mediante tabiques de mediana altura que permiten una concepción global del espacio.

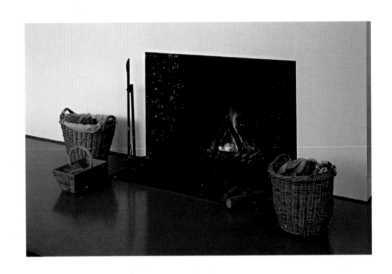

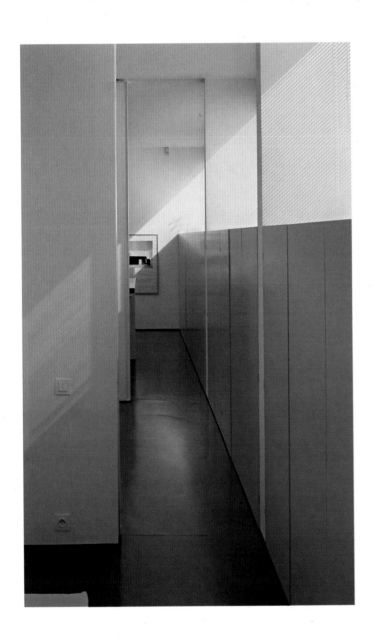

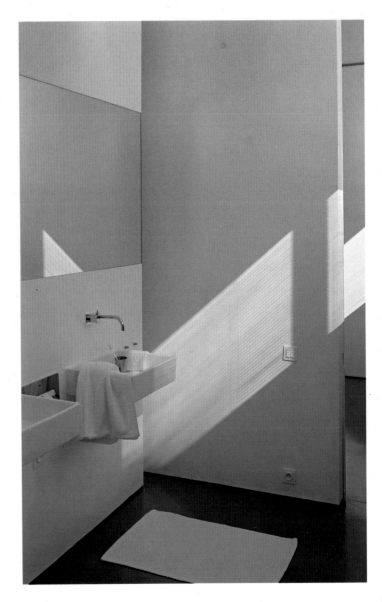

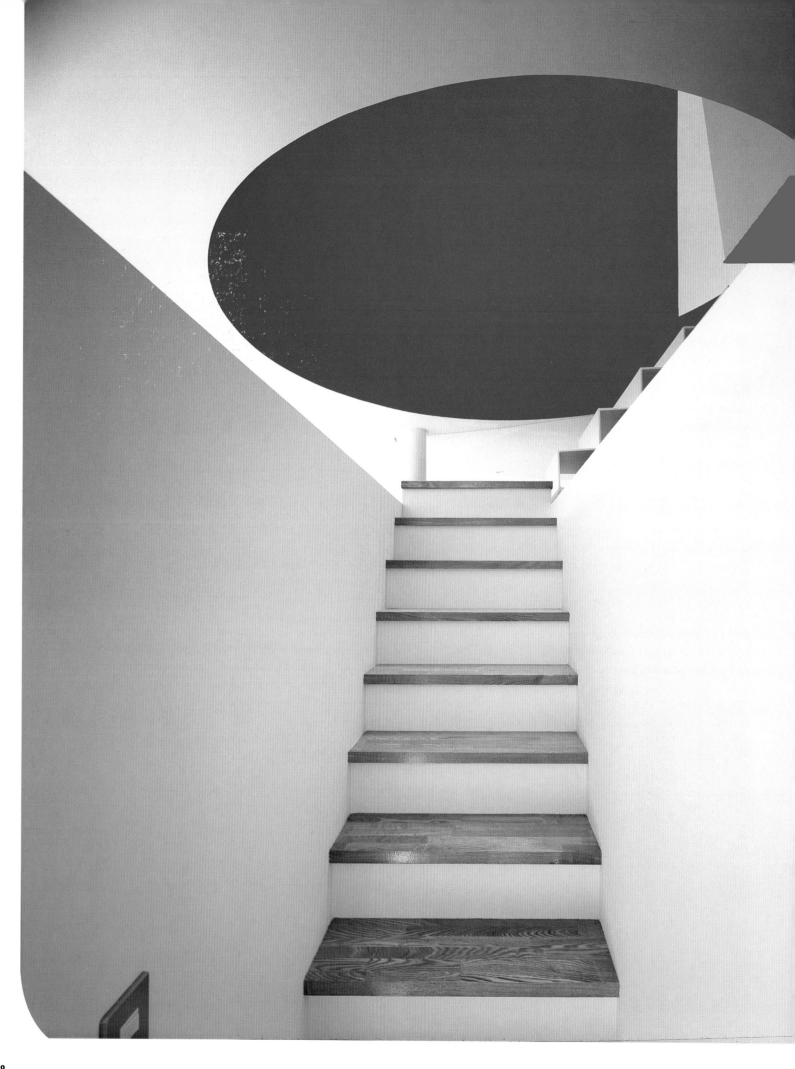

Kei'ichi Irie
T House

Tokyo, Japan

Photographs: Hiroyuki Hirai

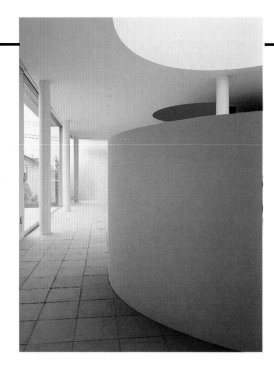

This house was built in a residential area in central Tokyo. Two separate house-holds live on the first floor, and a family with four members resides on the second and third floors. The introduction of multi-dimensional analysis into the architectural structure has instantly expanded the possibilities of overall views. Many features of this T house are indebted to structural engineer's work in structure design: possibilities of arranging a huge top-light or thin pillars without any restriction; floor hollowed out in cylindrical shape; and beamless slabs. Here, state-of-the-art technology is probably at its best, attributing an unpretentious, nonchalant view onto the output.

The overall composition, based on a simple arrangement of a circle and a square, consists of three elements: floors carved out by freely positioned skylights and cylinders, 15 slender columns (250 mm), and a flat slab (250 mm). The structure was determined through multi-dimensional analysis. Composed of rectangles and the circles of the cylinders, the second and third floors are partitioned by large sliding doors, but are fundamentally horizontally and vertically continous; the overall space is apprehended as one fluidly connected space. Inside the space there is a cylinder (bathroom) and a cube (sanity room). The first floor is treated as a base, partly composed of piloti, and is painted in monochrome (yellow), unlike the upper floors.

Esta casa **se ubica en una zona residencial en el centro de Tokio. La planta baja está ocupada por dos familias, mientras que en las plantas primera y segunda vive una familia de cuatro miembros. La introducción del análisis multidimensional en la estructura arquitectónica ha ampliado las posibilidades de una visión global del conjunto. Muchas de las características de esta vivienda se deben al trabajo de ingenieros: la posibilidad de integrar pilares ultraligeros sin restricción alguna; el pavimento excavado en forma cilíndrica. En Japón la tecnología aplicada al arte está viviendo su época dorada y esto hace que la producción arquitectónica en estos momentos sea muy relajada y nada pretenciosa.**

El conjunto, basado en la combinación de un círculo y un cuadrado como formas básicas, está compuesto por tres elementos: pavimento esculpido por tragaluces y cilindros libremente dispuestos, 15 columnas de 250 mm de grosor y una losa de 250 mm. Se determinó la estructura mediante un análisis multidimensional. Compuestas por rectángulos y los círculos de los cilindros, la primera y segunda plantas están separadas por amplias puertas correderas, aunque son horizontal y verticalmente continuas. El conjunto total se concibe como un espacio conectado de manera fluida. La planta baja ha sido tratada como una base, parcialmente compuesta de pilotes y pintada de un solo color, a diferencia de las plantas superiores.

Basement floor plan / Planta sótano

Ground floor plan / Planta baja

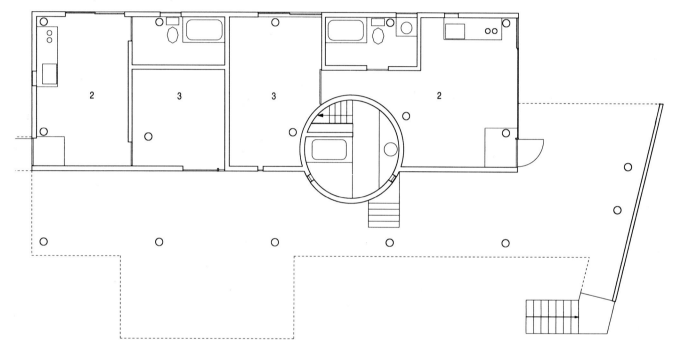

First floor plan / Primera planta

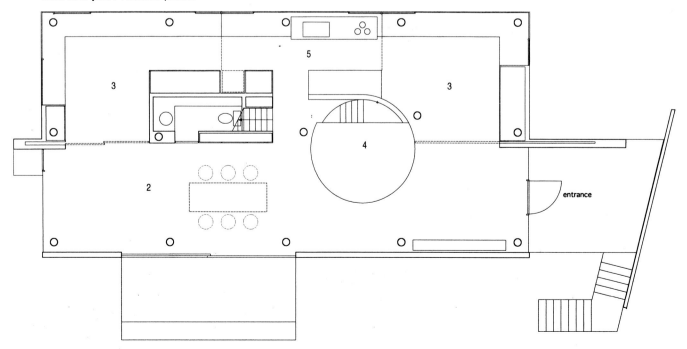

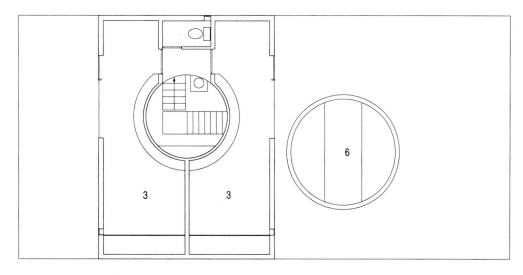

The house consists of a simple arrangement of a circle and a square. Sliding doors offer flexibility to space division maintainig continuity in both horizontal and vertical sense.

El diseño de la vivienda se basa en la sencilla combinación de un círculo y un cuadrado. Puertas correderas otorgan flexibilidad a la división de espacios, manteniendo una sensación de continuidad tanto en sentido vertical como horizontal.

Second floor plan / Segunda planta

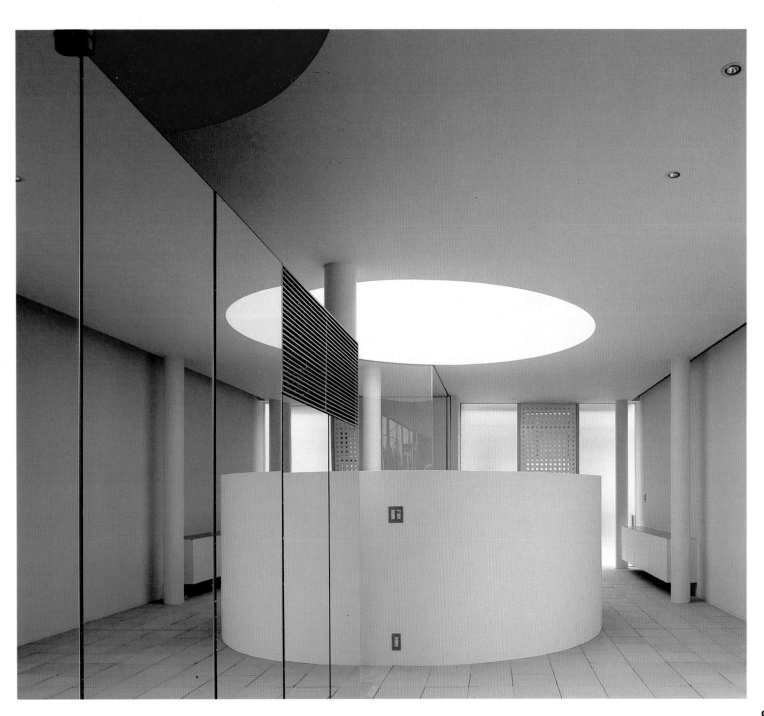

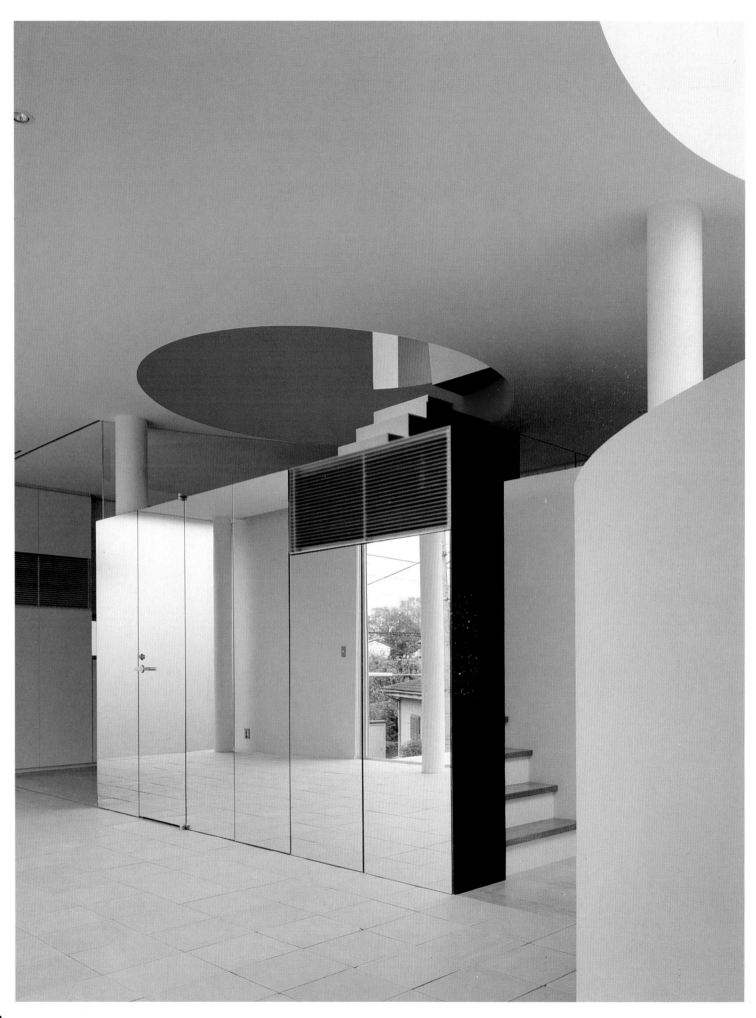

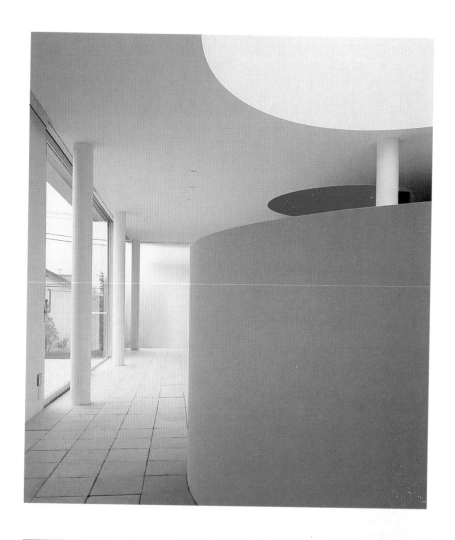

The spaces of the dwelling are defined by geometric and chromatic elements. The use of three basic colours —black, red and white— and the predominance of elementary forms —the square and the circle— organise the distribution of the space and create different atmospheres inside the building.

Los espacios de la vivienda están definidos por elementos geométricos y cromáticos. El uso de tres colores básicos —negro, rojo y blanco— y el predominio de dos formas elementales —el cuadrado y el círculo— ordenan la distribución del espacio y crean distintos ambientes en el interior del edificio.

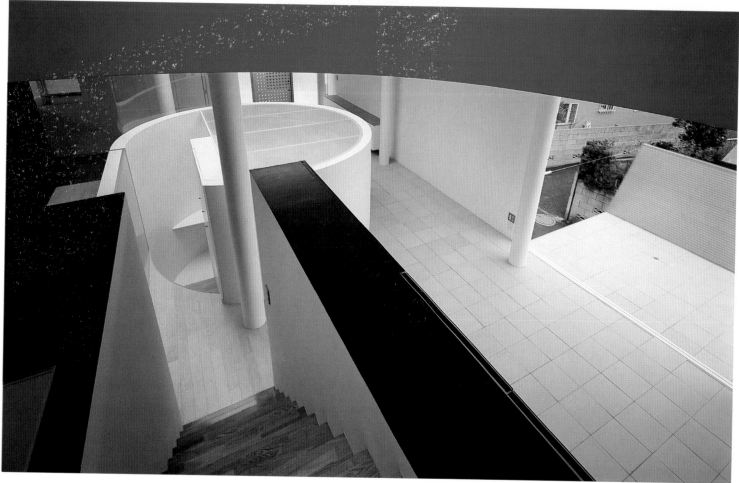

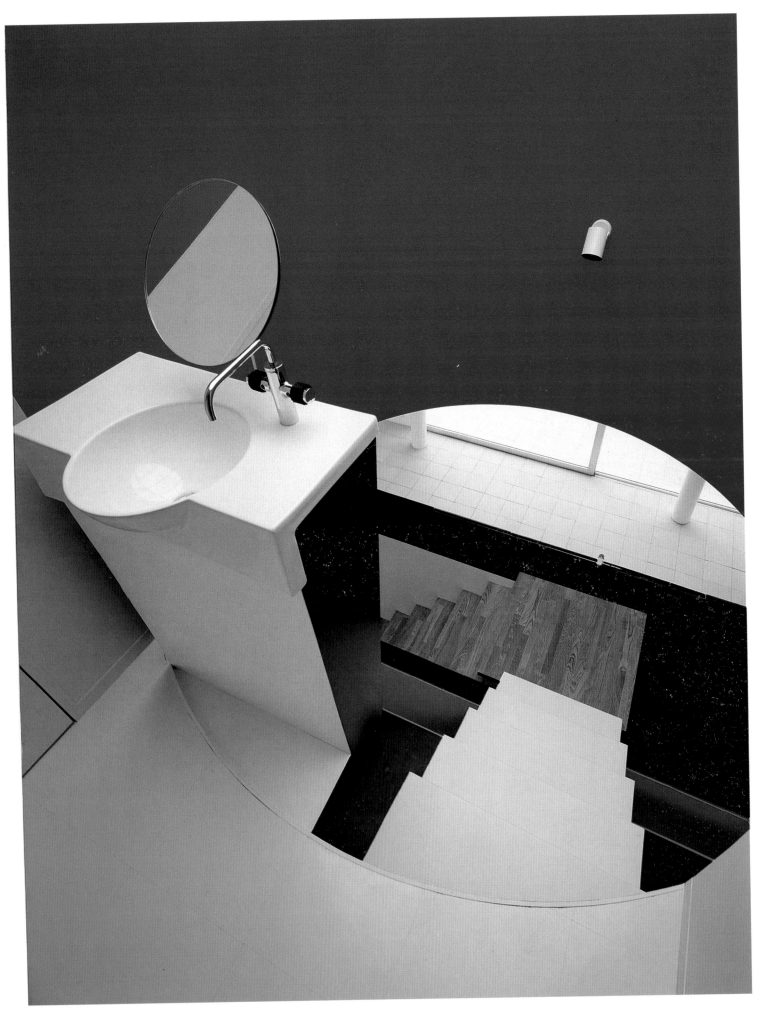

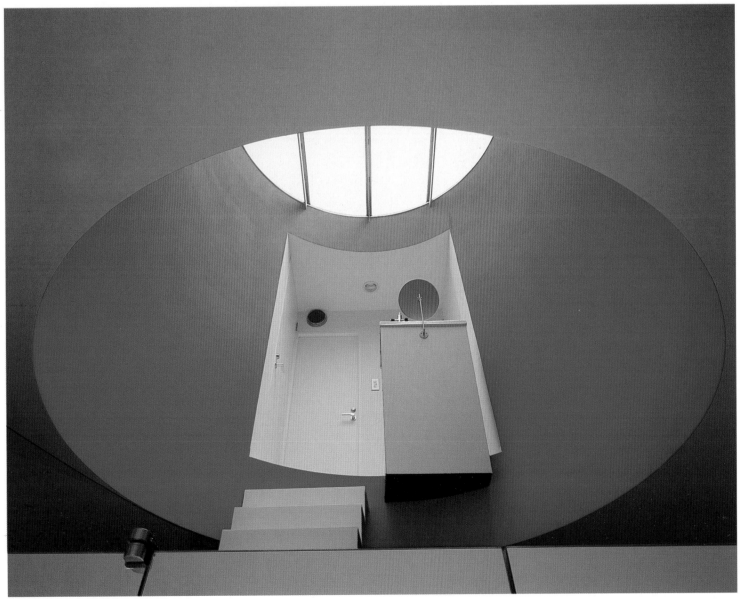

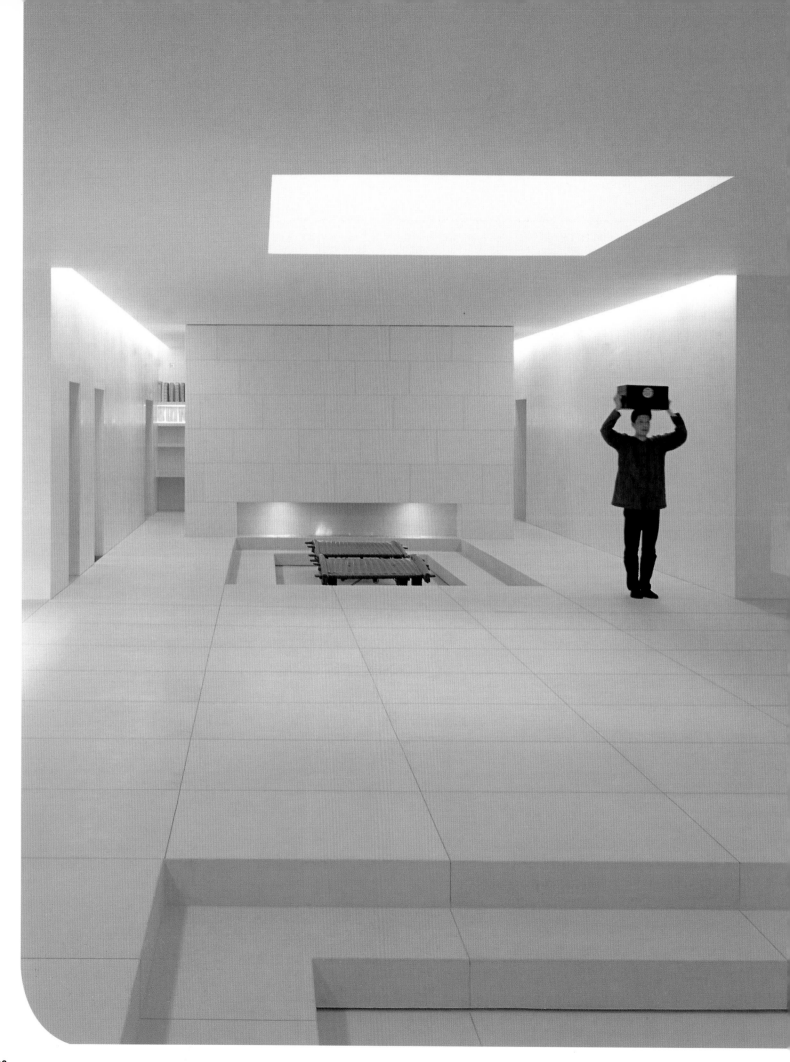

Anouska Hempel
The Hempel

London, UK

Photographs: Kim Zwarts

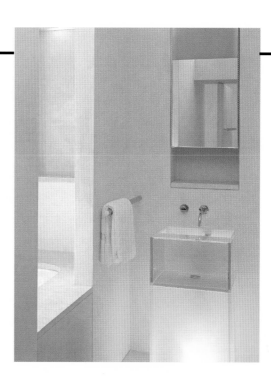

Discreetly hidden just north of Hyde Park, the Hempel Hotel and Hempel Garden Square are a unique phenomenon in London.

The simplicity and silence of the Orient and their metamorphism into the Western world, with the most innovative global technology, create a very special hotel. A row of perfectly restored white Georgian houses and a private garden surrounded by trees give little hint of the remarkable transformation within. Crossing the main entrance is almost a mystical experience. Beyond it, the visitor finds a wide empty space, in which the only outstanding element is the monolithic block of the reception desk, which recalls the calm and contemplative atmosphere of a temple. In this same area, a lighted fireplace under an atrium through which natural light penetrates gently invites the guests to take a seat as a ritual performance rather than a banal action.

In the remaining rooms, the same simple and exquisite architecture models spaces bathed in warm indirect lighting, rooms perfumed with oriental essences, beds that are an invitation to deep repose, a washbasin with an illuminated heart

The visitor will be immediately struck by the openness and the simplicity of the materials and colours: beige Portland stone for the floors, black Belgian stone and granite in the bathrooms, golden chalk and sand colours for the lower floors, rust, grey or black for the upper floors.

All rooms have been individually designed to offer the discerning traveler an alternative, a modern definition of luxury: telephones, fax line, modem facility, air-conditioning, CD and video player, oxygen in the mini-bars.

There are four function rooms, private dining rooms, video conferencing facilities, libraries, fitness room, private apartments and even the temporary illusion of a tent in the Zen garden square or cocktails served on the terrace to 150 people. For Anouska Hempel, the hotel's creator the Hempel is consequence of the desire for radical change. The result is a very special place that revolutionizes the concepts of travelling and accommodation in the threshold of a new century.

Discretamente escondido **al norte del Hyde Park, el hotel Hempel y la pequeña plaza ajardinada frente a él son un fenómeno único en Londres. El silencio y la paz oriental se funden con una innovadora tecnología occidental para dar lugar a un hotel especial.**

Una hilera de edificaciones de estilo georgiano, restauradas y pintadas de blanco, y un jardín privado, meticulosamente ordenado y rodeado de árboles, señalan la importante transformación llevada a cabo en el lugar. Traspasar la entrada principal es una experiencia casi mística.

Tras ella, el visitante encuentra un amplio espacio vacío, donde el único elemento exento es el bloque monolítico del mostrador de recepción, que hace pensar en la atmósfera sosegada y contemplativa de un templo. En este mismo ámbito, un hogar encendido bajo un atrio por el que penetra suavemente la luz natural, invitan a sentarse, en un acto que tiene más de ritual que de gesto cotidiano.

En el resto de estancias, la misma arquitectura interior, escueta y exquisita, modela espacios bañados por una cálida luz indirecta, habitaciones perfumadas con innegables esencias orientales, lechos que invitan a un reposo profundo, lavabos con un corazón luminoso, etc.

El visitante se sentirá rápidamente seducido por la naturaleza material de los revestimientos, sus texturas y su armonía; piedra beige de Potland para los pavimentos, piedra negra belga y granito en los baños, colores arena y oro en las plantas bajas, óxido, gris o negro en los niveles superiores.

Cada habitación es diferente de las demás: teléfonos, línea de fax, aire acondicionado, módem, reproductor de disco compacto y de vídeo, oxígeno en los mini-bares, etc. Varios comedores privados, equipos de vídeo-conferencias, biblioteca, gimnasio y apartamentos privados completan la oferta además de una carpa en el jardín Zen o el servicio de cócteles sobre la terraza para 150 personas.

Para Anouska Hempel, el hotel es la consecuencia de un deseo de cambio radical. El resultado es un lugar especial, que marca un hito en la concepción del viaje y el alojamiento en el nuevo siglo.

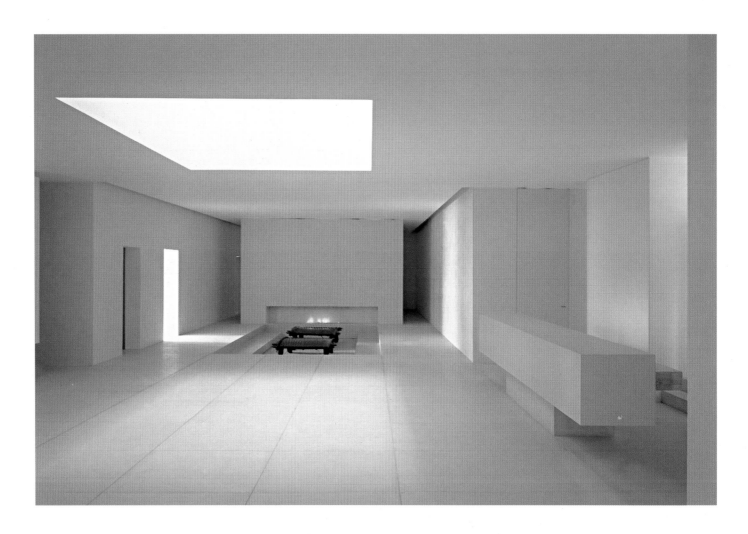

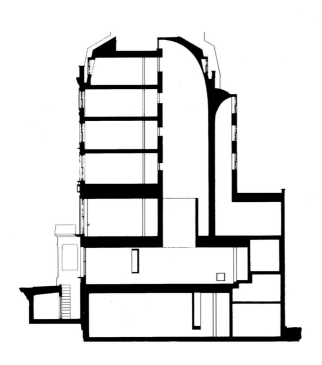

The photographs on this page show the reception area and the large five-storey atrium through which natural light penetrates in the lobby and the corridor in front of the rooms.

En las fotografías de esta página, imágenes del área de recepción y del gran atrio de cinco plantas de altura por el que penetra luz cenital en este ámbito y en el pasillo ante las habitaciones.

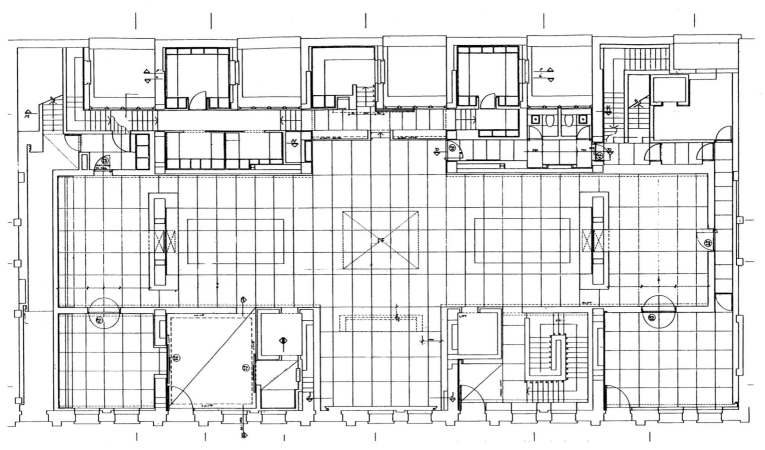

Ground floor plan / Planta baja

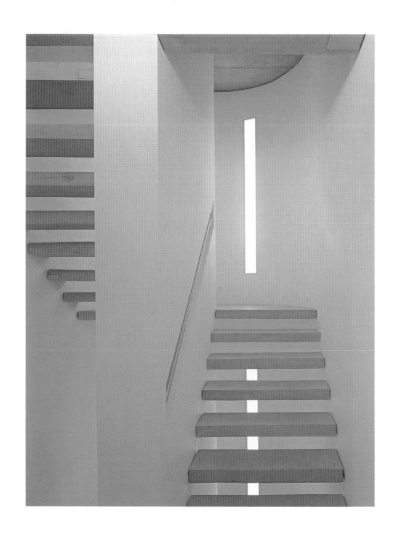

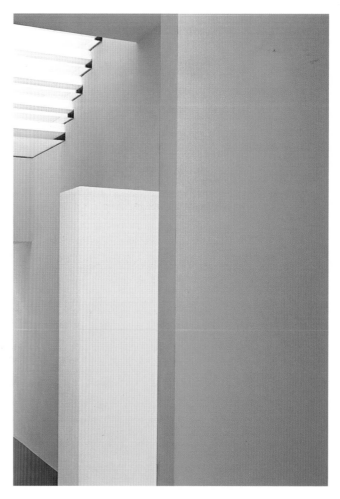

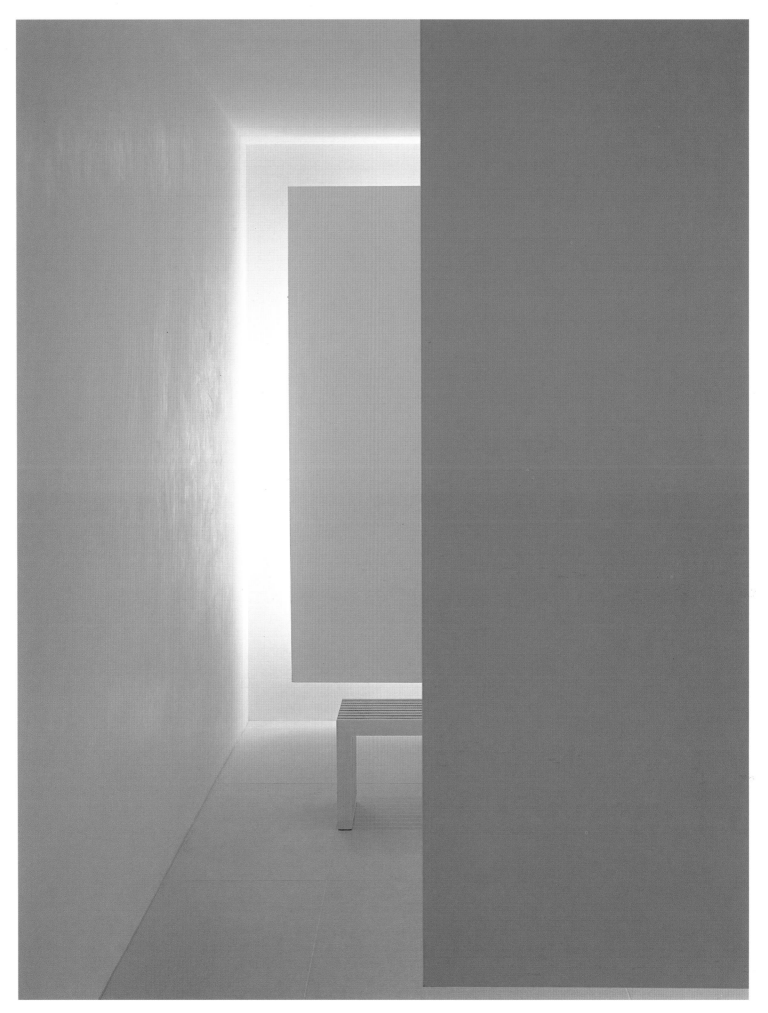

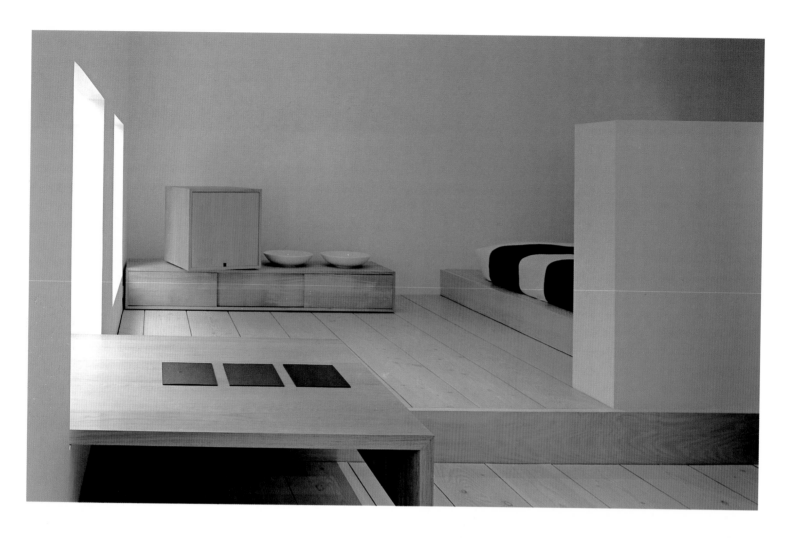

All the rooms have been designed independently. Nevertheless, in all of them a common interior design creates simple and exquisite spaces where light plays a leading role.

Todas las habitaciones han sido diseñadas de forma independiente del resto. El rasgo común del conjunto es un diseño interior de espacios escuetos y exquisitos, donde la luz juega un papel protagonista.

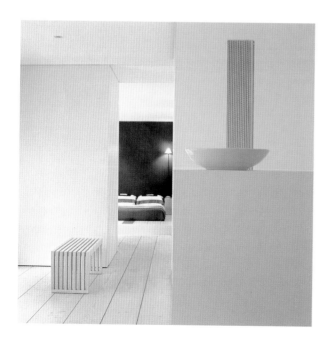

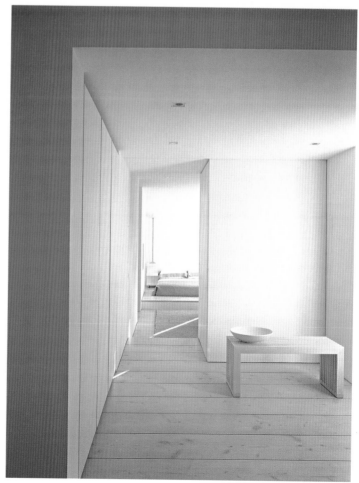

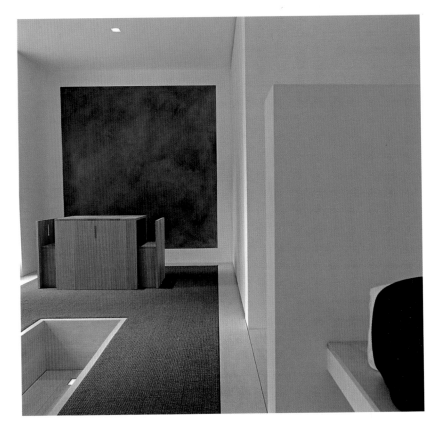

Room 3.09

Depending on the rooms, the bathrooms materials combine dark colours, such as black and granite Belgian stone, or sand and beige colors from Portland stone and stucco. In all of them, the silence and minimal spirit prevails as part of the relaxing hotel's atmosphere.

Según las habitaciones, los baños combinan materiales de tonalidades oscuras, como la piedra de Bélgica de color negro y el granito, o bien los tonos arenados y beige de la piedra de Portland y el estuco. En todos ellos prevalece el silencio y el espíritu mínimo que dirige la atmósfera de todo el hotel.

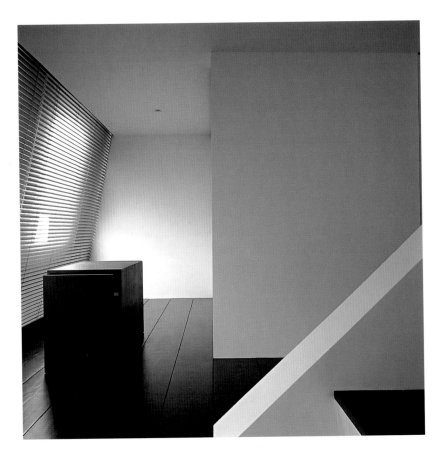

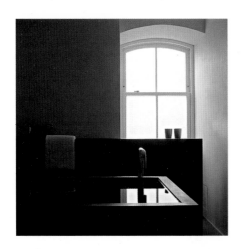 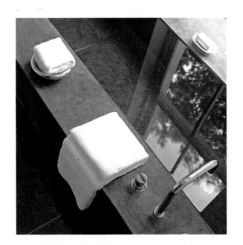 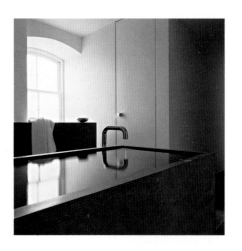

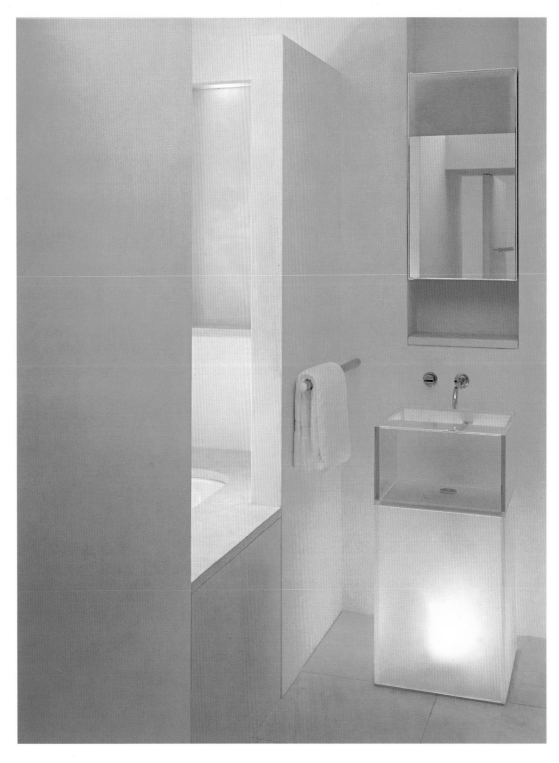

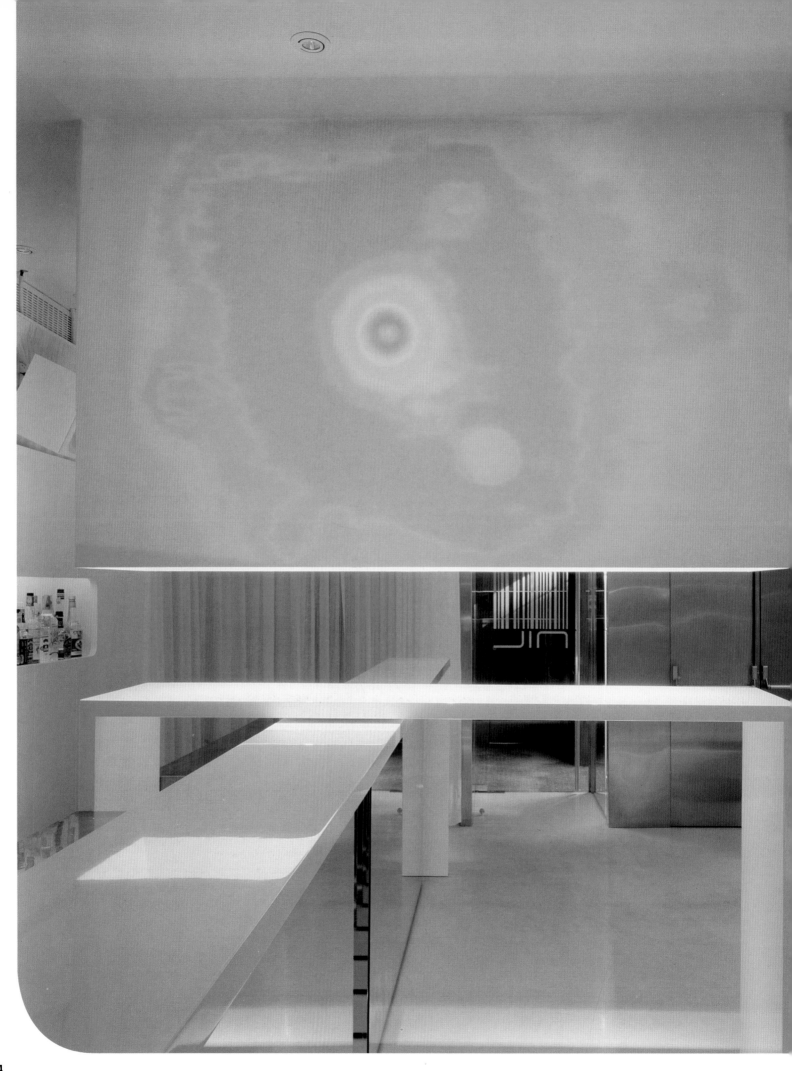

Claudio Lazzarini & Carl Pickering
Nil Bar

Rome, Italy

Photographs: Matteo Piazza

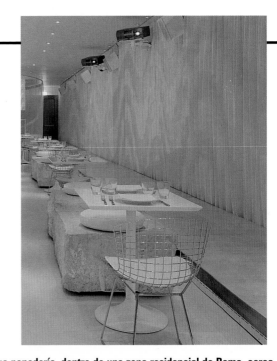

Located on the basement floor of a former bakery in an upmarket residential area of Rome, near famous Villa Borghese, the Nil bar-restaurant was a challenge to the architects Lazzarini and Pickering in collaboration with Giuseppe Postet and Fabio Sonnino. The bar was done on a tight schedule: three months during the summer of 1997. The space to remodel —a long basement corridor— was unprepossessing. The architects hollowed it out to make a soundproof shell. The project's main idea was simple:"a blank page on which to write, spatially and graphically". The space is laid out around three dramatized architectural elements: a runway that becomes a continuous bench which serves as a podium as well, a system of white curtains that open and close spaces and perspectives, a barpole, which is both a screen and a volume of light. The long, slighty elevated footway in bleached maple works like a stage: people walking on it can see and can be seen. After dinner it doubles as a bench or even a dance floor.

The Nil was designed to be constantly changing. Everything is movement and reflexion, technological imagery and magnetic waves. Electric curtains alter perspectives; digitally regulated halogen lighting, with its variations, seems to scan the beat of the place; a video-projector system floods the interior with moving colours. Beneath its apparent unity, the layout plays on subtle constrasts: on a monochrome field styles, materials and periods blend in a typically Italian *salute* to the sixties. The space can be become pink or blue; optical or polka dot, water; fire or forest or be covered in images of magnetic waves, television interferences, images from the biological world, etc. The space is also a screen for video art: works by artists Paolo Canevari and Adrian Tranquilli have been projected.

The large pieces of roman travertine become places on which to sit, sing or dance. On the other hand, the logo of Nil is a white bar code printed on acetate that represents the curtains, central element of the project. The stark whiteness of Nil is not its most interesting element, but rather its changeability of image, space and music (a recurring theme in the designer's work).

Ubicado en el sótano **de una antigua panadería, dentro de una zona residencial de Roma, cerca de la famosa Villa Borghese, el encargo del bar-restaurante Nil supuso un desafío para los arquitectos Carl Pickering y Claudio Lazzarini, en colaboración con Giuseppe Postet y Fabio Sonnino.**
El proyecto y su ejecución debían llevarse a cabo en un plazo de tiempo muy limitado.
El espacio a remodelar —un alargado corredor— no tenía grandes cualidades expresivas. Los arquitectos lo vaciaron para convertirlo en un receptáculo insonorizado, una concha cerrada.
La tesis fundamental del pro-yecto se centra en un argumento bastante simple: "una hoja en blanco sobre la que escribir, espacial y gráficamente". Y así, el espacio gira en torno a tres elementos arquitectónicos de poderosa carga teatral: una pasarela que funciona al mismo tiempo como bancada y como podio, un sistema de cortinas blancas que abren y cierran espacios y perspectivas, y, por último, una larga barra, que es al mismo tiempo pantalla y volumen de luz.
La larga y pasarela ligeramente elevada de madera de arce blanqueada funciona como un escenario: la gente caminando sobre ella puede mirar y ser visto. Tras la cena duplica su funcionalidad como banco o como pista de baile.
El Nil ha sido diseñado con la idea de estar en movimiento permanente. Todo es dinamismo, imágenes tecnológicas y ondas magnéticas. Cortinas eléctricas alteran las perspectivas del espacio, luces halógenas regulables con sus variaciones parecen explorar el ritmo del local; un sistema de proyectores de vídeo logra una atmósfera flotante con colores en movimiento. Pese a su aparente unidad, el diseño juega sutilmente con los contrastes: sobre un fondo monocromo, los materiales y las distintas épocas se funden en un guiño a los sesenta típicamente italiano.
El espacio puede volverse de color rosa o azul; de rayas o de puntos, transformarse en una evocación del agua; el fuego o un bosque, o puede aparecer revestido de imágenes que recrean ondas magnéticas, interferencias televisivas, imágenes del mundo biológico, etcétera.
Las paredes del local son también soporte para la proyección de vídeos de artistas, como Paolo Canevari y Adrian Tranquilli, cuyo trabajo ha sido expuesto durante varios meses en el local.
Las grandes piezas de travertino romano se transforman en un adecuado soporte sobre el que bailar, cantar, o simplemente, descansar. Por otro lado, el logotipo del Nil es un código de barras de color blanco impreso sobre acetato, que representa las cortinas, elemento central del proyecto. Lo interesante de Nil no es el predominio del color blanco, sino su espacialidad, su carácter musical y su capacidad de transformación (un tema recurrente en el trabajo de estos proyectistas).

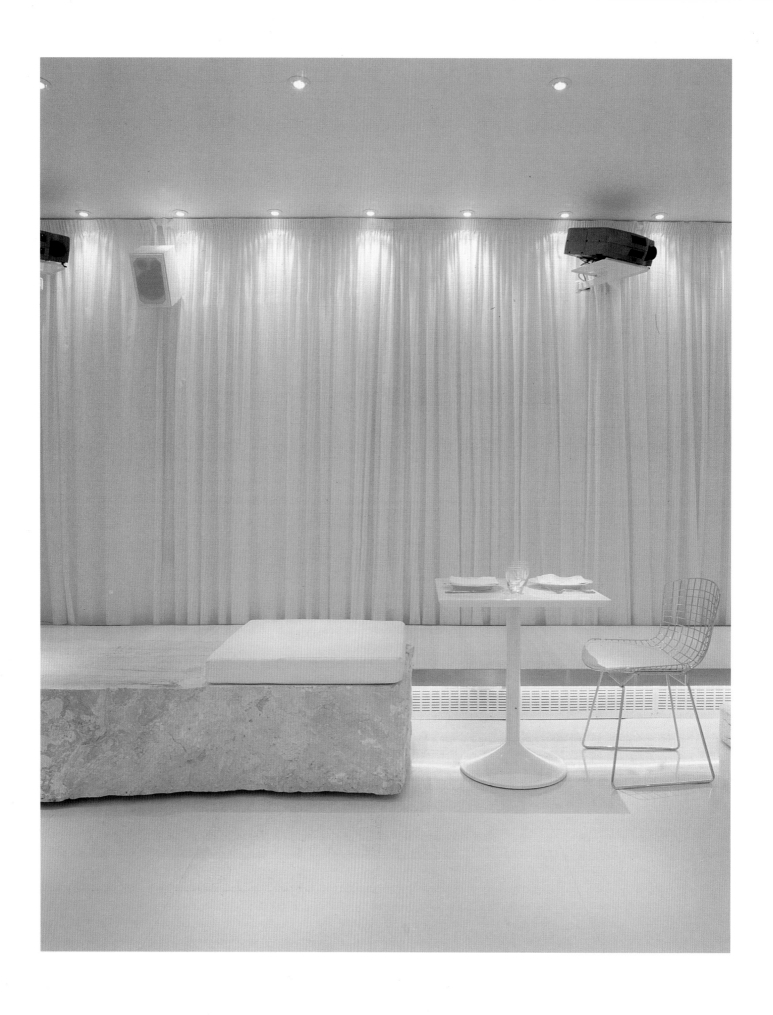

As can be seen in the succession of images on the right, a system of white electric curtains opens and closes the spaces and the visual perspectives. In the foreground, large elements of Roman travertine in places that can be used for seating, looking or dancing on it.

Tal como muestra la sucesión de imágenes de la derecha, un sistema de cortinas eléctricas de color blanco se encarga de abrir y cerrar los espacios y las perspectivas visuales. En primer término, grandes piezas de travertino romano funcionan como elemento de apoyo para sentarse, observar el ambiente o bailar encima.

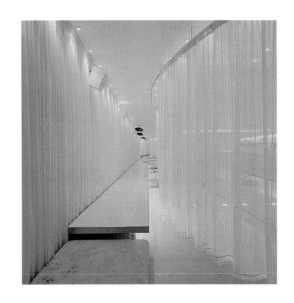

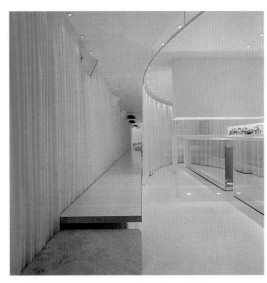

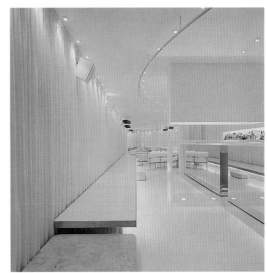

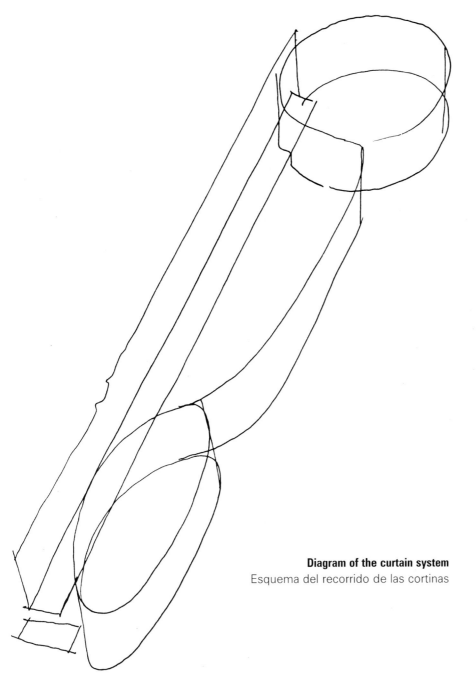

Diagram of the curtain system
Esquema del recorrido de las cortinas

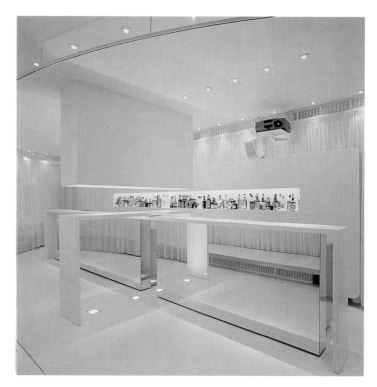

Conceptual sketch / Boceto conceptual

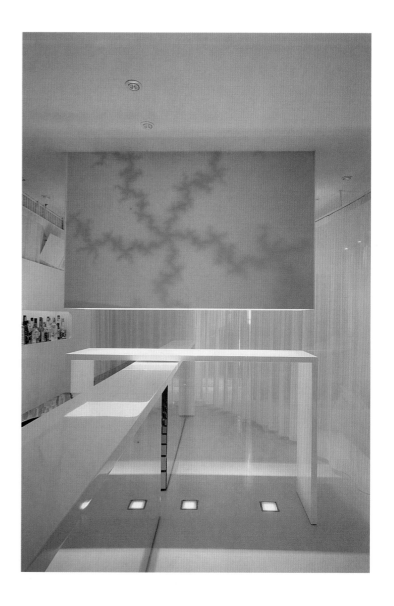

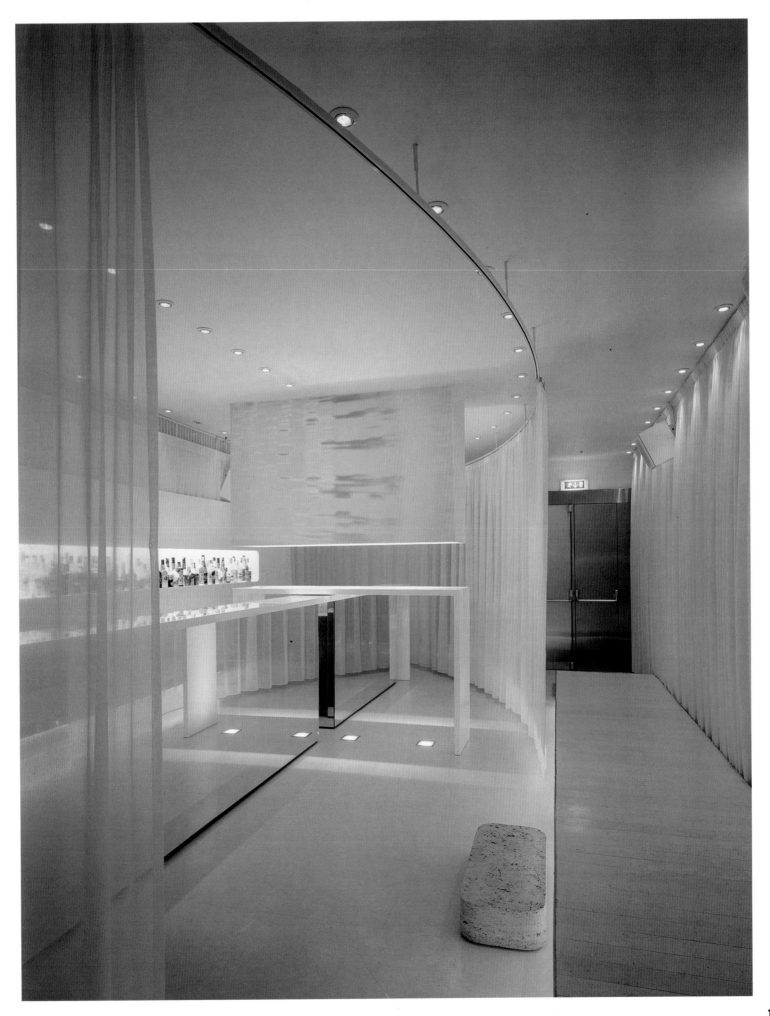

Cross section / Sección transversal

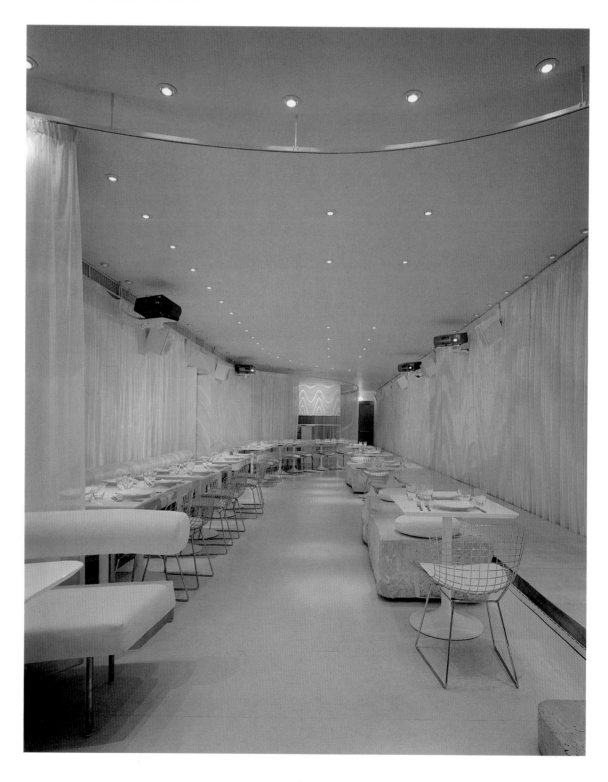

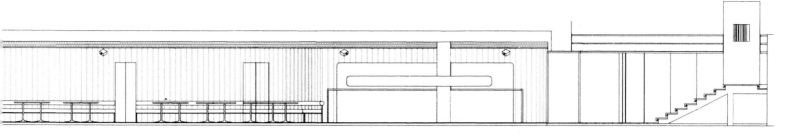

Longitudinal section / Sección longitudinal

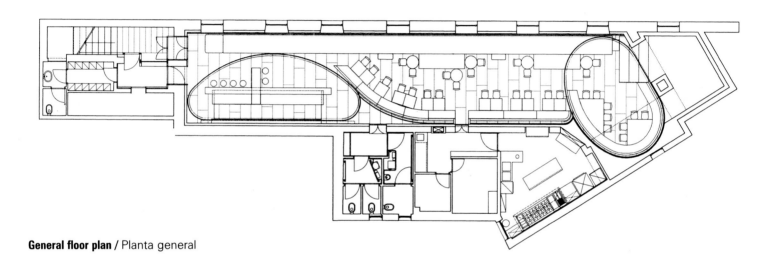

General floor plan / Planta general

The combination of mobile curtains and the image projection system provides infinite spatial possibilities.
The project benefits from a magical interplay of form, light and colour, causing a sensation of absolute theatricality and variation.

La combinación de cortinas móviles con el sistema de proyección de imágenes, permite infinitas posibilidades espaciales.
El proyecto se beneficia de un mágico juego de formas, luces y colores, provocando un efecto de absoluta teatralidad y movimiento.

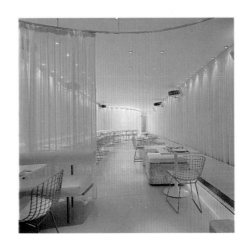
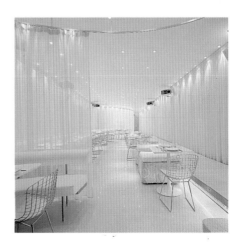

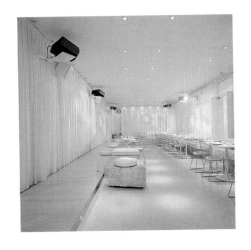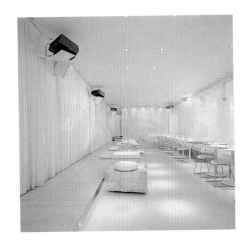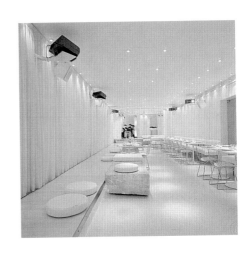

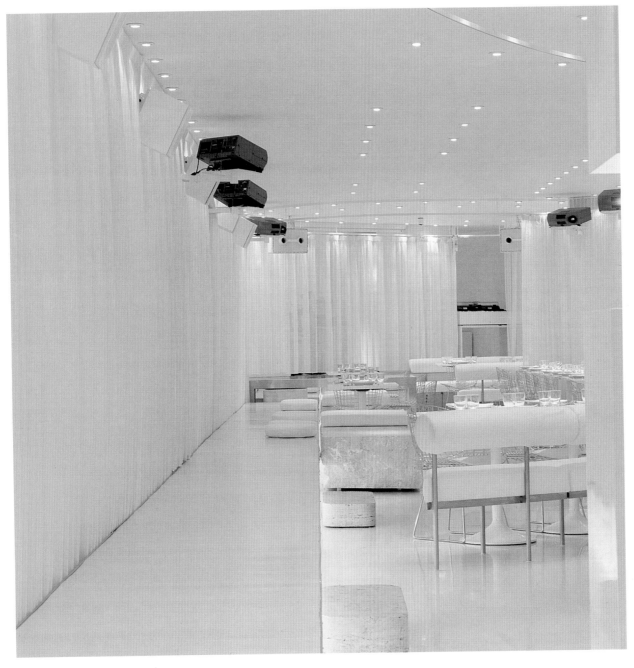

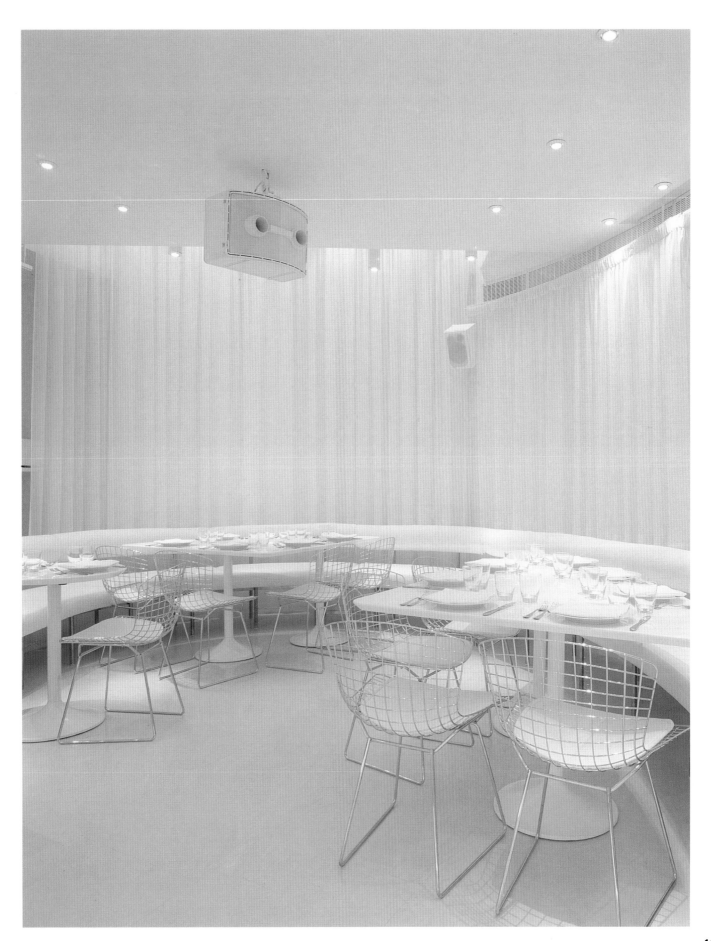

NEWDELI

Ronald Hoolf
New Deli

Amsterdam, The Netherlands

Photographs: Mirjam Bleeker

Located in the centre of Amsterdam, this is a small colourful and essential restaurant with a powerful graphic content. The first thing that strikes the eye is the chromatic quality of the red-painted walls combined with the delicate and elegant shades of beige, brown and white of the rest of the establishment, which gives this space an unmistakable image.

A large clock receives the visitor as an emblem of the permanent opening of the kitchen, which serves exotic dishes twenty-four hours a day.

According to Ronald Hooft, who designed the project with his friend Jen Alkema of Alkema Architects, the aim was to develop a concept of interior design with a highly eclectic approach in order to reflect the type of cuisine and the flexible opening hours.

The project also responds to the need of the owners, Jacob Admiraal and Sander Louwerens, to give New Deli a characteristic and easily repeatable image, because it is intended as the pilot project of a franchising chain.

As a reflection of the high level of creativity and skill that is applied in the kitchen of the New Deli, in which ingredients of several European cultures are used (mostly Mediterranean and East European), elements of a wide variety of styles, countries and periods are incorporated in the design, without losing the balance or running the risk of incorporating an excessively postmodern concept of language. In spite of the Spartan appearance (all the furniture is composed of naked and minimal pieces without upholstery or added elements) great care has been taken to create a comfortable atmosphere.

On a more pragmatic and visible level, Hooft, who has an art background and graduated from the Rietveld Academia of Amsterdam, says that he sought inspiration from very diverse sources: from Chinese philosophy to Retro-Futurism, from the graphic design of music videos to the film productions of Hollywood. In combination with several fixed elements, such as the tables and the wall seating, the free-standing furniture features some classic design such as the seats by Arne Jacobsen and the light fittings by Vico Magistretti, which give the premises a serene image of extreme elegance.

Ubicado en el centro de Amsterdam, **este es un pequeño restaurante colorista y esencial, de poderosa carga gráfica. Lo primero que llama la atención es el rotundo contraste de los paramentos pintados de color rojo con la tenue gama de beiges, marrones y blancos del resto del local, que dota de una imagen inconfundible a este espacio en el que se pueden comer exóticos platos las venticuatro horas del día.**

Un gran reloj recibe al visitante como emblema de la apertura permanente de la cocina.

Según Ronald Hooft, autor de proyecto junto al arquitecto Jen Alkema, el objeto de la actuación era reflejar el tipo de cocina ofrecida y el flexible horario de las comidas. Los rasgos del proyecto también responden a la necesidad de los propietarios, Jacob Admiraal y Sander Louwerens, de dotar a New Deli de una imagen característica y fácilmente repetible, pues se plantea como el proyecto piloto de una probable cadena de franquicias.

Como reflejo del alto nivel de creatividad y de elaboración artesanal en la cocina del New Deli, en la que se utilizan ingredientes de varias culturas europeas (sabores mediterráneos y de este, sobre todo) se encuentra la incorporación, a nivel de diseño, de elementos de una amplia variedad de estilos y de épocas, sin perder el equilibrio o asumir el peligro de incorporar un concepto demasiado postmoderno de lenguaje.

Pese a su apariencia estricta y espartana (todo el mobiliario está compuesto por piezas desnudas y mínimas, sin ningún tipo de tapicería o elemento añadido), se ha llevado a cabo un intenso trabajo con objeto de lograr un ambiente confortable y cómodo.

En un nivel más pragmático, Hooft, un profesional del mundo de las artes plásticas licenciado de la Academia Rietveld de Amsterdan, buscó la inspiración en fuentes variopintas: desde la filosofía china al retro-futurismo, del diseño gráfico de algunos vídeos musicales a las producciones cinematográficas de Hollywood.

Combinando varios elementos fijos, como las mesas de madera y metal, y bancos corridos que se adaptan a la piel de la arquitectura interior, se añadió el mobiliario exento, en el que destacan algunos diseños clásicos, como las sillas de Arne Jacobsen y las luminarias de Vico Magistretti, que contribuyen a dotar de una imagen severa y de extrema elegancia a este local singular.

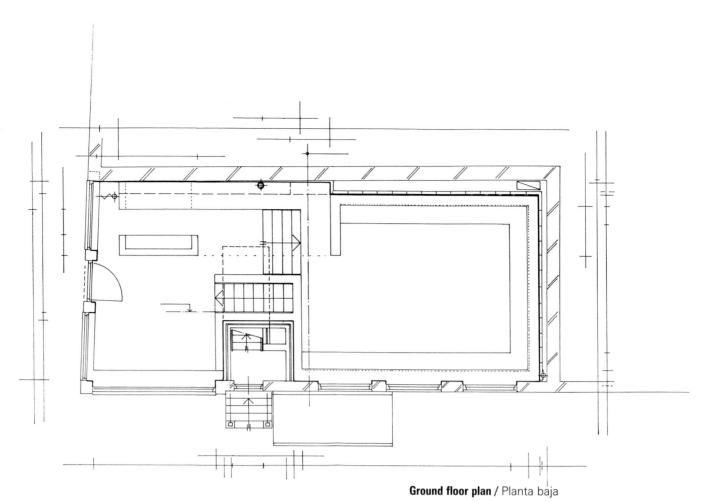

Ground floor plan / Planta baja

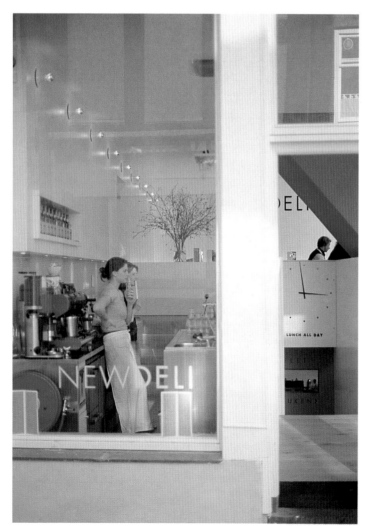

The project allows for the possibility of converting the restaurant into a franchise type establisment, and therefore its image can be reproduced systematically without reducing the spatial quality.

El proyecto tiene en cuenta la posibilidad de que el restaurante pueda convertirse en un local tipo franquicia, y por tanto su imagen pueda ser reproducida sistemáticamente sin que por ello disminuya la calidad espacial.

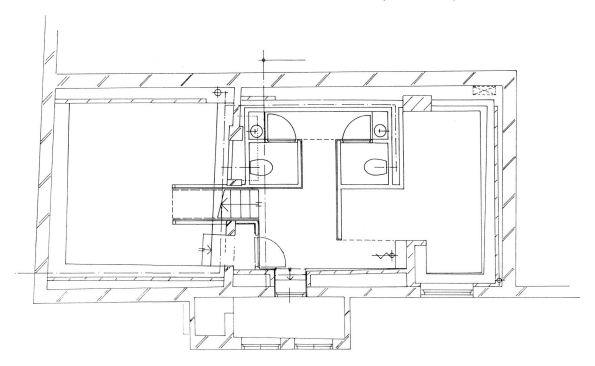

Basement plan / Planta sótano

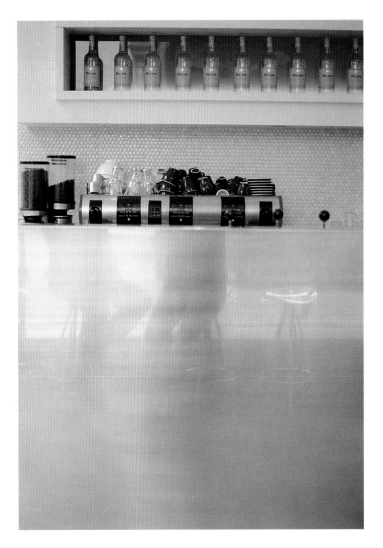

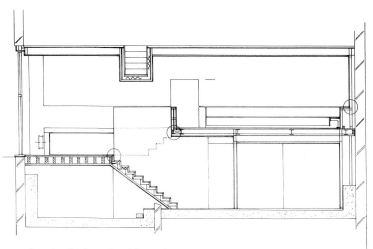

Longitudinal section / Sección longitudinal

The restaurant becomes a contemporary and yet timeless expression of the concept by means of a careful combination of simplicity, light and a strong contrast of colours.

El restaurante se convierte en una traducción contemporánea y atemporal del concepto de confort mediante una cuidadosa combinación de simplicidad, luz y un fuerte contraste de colores.

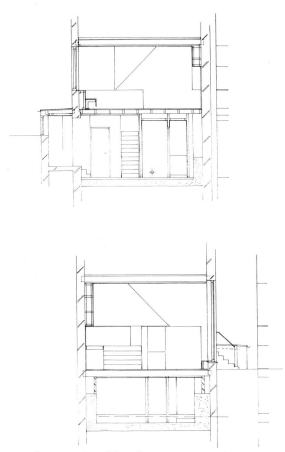

Cross sections / Secciones transversales

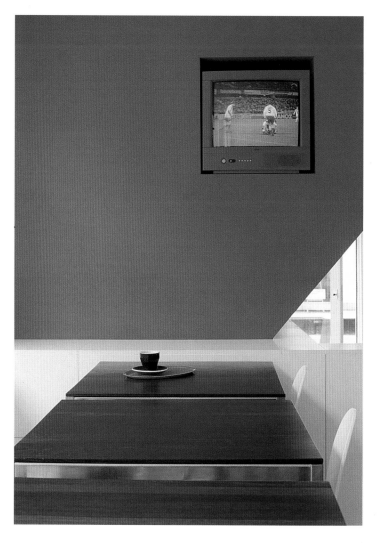

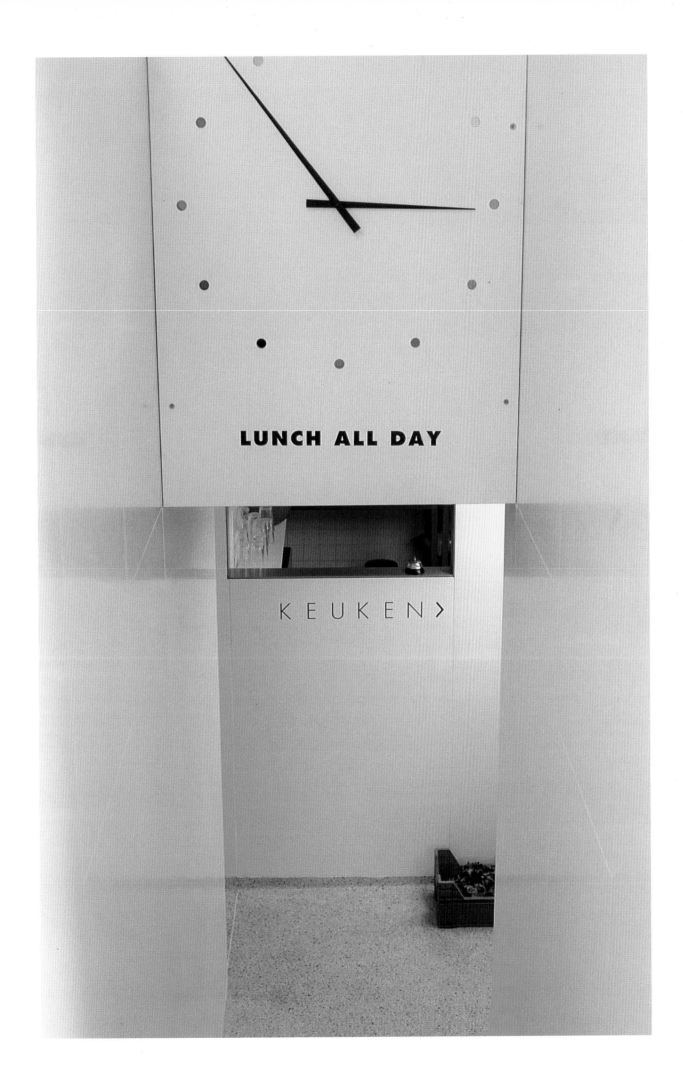

LUNCH ALL DAY

KEUKEN>

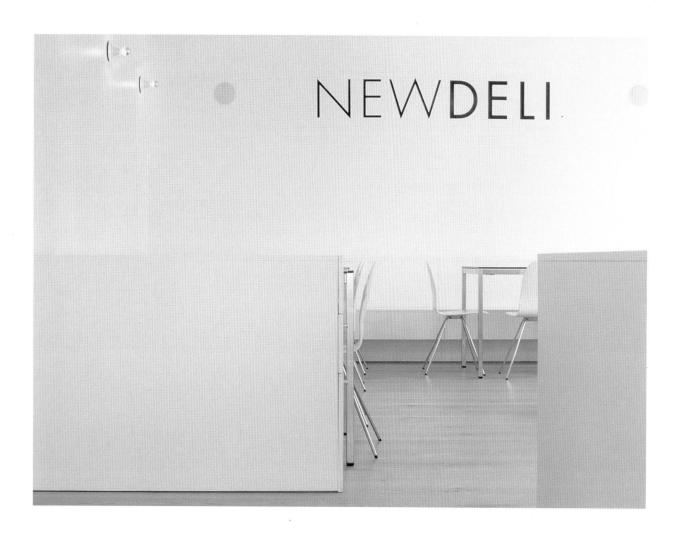

NEWDELI

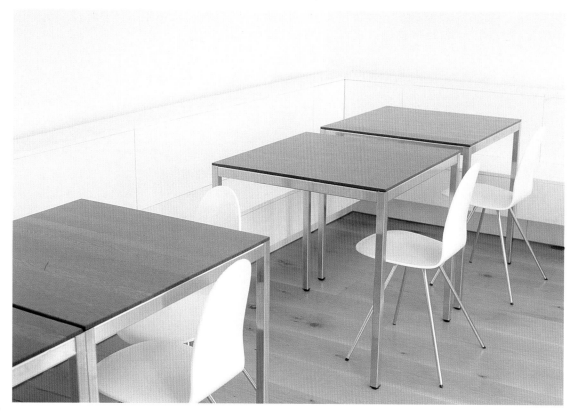

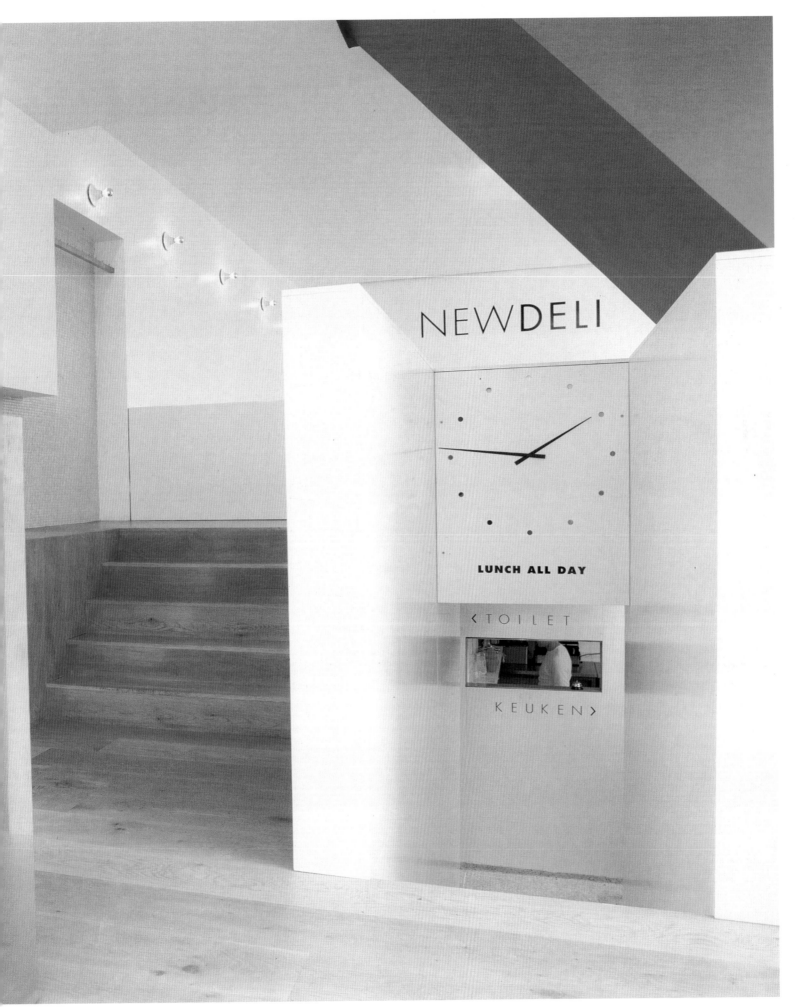

Claesson Koivisto Rune
Architect's Office

Stockholm, Sweden

Photographs: Patrick Engquist

For their own office, Claesson Koivisto Rune sought a shop-space in a side street in central Stockholm. They thought that being in contact with the street and the ongoing life of the city was essential for their inspiration and for their availability to clients The architects divided the long and narrow space according to hierarchy. The front room, which opens to the street through a display window and a glass door, became the meeting room. Between this room and the next, two large double-etched glass sheet walls were placed. They let natural light in, and one can pass between them on either side, but they obstruct the vision into the next room. From outside one can sense the continuing space, but not what it contains and not how much there is. Part of the floor is made of glass, illuminating the room beneath. Behind the two glass sheets fluorescent lighting was installed. The tubes are UV-coloured and turned on at night as a light effect.

The next room became the hub of the office: computers, faxes, telephones, etc. This space also houses the lavatory, the kitchen with a small dining area and the stairs down to the lower floor. Downstairs are the library, drawing boards and storage rooms. Finally, under the front room is the model workshop.

The background to the design had to be neutral, and thus white was the colour chosen for all the office and the furniture.

In the office there are no doors (except for the storage rooms and lavatory), but the division into rooms/functions is clear. The arrangement of the different spaces allows the architects to choose how far into the design process they let their clients, maybe just the presentation room, maybe all the way into the model production in the workshop. The room hierarchy is also one of order. Design is a messy business, especially model making.

Para el estudio, **sus arquitectos, Claesson, Koivisto y Rune, buscaron un local comercial en una calle secundaria del centro de Estocolmo, ya que el contacto con la calle y la energía de la ciudad les resultan esenciales tanto para estimular su inspiración como para poder estar siempre disponibles, cerca de sus clientes. Los espacios se dispusieron según su función y su importancia dentro del estudio. La habitación delantera, que se abre al exterior mediante una ventana-escaparate y una puerta de cristal, se transformó en sala de recepción y reuniones, y se separó del espacio contiguo mediante dos paneles de cristal tratados al ácido. Estos paneles permiten la entrada de luz natural al interior del estudio a la vez que ejercen de pantalla visual: desde el exterior se intuye que la sala de reuniones tiene continuación, pero no se puede adivinar qué tipo de espacio se esconde tras esa pantalla, ni qué dimensiones tiene. Parte del solado se ha realizado con cristal, para iluminar la habitación de la planta inferior. Tras los tres paneles de cristal se instalaron lámparas fluorescentes cuyos tubos, de luz ultravioleta, se encienden de noche creando un efecto luminoso muy particular. La habitación contigua se transformó en el núcleo del estudio. Ordenadores, fax, teléfonos, etc. En esta «sala de máquinas» se hallan también el aseo y la cocina, con un pequeño espacio que hace las veces de comedor. Unas escaleras conducen al nivel inferior, que aloja la biblioteca, las mesas de dibujo y una zona de almacenamiento. Bajo la sala de reuniones se ubica el taller de maquetas. Para evitar que el entorno interfiriera con el proceso de diseño, los arquitectos escogieron el color blanco para paramentos verticales, techos, solado y mobiliario. Aunque la zona de almacenamiento y el aseo se cierran con puertas, la división del espacio en ámbitos/funciones es muy clara. Se ha conseguido poder regular el grado de accesibilidad del cliente en el proceso del trabajo: puede detenerse en la sala de reuniones o llegar hasta la sala de maquetas en el nivel inferior. Esta disposición jerarquizada de los espacios se traduce también en un mayor orden, factor decisivo en todo proceso creativo y especialmente necesario en una actividad tan proclive al desorden como la realización de maquetas.**

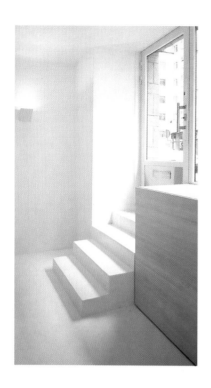
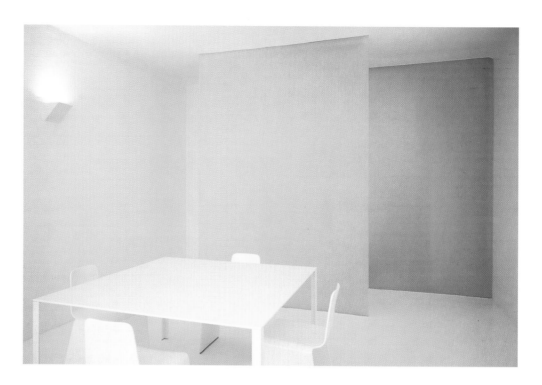

The studio is accessed directly from the street. Because the premises were formerly used as a shop, the reception, like a shop window, connects the interior and the exterior. The window and the glass door provide natural light to a semi-basement.

El acceso al estudio se realiza directamente desde la calle. Al tratarse de un antiguo local comercial, la recepción, como si se tratara de un escaparate, conecta el interior con el exterior. La ventana y la puerta de vidrio proporcionan luz natural a un espacio semi-soterrado.

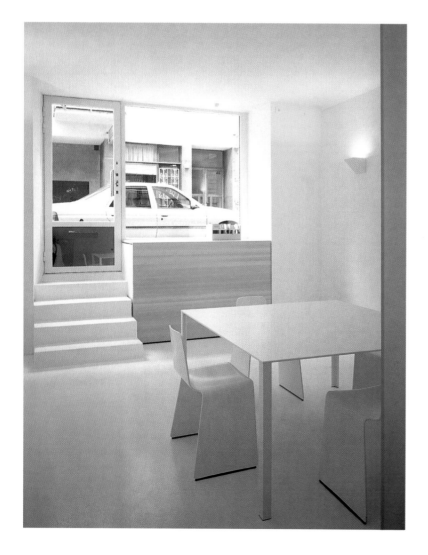

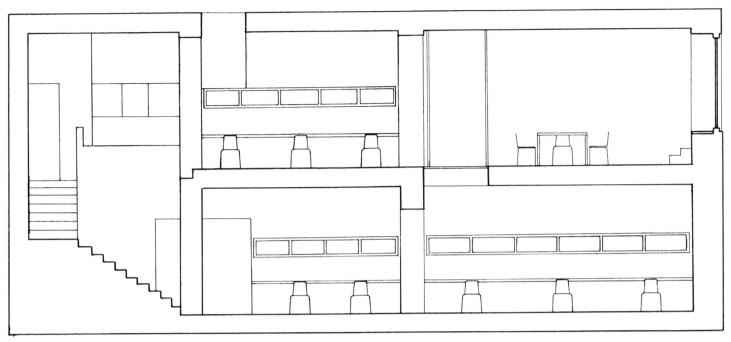

At night, the fluorescent tubes behind the translucent glass panels that separate the reception from the interior of the study reinforce the image of the outer room as a shop window. Behind the panels is the "nucleus" of the study, the production area.

De noche, los tubos fluorescentes dispuestos detrás de los paneles de vidrio translúcido que separan la recepción del interior del estudio, refuerzan la imagen de escaparate de la estancia más exterior. Detrás de los paneles se esconde el «núcleo» del estudio, la zona de producción.

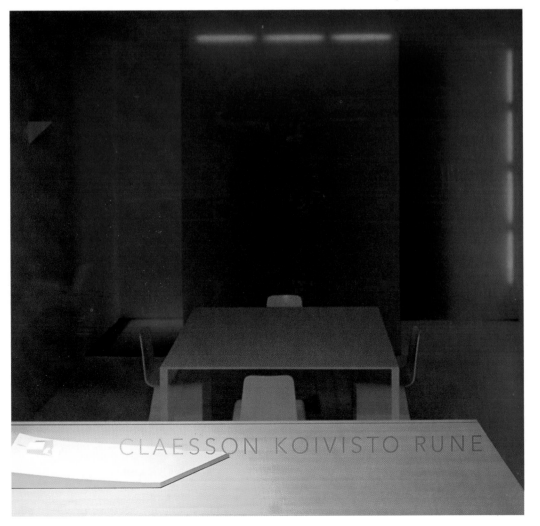

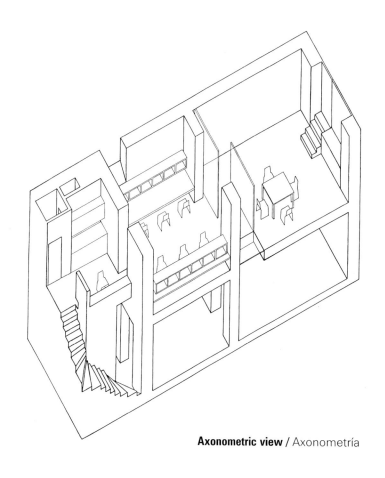

Axonometric view / Axonometría

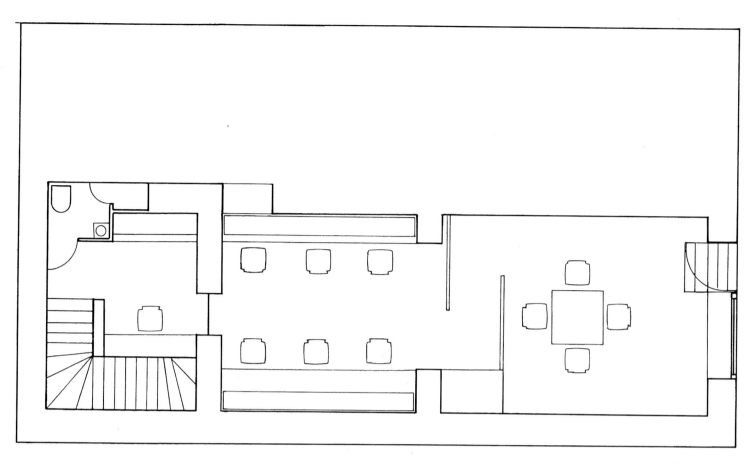

Ground floor plan / Planta baja

The space is defined by geometric forms and the absolute predominance of white. The audacious use of lighting as a decorative element reinforces the design concept of the scheme.

Formas geométricas y el dominio absoluto del blanco definen el espacio. La audaz utilización de la iluminación como elemento decorativo refuerza el concepto de diseño del proyecto.

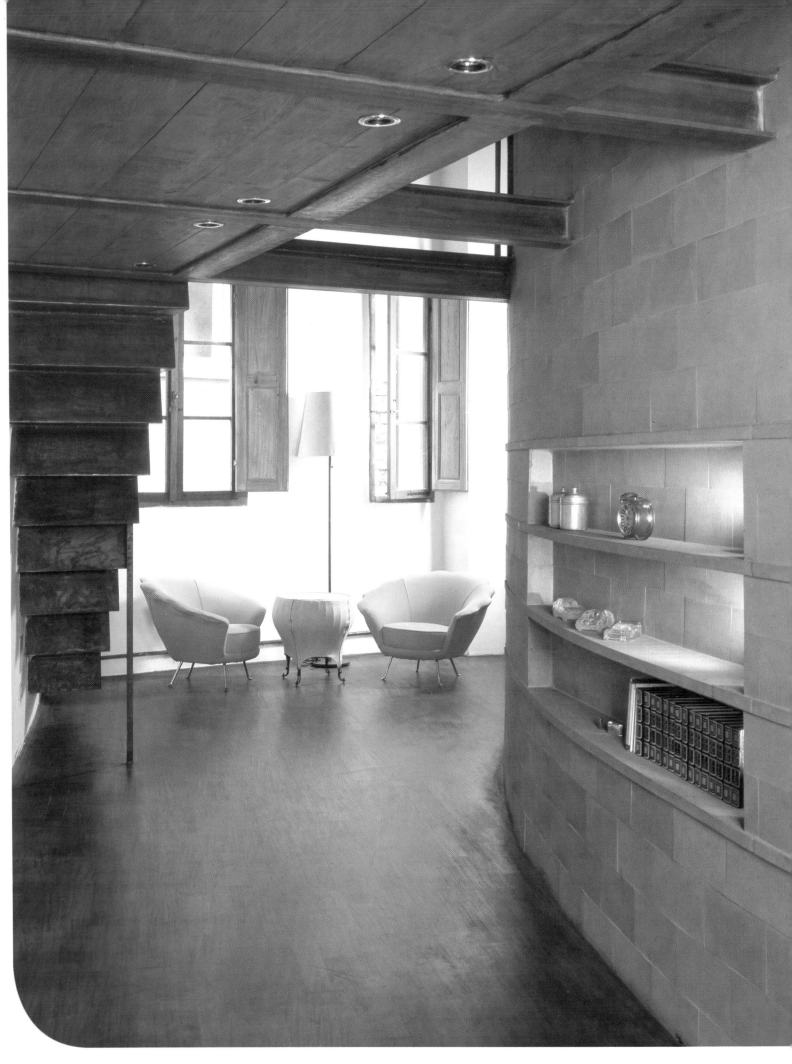

Studio Archea
House in Costa San Giorgo

Florence, Italy

Photographs: Alessandro Ciampi

This apartment designed by Studio Archea is located in an old medieval tower near Ponte Vecchio, in the heart of Florence. The original Renaissance building had large wooden beams that gave it a certain majesty, and the challenge consisted in designing a residential space that took advantage of the exceptional characteristics of the Quattrocento to create a functional and contemporary atmosphere.

The space is designed around a curvilinear stone wall that organises the diverse functions of the dwelling and supports the metal beams of the mezzanine, which is used as the night area. This wall acts as a bookcase, leaves the kitchen semi-concealed, houses in its perimeter the stairwell, and divides the spaces so that the materials define and organise the different atmospheres of the dwelling. An iron staircase set against the opposite wall leads to a platform giving access to the mezzanine. From this horizontal platform, a walkway also leads to a small panoramic pool over the dining room with a bathroom next to it. This area of the upper floor is in the new stone part of the apartment; the rectilinear mezzanine is separated by a small wooden floor space. Because of the small size of the scheme, the architects were able to design all the elements in detail, avoiding prefabrication and creating unique, almost sculptural objects.

The architects showed great respect for tradition in the use of natural stone, in the conservation of the original ceiling and in the distribution of the furniture. A single space and different atmospheres for one person: this is the result of this intervention in an apartment set between walls full of history.

Este apartamento **diseñado por el Studio Archea se encuentra ubicado en una antigua torre medieval cercana al Ponte Vecchio, en el corazón de Florencia. La edificación original es renacentista y estaba marcada por grandes vigas de madera que le imponían cierta majestuosidad, con lo que el reto consistió en diseñar un espacio residencial que aprovechase las características excepcionales del Quattrocento y que a la vez conformara un ambiente funcional y contemporáneo.**

El espacio está diseñado en torno a un muro de piedra curvilíneo que organiza las diversas funciones de la vivienda y constituye el soporte de las vigas metálicas que aguantan el altillo, destinado a la zona de noche. Esta pared hace las funciones de librería, deja semioculta la cocina, alberga en su perímetro el hueco de la escalera y divide los espacios de manera que sean los materiales los que definan y organicen los diferentes ambientes de la vivienda. Justo frente al muro curvilíneo, una escalera de hierro adosada a la pared conduce a una plataforma que da paso a la entreplanta. Desde esta plataforma horizontal, y mediante una pasarela, también se llega a una pequeña piscina panorámica que queda colgada sobre el comedor y que se sitúa junto a un lavabo. Esta zona de la planta alta es la que se encuentra en la nueva construcción de piedra, mientras que la entreplanta queda separado por un pequeño espacio de líneas rectas y con el suelo de madera, en contraposición al otro volumen.

Dadas las reducidas dimensiones del proyecto, los arquitectos tuvieron la posibilidad de diseñar detalladamente todos los elementos, huyendo de la prefabricación y creando objetos únicos, casi escultóricos.

Se aprecia un severo respeto por la tradición tanto en el uso de la piedra natural como en el mantenimiento del techo originario o la distribución de los muebles. Un único espacio y diferentes ambientes para una persona: este es el resultado de la intervención sobre un apartamento encerrado entre muros cargados de historia.

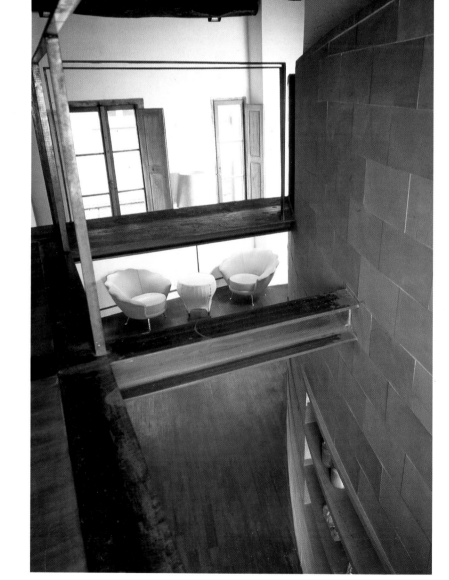

The void created between the two main volumes is used as a corridor on the ground floor. On the upper floor, this free space offers different views and perspectives, and opens up the dimensions of the apartment.

El hueco creado entre los dos volúmenes principales, permite que sea utilizado como pasillo en la planta baja. En el piso superior, este espacio libre ofrece diferentes visuales y prespectivas, logrando amplificar las dimensiones de este apartamento.

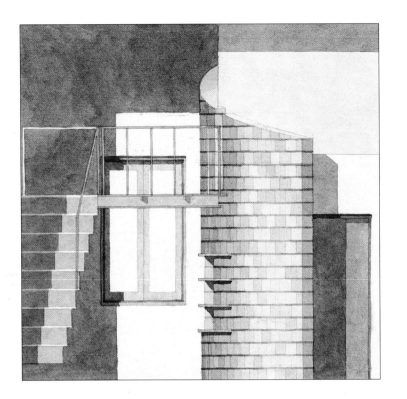

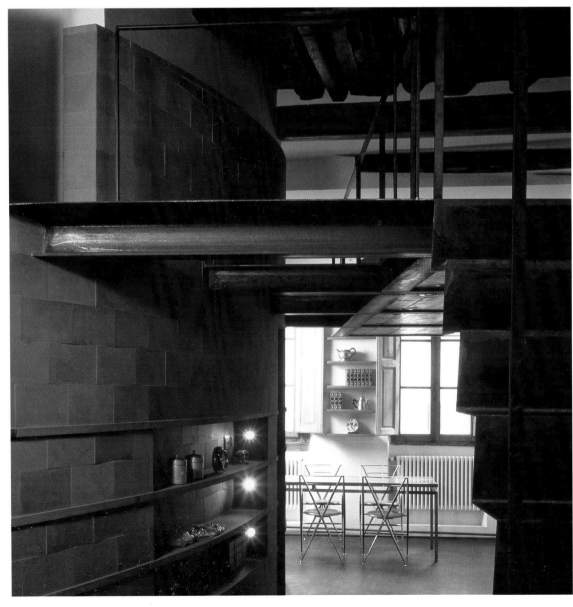

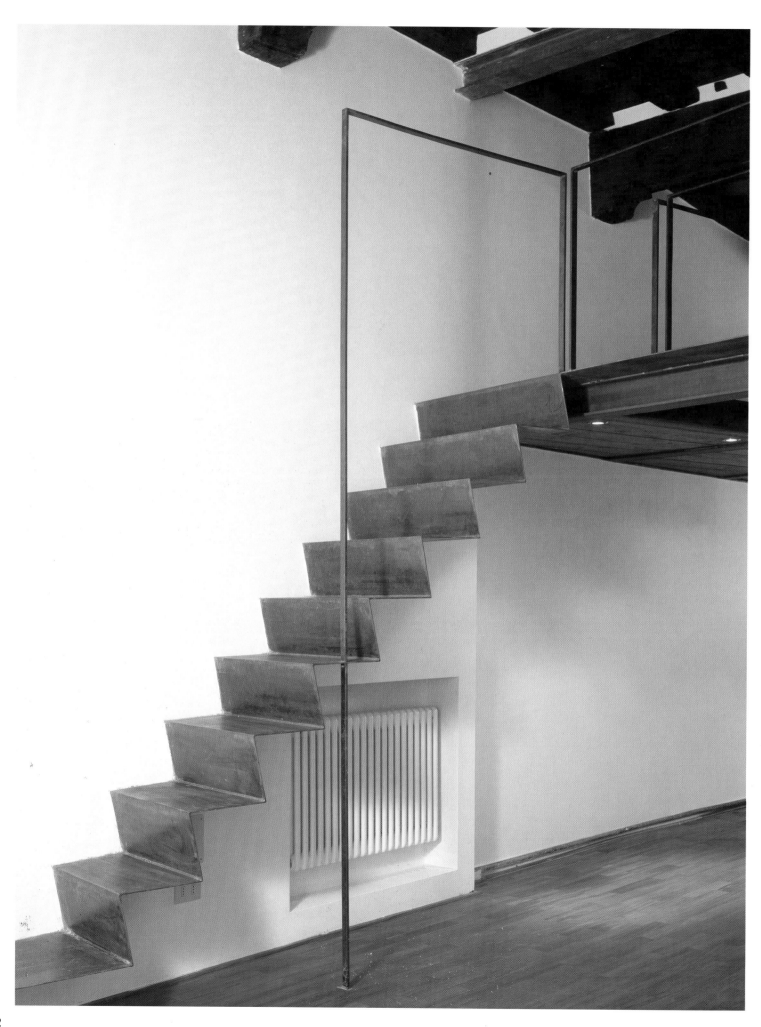

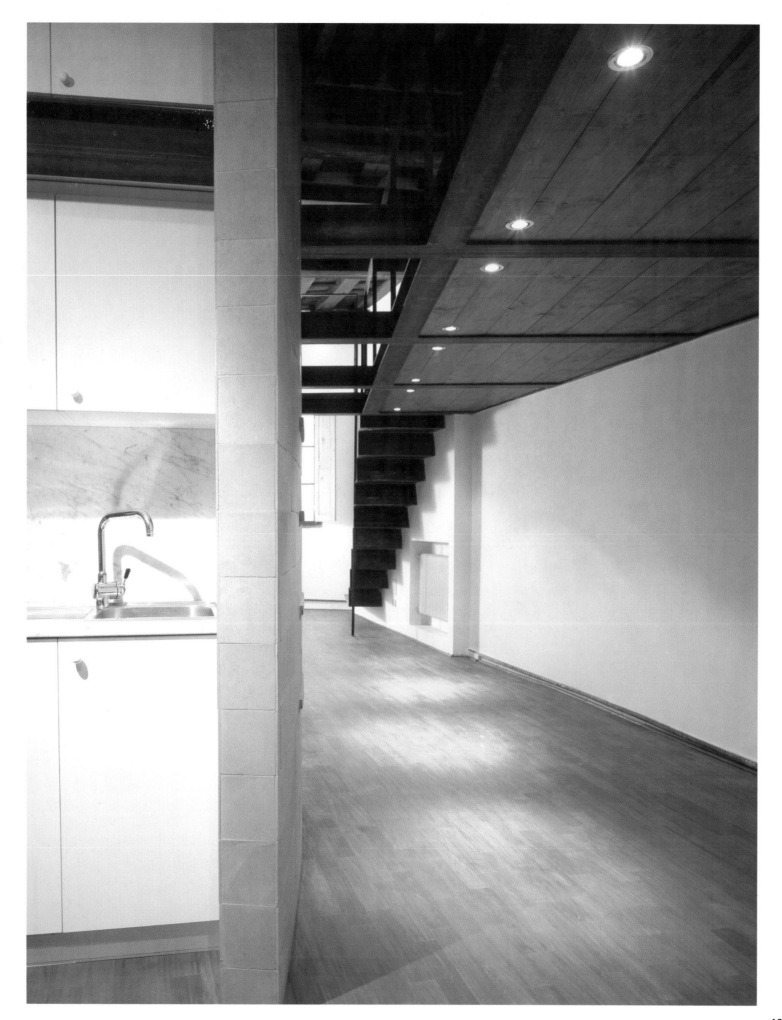

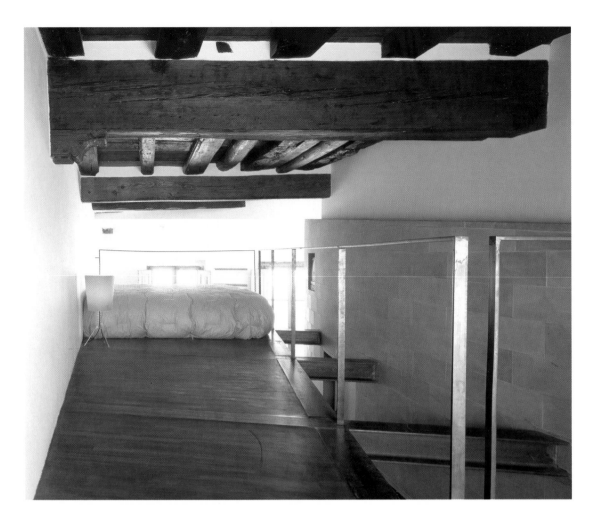

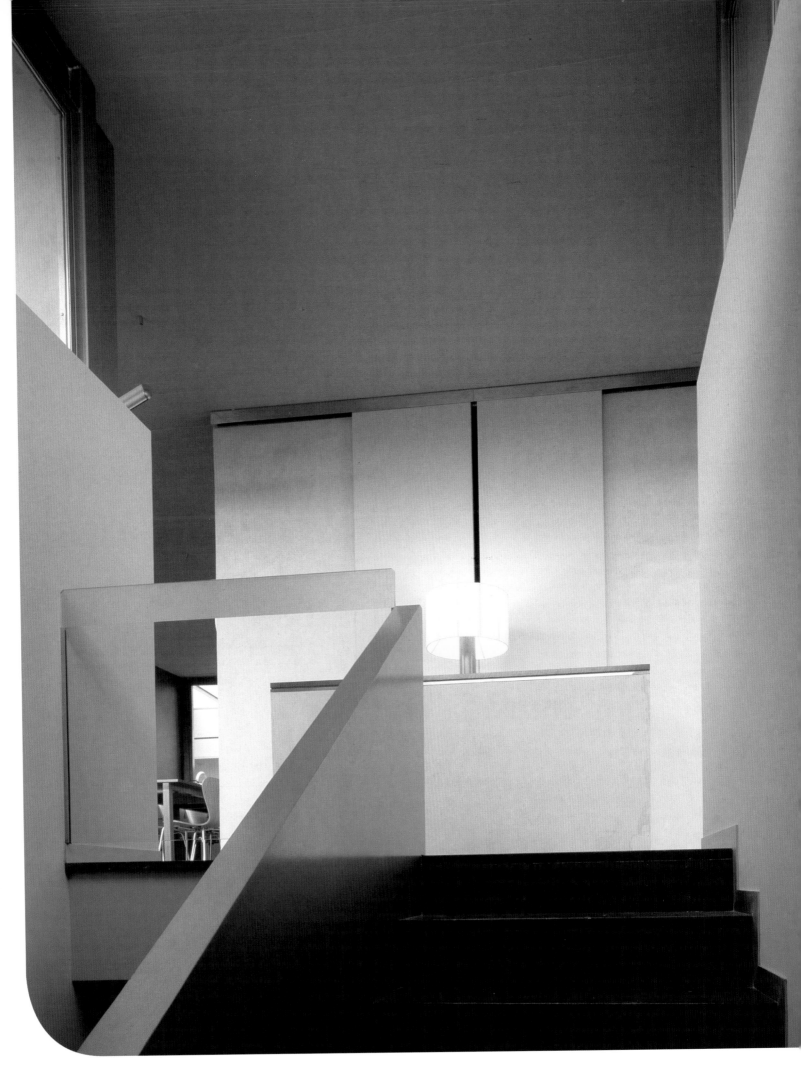

Agustí Costa
Dúplex en Navàs

Barcelona, Spain

Photographs: Eloi Bonjoch / David Cardelús

The peculiar configuration of this 427 sq m maisonette is the result of the action carried out in the interior of the top two floors of a terraced building that was near to completion. The seventh floor already had the outer walls. Some of the layout had also already been established, and it was decided to conserve it as a basis for meeting the requirements of the project. On the eighth floor the architects enjoyed total freedom of action to adapt it to a leisure use, with a covered and heated swimming pool, a sauna, a dressing room, a living-room, a living/dining room, a small kitchen, terraces and a barbecue.

One of the basic principles of the intervention focused on fostering the interaction between the different spaces of the seventh floor through sliding panels, glass and transparencies. The common staircase was also transformed into a private staircase for the maisonette, with differentiated spaces for access on foot and access using the lift to the interior of the dwelling, and with a stairwell that is completely glazed at the top. Another important feature was the conversion of the central ventilation well into a cloister-like, totally glazed volume whose presence extends to the whole dwelling. The capacity for transformation of the spaces on the eighth floor through vertical and horizontal separations allows the exterior to be perceived and felt according to the demands of the moment, and helps to enhance the natural lighting, creating a sensation that one is living outdoors. Through the treatment of the materials, the two floors were perfectly differentiated, though at the same time the whole dwelling was given a unitary sense. For example, the polished stainless steel is found both in the sliding doors and windows and in the roof structure, the bathrooms and the terrace. Finally, the application of bright colours in the major features determined the character of the rooms. Thus, the lemon yellow on the concrete roof slab of the leisure floor offers brightness, whereas the red on the drop ceiling that runs around the glazed central space on the seventh floor emphasies the singularity of the space, and the blue applied to the wall of the kitchen and the utility room unifies the two spaces, which are separated by a subtle sliding panel of steel and glass, partly acid etched and partly transparent.

La peculiar configuración de este dúplex **de 427 m² responde a la actuación que se llevó a cabo en el interior de las dos últimas plantas de un edificio entre medianeras que estaba a punto de finalizarse. La 7ª planta tenía ya los cerramientos exteriores y alguna distribución que en principio se decidió conservar para desarrollar en ella el programa normal de vivienda. Por otro lado, en la 8ª planta se dejó libertad total de actuación para acomodarla a una utilización lúdica, dotándola de una piscina cubierta y climatizada, una sauna, un vestuario, una sala de estar, un salón-comedor, una pequeña cocina, unas terrazas y una barbacoa.**

Uno de los principios básicos de la intervención se centró en potenciar la interacción entre los diferentes espacios de la 7ª planta a través de paneles correderos, cristales y transparencias. También se transformó la escalera de vecinos en una escalera privada del dúplex, con espacios diferenciados para el acceso a pie y el acceso con ascensor al interior de la vivienda, y con una caja de escalera con un tratamiento superior completamente acristalado. Otro aspecto destacado fue la conversión del patio central de ventilación en un volumen totalmente de vidrio, presente en toda la planta de la vivienda y cuya circulación circundante toma un cierto aire claustral. La capacidad de transformación de los espacios en la 8ª planta, a través de parámetros verticales y horizontales móviles, permite percibir y sentir el exterior según las exigencias del momento, al tiempo que contribuye a potenciar la captación de luz natural, consiguiendo la sensación de habitar en el exterior.

Por medio de del tratamiento de los materiales, las dos plantas quedaron perfectamente diferenciadas aunque se dotó al mismo tiempo de un sentido unitario a toda la vivienda. De esta manera, por ejemplo, el acero inoxidable esmerilado se encuentran tanto en las puertas correderas y ventanas como en la estructura de la cubierta, baños o en la terraza. Por último, la aplicación de colores vivos en los elementos singulares determinó el carácter de los espacios. Así, el amarillo limón sobre la losa de hormigón del techo de la planta lúdica ofrece luminosidad; mientras que el rojo sobre el falso techo, que circunda el espacio central acristalado de 7ª planta enfatiza la singularidad del espacio; y el azul aplicado en el paramento vertical de la cocina y el cuarto de los servicios unifica las dos dependencias, separadas por una sutil vidriera corredera de acero y cristal, en parte tratado al ácido y en parte transparente.

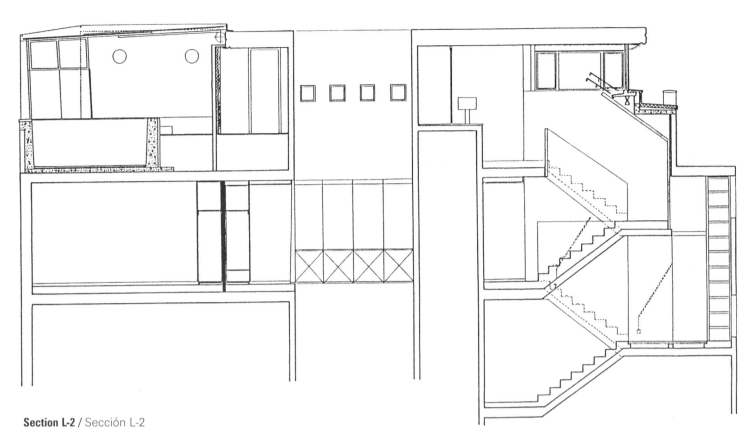

Section L-2 / Sección L-2

Staircase access to first floor
Escalera de acceso a primera planta

1. **Drop ceiling**
 Falso techo
2. **Aluminiun-silver coloured armoured screen**
 Mamparas blindadas color aluminio-plata
3. **Aluminiun-silver strap light**
 Lámpara lineal de aluminio-plata
4. **Rubber-carpet with luminous shaping**
 Alfombra de goma con troqueles luminosos

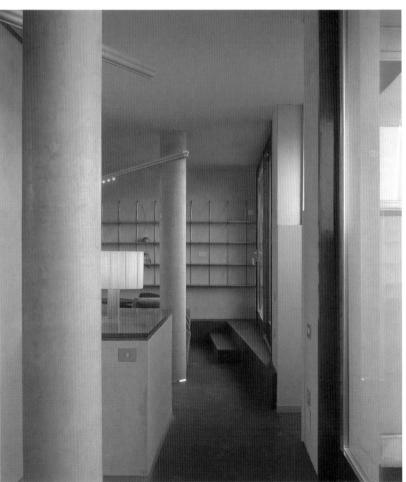

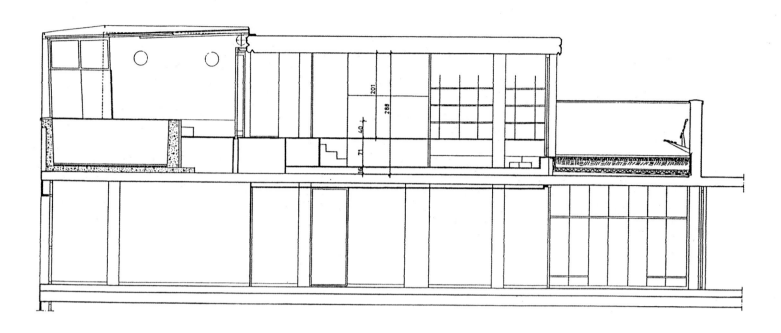

Section **L-1** / Sección L-1

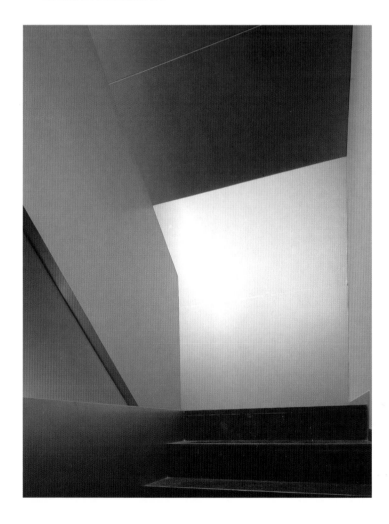

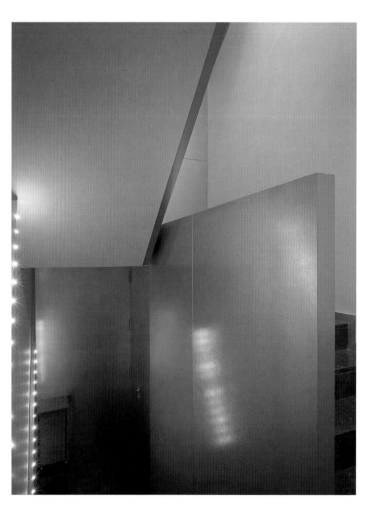

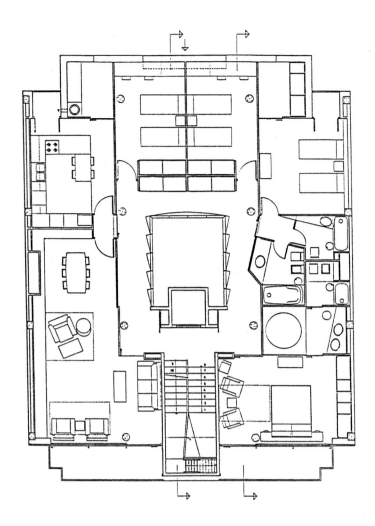

First floor plan / Primera planta

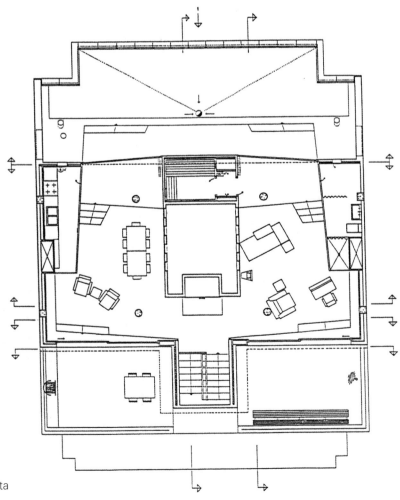

Second floor plan / Segunda planta

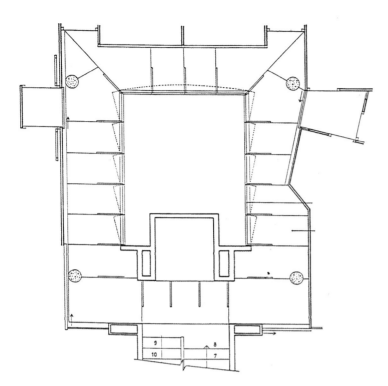

Inner court plan / Planta patio interior

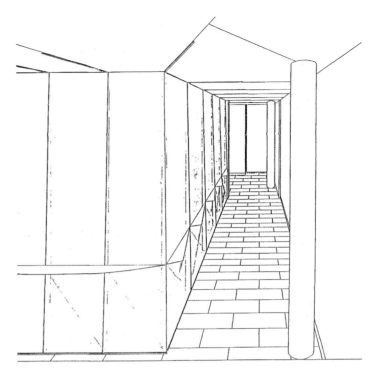

Perspective inner court plan / Perspectiva del patio interior

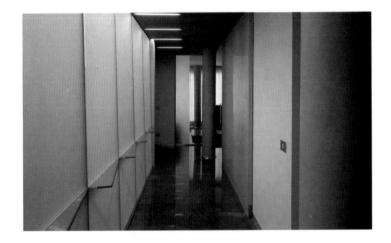

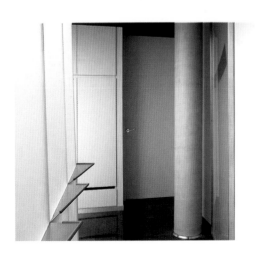

In the glazing of the light well a structure of polished stainless steel and acid etched glass with transparent strips was used. It is attached directly to the supporting structure using heading joints, without glazing beads. Narrow strips painted red, yellow and blue hide the silicone.

En el acristalamiento del patio de luces se utilizó una estructura de acero inoxidable esmerilado y vidrio al ácido con tiras transparentes. Ésta se adhiere directamente a la estructura de soporte colocando los vidrios por testa, sin junquillos. Unas tiras estrechas, pintadas de color rojo, amarillo y azul esconden la silicona adherente.

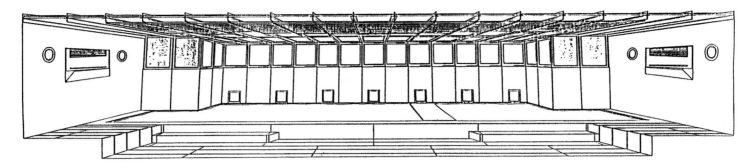

Perspective terrace-swimming pool / Perspectiva terraza-piscina

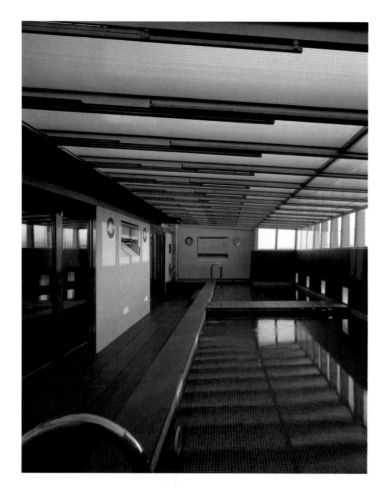

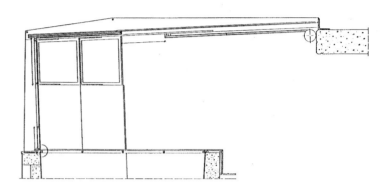

Closing swimming pool section
Sección del cerramiento de la piscina

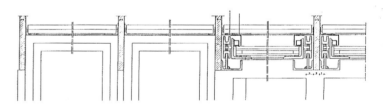

Closing swimming pool construction detail
Detalle constructivo del cerramiento de la piscina

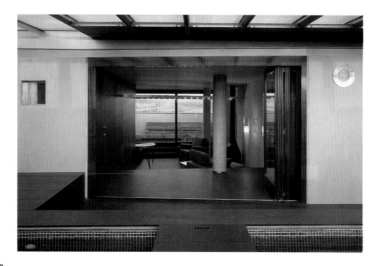

On the eighth floor the outer wall of the swimming pool and the partitions of the dressing room are of phenolic plywood, whereas the outer wall of the pool is of silver finish anodised steel plate.

En la 8ª planta el cerramiento exterior de la piscina y las mamparas del vestuario son de tablero fenólico contrachapado, mientras que el cerramiento exterior de la piscina es de plancha de aluminio anodizado de plata.

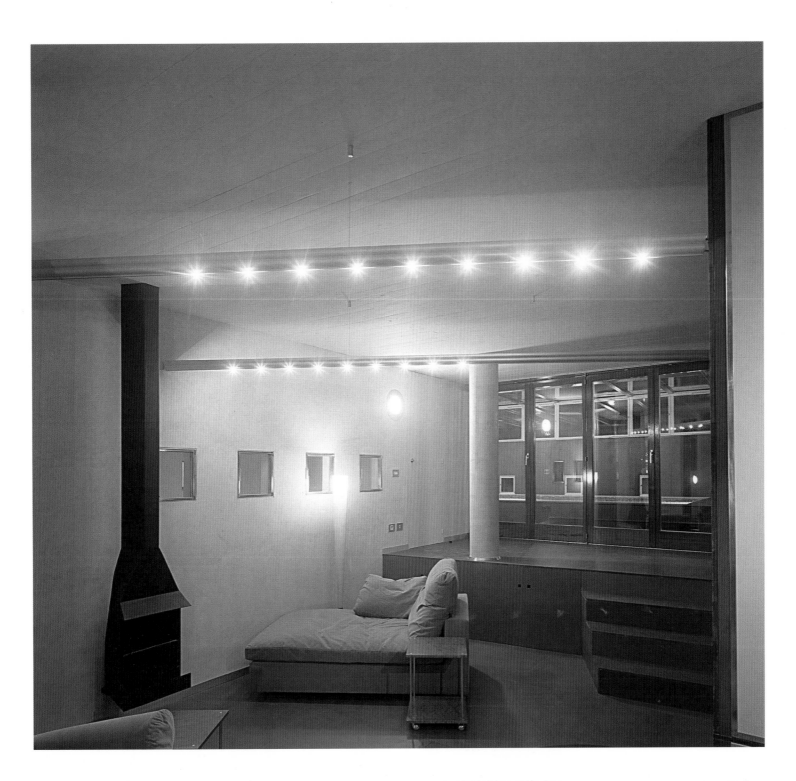

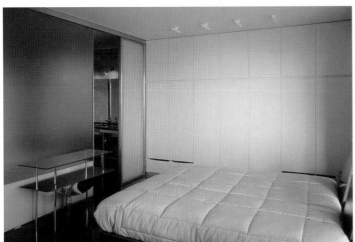

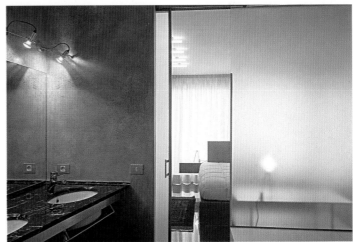

John Pawson
Audi apartment

Amsterdam, The Netherlands

Photographs: Christopher Kircherer

The architect John Pawson is the author of this calm and minimal dwelling inside an eighteenth-century building beside a canal in the city of Amsterdam.
As is habitual in this British architect's work, his attitude to the old spaces of this dwelling-studio was silent and moderate, careful and essential. The client, Pierre Audi, the director of the Amsterdam Opera, already knew the architect. In fact, years before, he had commissioned him to design his dwelling in London, when he was working as a theatre director in the city.
For his Dutch apartment, Audi asked Pawson for a fluid and coherent interior with the architectural quality of the historical building, and an interior programme endowed with a certain spatial order.
The functional layout of the building, on six levels, is structured as follows: dining room and kitchen in the basement, study-library on the ground floor and living area, the guest bedrooms with their respective toilets and the main bedroom distributed on the first, second, third and fourth floors. The basement is the level on which Pawson found the largest number of original elements to conserve in his design.
A large original chimney presides over the dining room area, and the kitchen —intercommunicated with the dining room— features the old exhaust hood and the original tiles on the walls.
The access level is a more "public" area, in which a large study area and a small library are developed. On the top floor, the main bedroom is one of the most outstanding spaces. It is characteristic of the buildings in this area of the city, featuring the large exposed wooden beams of the pitched roof.

El arquitecto John Pawson **ha creado esta morada sosegada y mínima, dentro de un edificio dieciochesco a orillas de un canal de la ciudad de Amsterdam.**
Como es habitual en la trayectoria del arquitecto británico, su actitud ante los antiguos espacios de esta vivienda-estudio ha sido silenciosa y moderada, cuidadosa y esencial. El cliente, Pierre Audi, director de la Ópera de Amsterdam, ya conocía al arquitecto. De hecho, le había encargado años antes su vivienda en Londres, cuando estuvo trabajando como director de teatro en la ciudad.
En esta ocasión, Audi pidió a Pawson un interior fluido y coherente con la calidad arquitectónica del histórico edificio holandés, al tiempo que un programa interior dotado de un cierto orden espacial.
El programa del edificio, de seis niveles, se estructura del siguiente modo: comedor y cocina en la planta sótano, estudio-biblioteca en planta baja, y la zona de estar, los dormitorios de invitados con sus aseos respectivos y el dormitorio principal, repartidos en las plantas primera, segunda, tercera y cuarta.
El sótano es el nivel en el que Pawson encontró un mayor número de elementos originales a conservar en su actuación. Una majestuosa chimenea de época preside el área de comedor, al tiempo que en la cocina prevalece la antigua campana de humos y el revestimiento original de antiguas baldosas sobre las paredes.
En la última planta, se encuentra el dormitorio principal, uno de los espacios más singulares, característico de los edificios de este área de la ciudad, con las grandes vigas de madera de la cubierta a dos aguas a la vista.

Ground floor plan / Planta baja

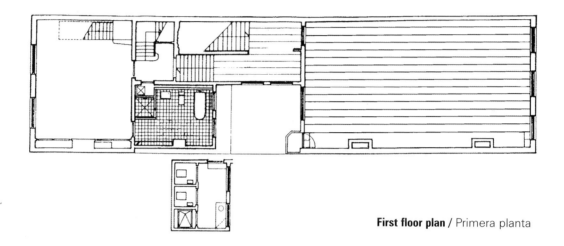

First floor plan / Primera planta

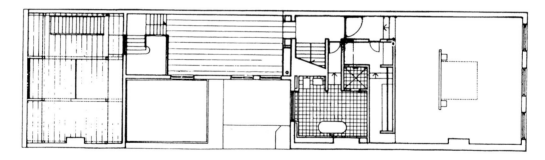

Second floor plan / Segunda planta

On the right page, ground plan and views of the space located under the pitched roof. By means of a Japanese futon bed and a tatami, this space has been conditioned as the main bedroom of the house. Also, several views of the bathroom, where the walls have been covered with small mosaic tiles.

En la página de la derecha, planta e imágenes del espacio situado bajo la cubierta a dos aguas.
Un tatami y un futón japonés constituyen todo el mobiliario de este espacio, que acoge el dormitorio principal de la vivienda También, varias vistas de un baño, donde las paredes han sido parcialmente pintadas y revestidas con pequeñas piezas de mosaico.

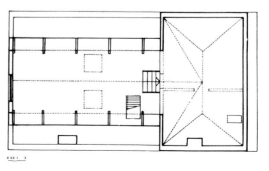

Fourth floor plan / Cuarta planta

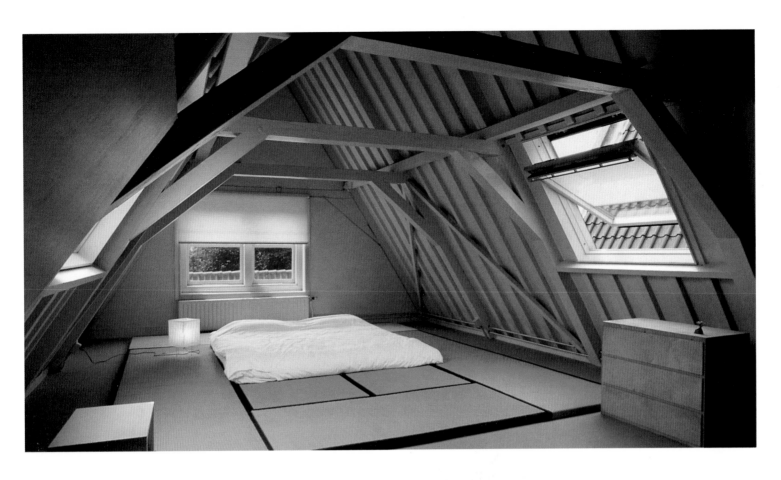

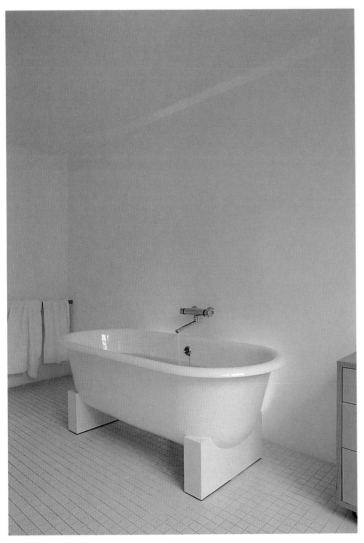

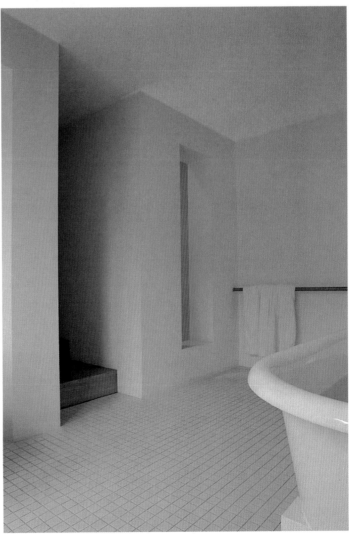

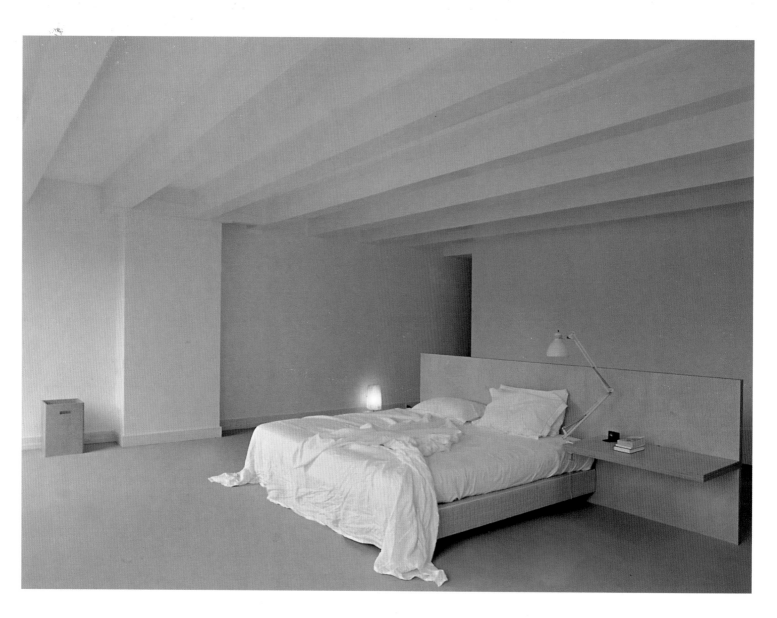

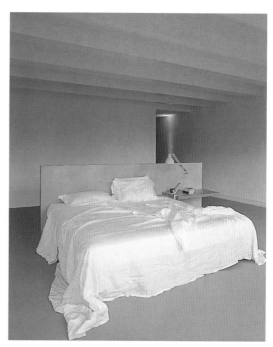

Through the use of roller blinds, the architect minimises the impact of the distribution of openings on the facade and filters the light entering the bedroom.

Mediante la utilización de un sistema de estores enrollables, se minimiza el impacto de la distribución de aberturas en fachada, difuminando a su vez la entrada de luz en el interior de los dormitorios de invitados, como se aprecia en las imágenes de la otra página.

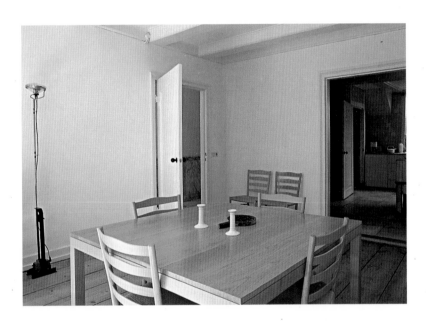

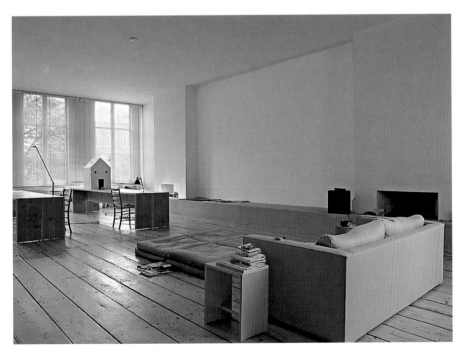

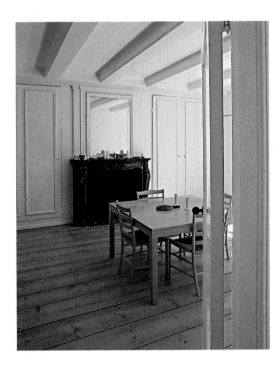

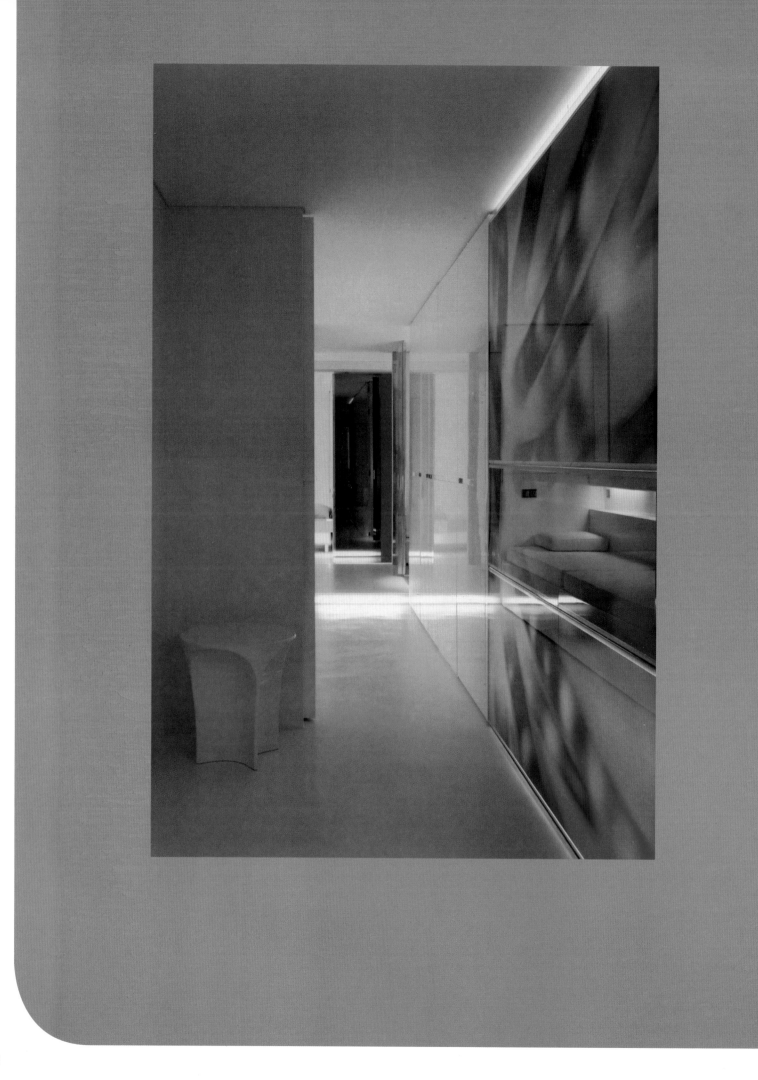

Camagna Camoletto Marcante
Casa Boggetto

Nice, France

Photographs: Hervè Abbadie

This apartment was devised as a large, comfortable second home in which the 90 sq m of floor space was supplemented by a studio of 30 sq.m. Located in the sixth floor of a building of the fifties in Nice, this dwelling enjoys excellent sea views.

The construction of the interior, in brick, contrasts with the use of fitted cupboards, false walls and drop ceilings, which hide the indirect lighting in the whole apartment. The glass partitions were made using white or transparent Visram 33 and applying 3M films with high-resolution printed images. The fixed or mobile walls, the latter operating as sliding doors, were made in glossy white-painted wood with metal wall systems. The floors were made of white resin with the exception of the bathroom, in which Corian was used. The interior walls and some of the sliding doors were made in glossy white-painted wood with tinted, while the door-knobs and metal frames were made of polished stainless steel. The original layout consisted of a series of fairly narrow rooms, and this scheme aimed to replace it with an open space inspired by the floor plan of a boat. All the technical functions of the dwelling were located in a single block 60 cm wide by 9 m long. This space acts as the backbone of the apartment, in which its rectilinear configuration leads to two rooms at the sides: a habitable space and a corridor. Through a simple system of sliding doors, concealed in the cupboards, a second room for guests with its own bathroom was created. The living-room ends without interruption in a terrace facing the sea that is crossed by a practically invisible wall that allows the views to be extended from the main bedroom. The annexed unit has a bathroom and its own dressing room, separated from the living-room by a giant virtual aquarium. This room can be used as a study or as a guest room thanks to the flexible furniture.

Este apartamento **se ideó como una cómoda y amplia segunda residencia en la que sus 90 m² de planta quedaran complementados con la disposición de un estudio de 30 m². Situado en la sexta planta de un edificio de los años cincuenta, esta vivienda tiene la suerte de disfrutar de unas vistas abiertas sobre el mar en la localidad francesa de Niza.**

La construcción del interior, en ladrillos, contrasta con la utilización de armarios empotrados, muros y techos falsos, los cuales ocultan el sistema de iluminación indirecta en todo el apartamento. Por otro lado, los tabiques de cristal se hicieron utilizando Visram 33 blanco o transparente y aplicándole películas 3M con imágenes impresas a gran resolución. Las paredes fijas o móviles, con funciones de puertas correderas, se realizaron en madera blanca lacada brillante con sistemas de cerramiento metálicos. La pavimentación se hizo en resina blanca a excepción del baño, en el que se aplicó Corian. Los cerramientos internos y algunas de las puertas correderas se realizaron en madera lacada brillante de color blanco con espejo ahumado, mientras que los pomos y los perfiles metálicos se diseñaron en acero inoxidable pulido. Partiendo de la construcción inicial, con una serie de habitaciones bastante estrechas, el proyecto pretendió sustituir esa disposición por un espacio abierto, inspirado en la planta de una embarcación. Todas las funciones técnicas de la vivienda se ubicaron en un único bloque de 60 cm de anchura por 9 m de largo. Este espacio funciona como la espina dorsal del apartamento, en el que su configuración rectilínea deja paso a dos estancias a sus lados: un espacio habitable y un pasillo. A través de un simple juego de puertas correderas, ocultas en los armarios, se creó una segunda estancia para invitados con baño propio. La sala de estar finaliza, sin interrupciones de continuidad, en una terraza encarada al mar que queda atravesada por un cerramiento prácticamente invisible que permite extender las vistas desde el dormitorio principal. La unidad anexa dispone de un baño y vestidor propios, separados de la sala de estar por medio de un gigantesco acuario virtual. Esta estancia puede utilizarse como estudio de trabajo o como cuarto de invitados gracias a la flexibilidad del mobiliario.

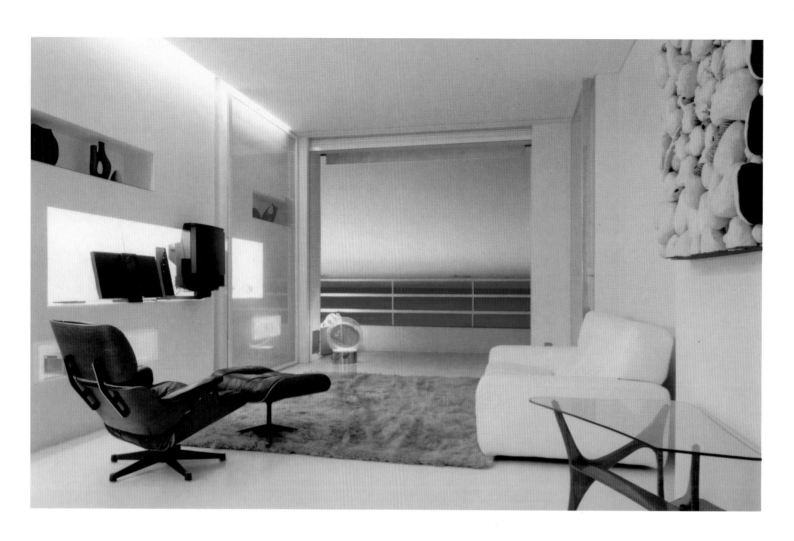

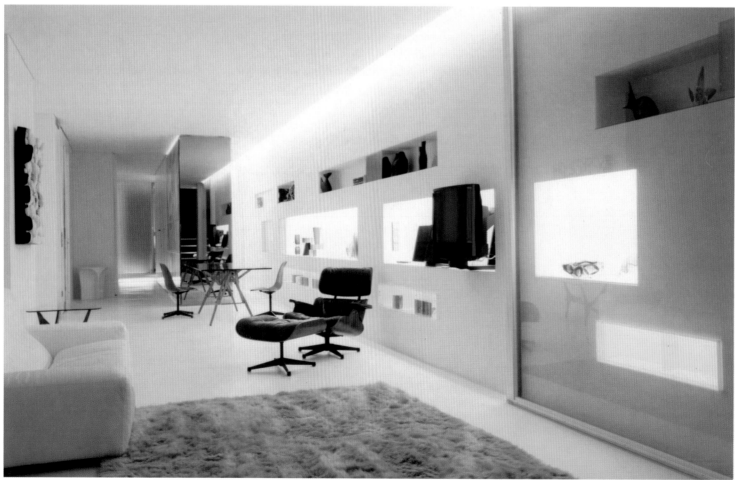

The recurring topic of this scheme is the relationship with the underwater landscape, reproduced through the images of the glass panels that serve as partitions between the spaces.

El tema recurrente del proyecto es la relación con el paisaje subacuático, reproducido a través de las imágenes de los paneles de cristal que sirven de partición entre los diferentes espacios.

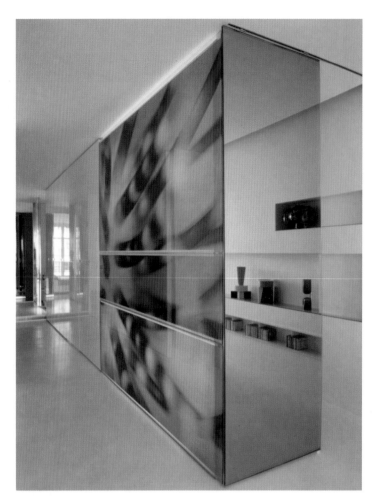

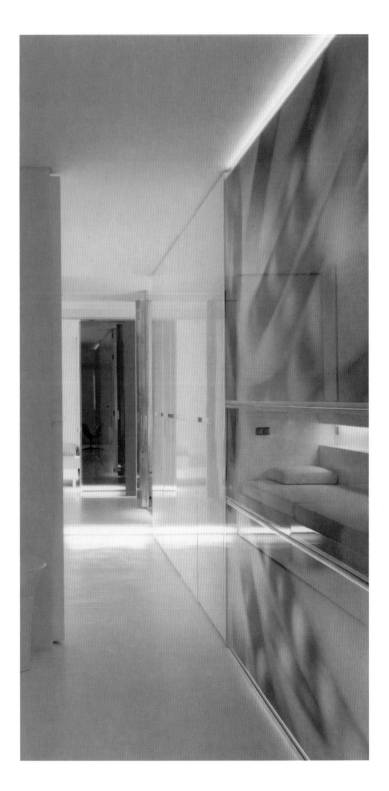

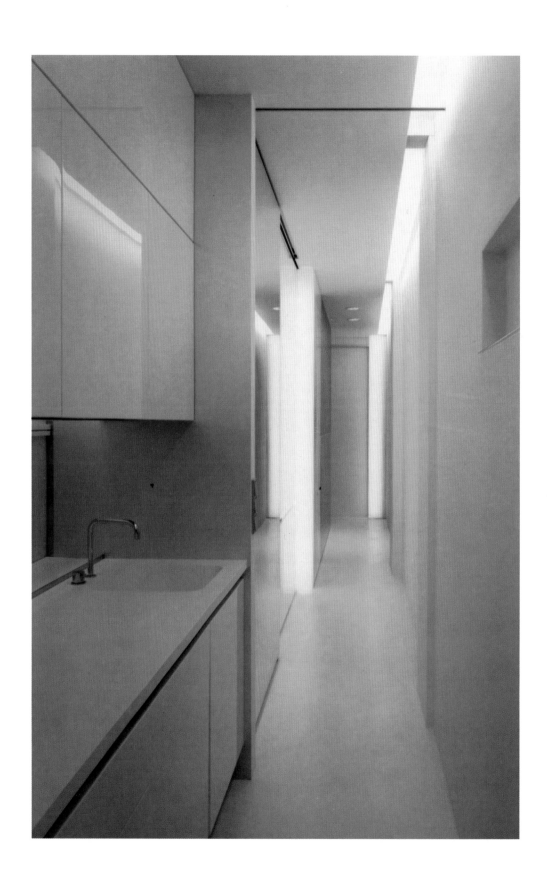

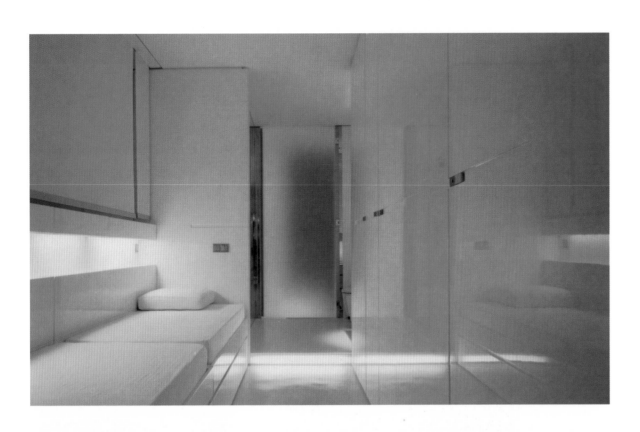

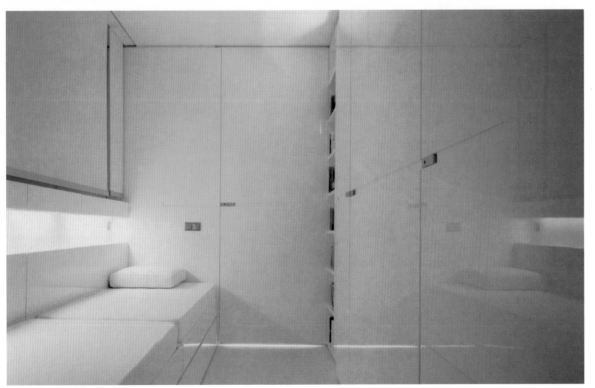

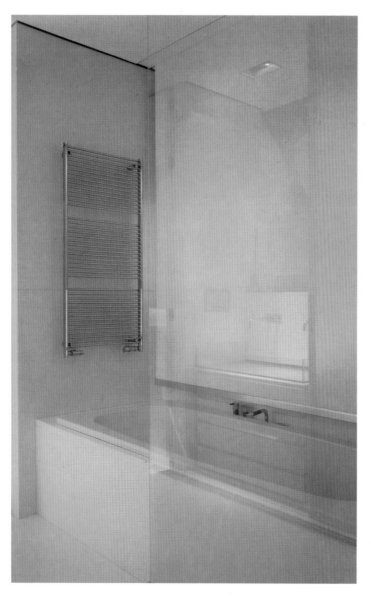

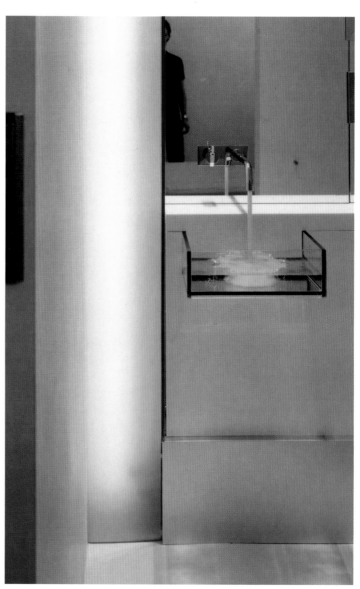

The main bedroom, with its own bathroom and dressing room, is located at the north end of the dwelling and has generous views of the sea thanks to the openings that connect it to the external terrace.

El dormitorio principal, con baño privado y vestidor, está localizado en el extremo norte de la vivienda y se beneficia de unas generosas vistas sobre el mar gracias a las aperturas que enlazan esta estancia con la terraza exterior.

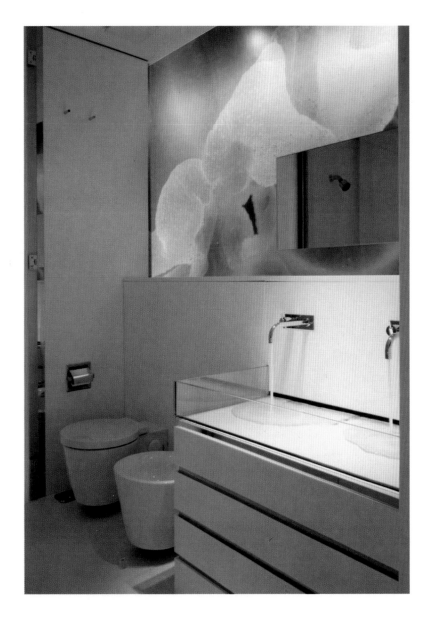

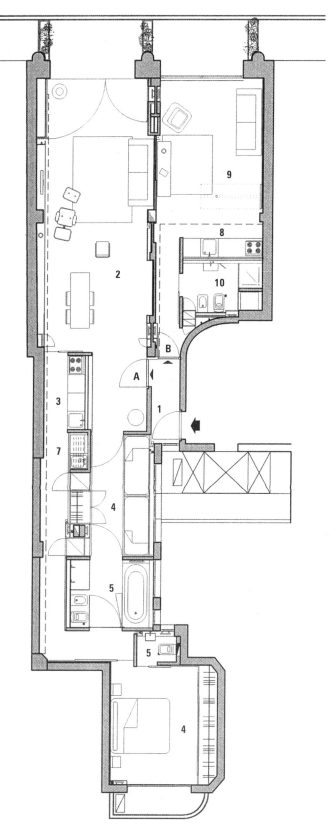

Plan floor / Planta

1. **Entrance** / Entrada

Unit A / Unidad A
2. **Living-room** / Salón
3. **Kitchen** / Cocina
4. **Bedroom** / Habitación
5. **Bathroom** / Baño
6. **Bedroom** / Habitación
7. **Laundry** / Lavandería

Unit B / Unidad B
8. **Kitchen** / Cocina
9. **Office y guests-room**
Estudio y habitación de invitados
10. **Bathroom** / Baño

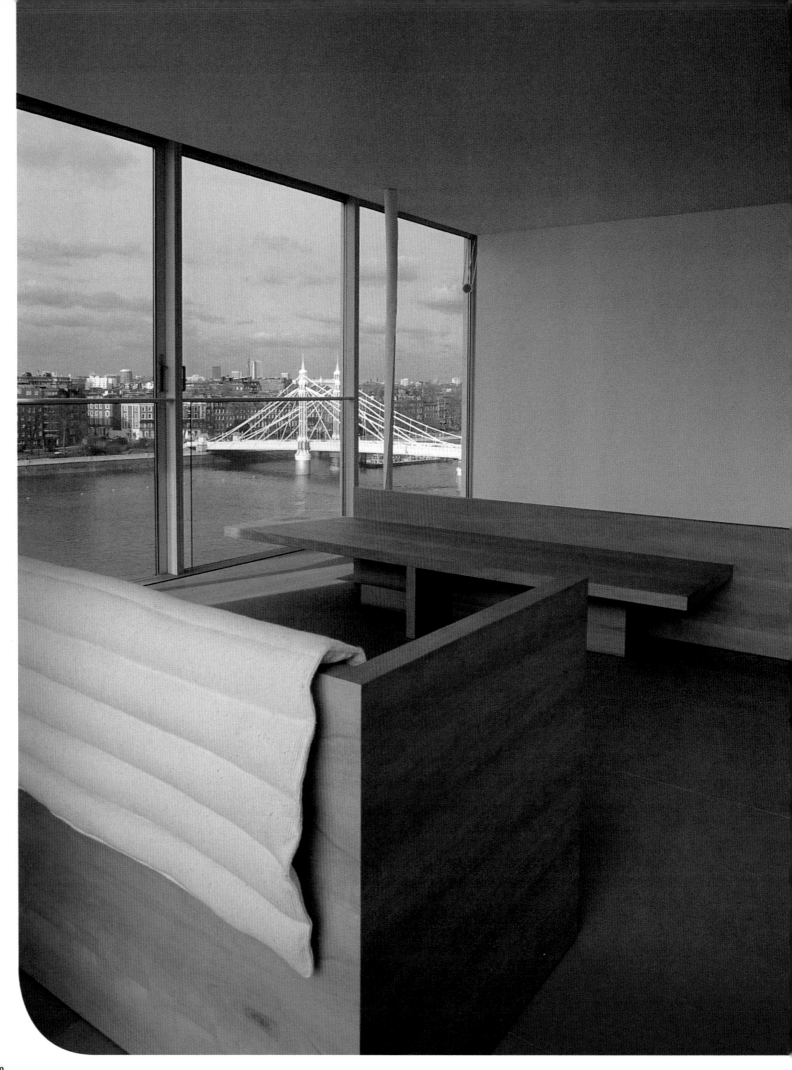

Claudio Silvestrin
Thames Apartment

London, UK

Photographs: Tessa Robins

The brief was to redesign the interior of a dwelling belonging to the artists Adam and Carolyn Barker-Mill, a space of 250 sq m with one blind wall and three glazed strips. The main factors to be taken into account were the three glazed facades, the presence of thick concrete columns that could not be touched, and the low ceilings.

Leaving the line of the blind wall completely free, Silvestrin arranged the different areas around the three walls giving onto the exterior, thus allowing natural light and views of the city to preside over all the rooms. The landscape and the light seem to flow into the interior, being projected onto the totally white surfaces of the wall and the grey Tuscany stone of the floors. From the entrance hall a gently curving translucent glass screen leads to the living-room and conceals the kitchen. Parallel to this route, a more private route links the bedrooms, kitchen and living-room. The two areas are thus functionally separated but have a certain spatial continuity. The translucent screen is repeated in the living-room, on the facade facing the river. It acts as a barrier that filters and intensifies the light, creating a dense and evocative atmosphere.

In an exercise of extreme essentiality that is found in all his projects, Silvestrin distributes naked geometrical forms around the dwelling that accentuate the types of material used in each furniture element, from the pear wood benches and tables to the marble piece in which the heating elements are housed, like a clear statement of formal abstraction that results from simplifying function to the maximum, eliminating all secondary elements. However, a large number of sophisticated details must be solved in order to achieve a naked space such as this: all the functions and facilities are concealed behind glass screens, inside cupboards and walls. This can be seen in the solid white wall that runs longitudinally through the dwelling, housing the light sculptures of Adam Barker-Mill.

El proyecto consistía **en rediseñar el interior de la residencia que pertenece a los artistas Adam y Carolyn Barker-Mill, un espacio de 250 m² con una pared ciega y tres paredes acristaladas. Los factores principales a tener en cuenta eran tres fachadas acristaladas, la presencia de gruesas columnas de hormigón que no podían eliminarse y los bajos techos.**

Dejando la línea de la pared ciega completamente libre, Silvestrin ha dispuesto las diferentes zonas alrededor de las tres paredes que dan al exterior, permitiendo que las vistas de la ciudad y la luz natural presidan todas las salas. Parece que el paisaje y la luz fluyen hacia el interior, proyectándose sobre las superficies totalmente blancas de las paredes y la piedra toscana de color gris de los suelos. Desde el vestíbulo una pantalla traslúcida de vidrio suavemente curvada conduce a la sala de estar y oculta la cocina. Paralelamente a esta ruta, otra más privada une a los dormitorios, la cocina y el salón. De esta manera, las dos zonas están separadas funcionalmente pero tienen una cierta continuidad espacial. La pantalla traslúcida se repite en el salón, en la fachada que da al río. Actúa como barrera que filtra e intensifica la luz, creando una atmósfera densa y evocadora.

Ejerciendo la extrema esencia que preside todos sus proyectos, Silvestrin distribuye formas geométricas desnudas alrededor de la vivienda que acentúan los tipos de material utilizados en cada elemento del mobiliario, desde los bancos y las mesas de peral al mármol que aloja los elementos de la calefacción, como una declaración clara de abstracción formal que resulta de simplificar al máximo la función, eliminando todos los elementos secundarios.

Sin embargo, un gran número de detalles sofisticado debe resolverse a fin de lograr un espacio desnudo como éste: todas las funciones e instalaciones se ocultan detrás de las pantallas de vidrio, dentro de los armarios y de las paredes. Esto puede apreciarse en la pared maciza blanca que recorre la residencia longitudinalmente, alojando las livianas esculturas de Adam Barker-Mill.

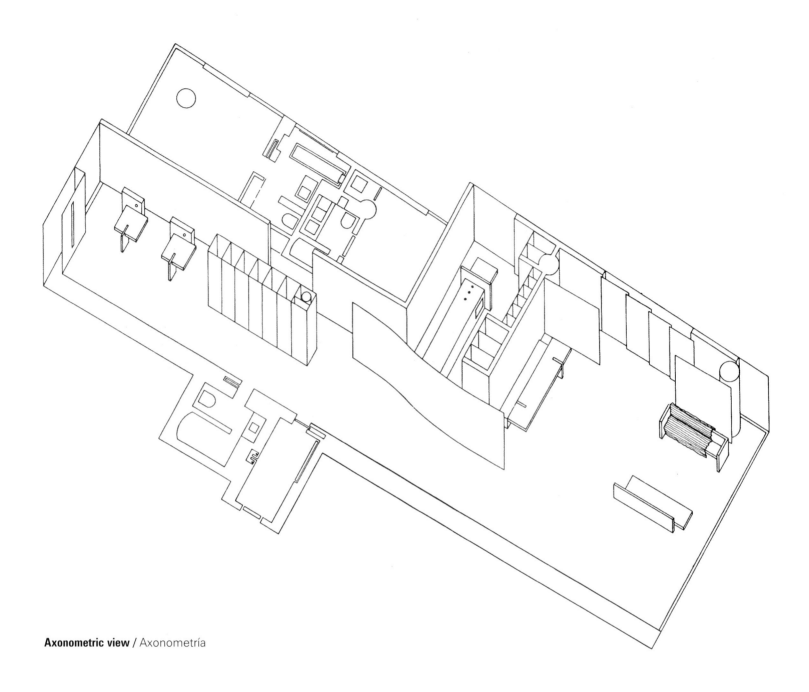

Axonometric view / Axonometría

The apartment is arranged around a longitudinal axis that is flanked by a white wall along its whole length.
In the foreground, a view of the curved translucent glass screen that separates the hall from the kitchen and directs us towards the living room in the background.

El apartamento se organiza alrededor de un eje longitudinal flanqueado, en toda su extensión, por un muro blanco.
En primer término, imagen de la pantalla curva de cristal translúcido encargada de separar el vestíbulo de la cocina y dirigirnos hacia la zona de estar situada al fondo.

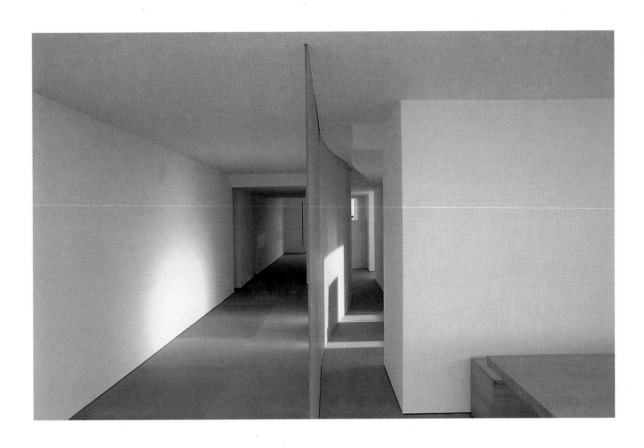

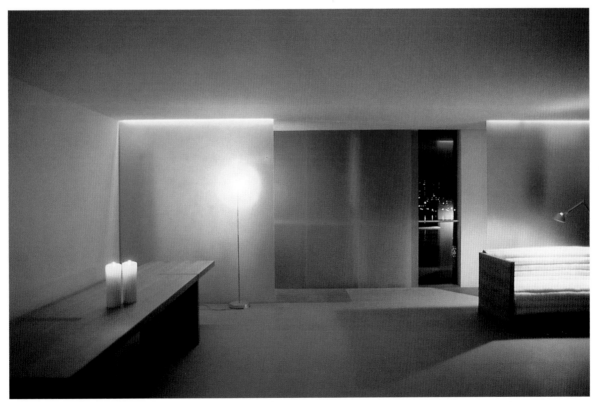

Floor plan / Planta

1. **Entrance** / Recibidor
2. **Toilet** / Aseo
3. **Study** / Estudio
4. **Master bedroom** / Dormitorio principal
5. **Bathroom** / Baño
6. **Guest bedroom**
 Dormitorio de invitados
7. **Kitchen** / Cocina
8. **Satin-finish glass** / Cristal satinado
9. **Dining-room** / Comedor
10. **Living-room** / Salón

0 1 2 4

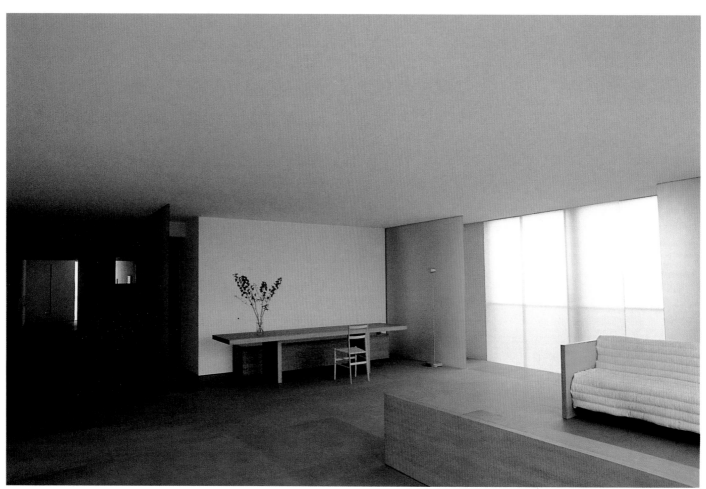

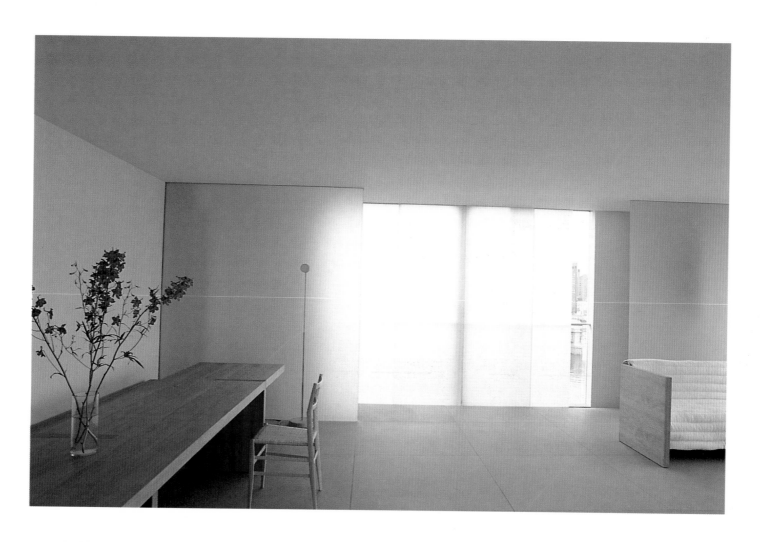

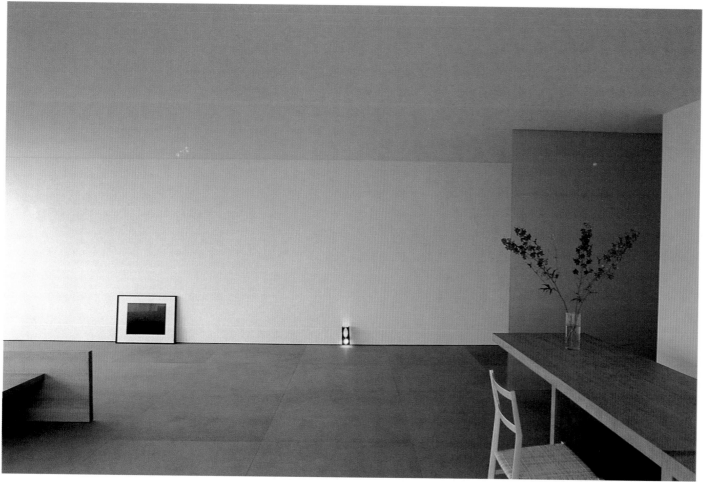

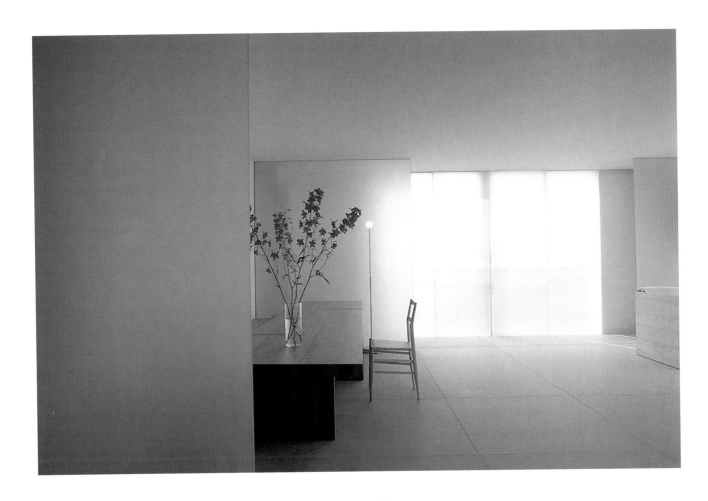

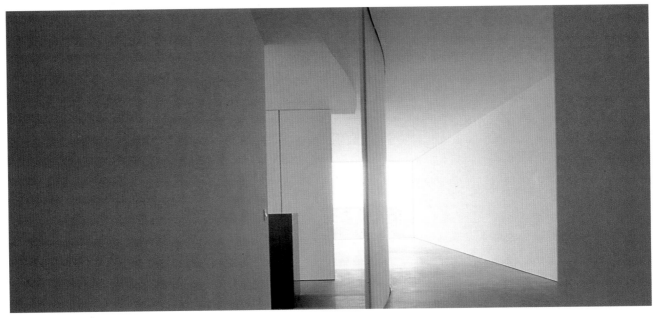

Above, detail of the translucent glass panels through which there are marvellous views of the Thames.

En la imagen superior, detalle de las cristaleras de vidrio translúcido a través de las cuales es posible gozar de unas maravillosas vistas sobre el Támesis.

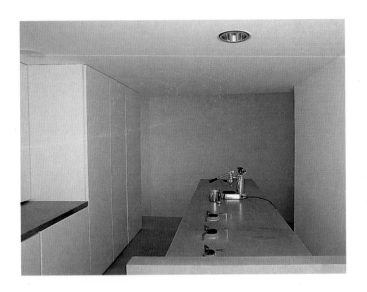

Natural lights enters the living room and illuminates the whole apartment, providing a unitary atmosphere.

La luz exterior penetra por la sala de estar e ilumina todo el apartamento proporcionándole una atmósfera unitaria.

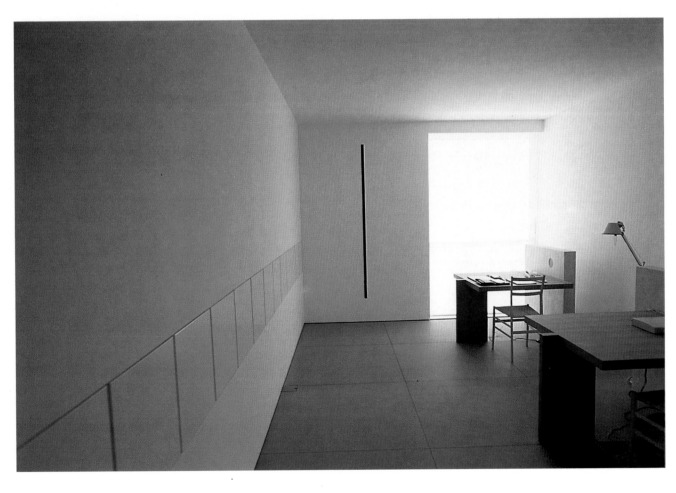

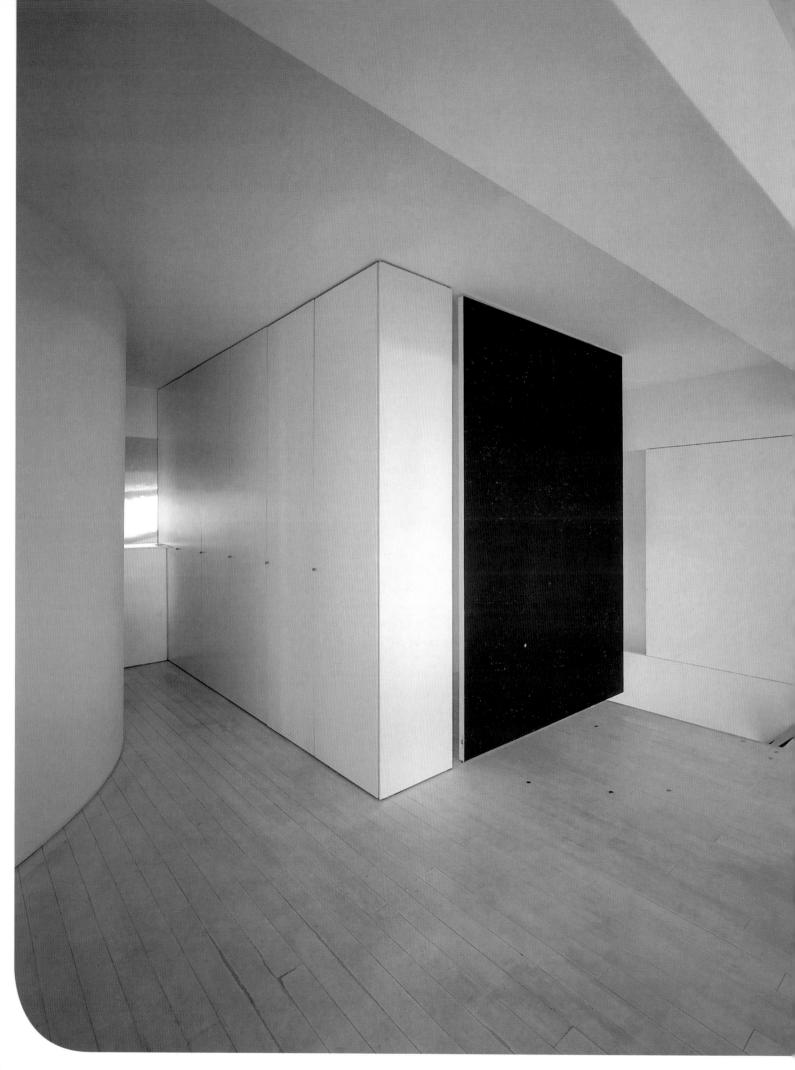

Hiroyuki Arima
House 3R

Fukuoka, Japan

Photographs: Koji Okamoto

The building is located some distance from the city centre on a site studded with different kinds of trees such us maple and cherry which vary with seasons. The scheme is a conversion of a small old apartment house to provide a favourable environment for living. There is nothing special about the 20-year-old buildings, but a residential pact bans any alterations on the outer appearance. The structures are on a slope running to the north with the front road on the 3r floor level, and access to the maisonette is possible only going underground by stairways from the road level.

"3R" (3 reeds) means three units of a movable wooden wall panel which deployed near the entrance of the maisonette. Since the three units revolve independently of each other, it is possible for a resident to select diverse space variations.

The former interior furnishing in the space have been destroyed and the floors, walls and ceilings are all painted white to make the most of the weak sunlight on the north side. The entire space constitutes a huge continuous structure. Several comers with necessary functions such as the installation area, bedroom, sanitary rooms are deployed continuously in two floors while being connected by a stairwell. The outer walls with the existing sash windows are all covered with translucent plastic panels from inside.

Whatever reasonable space there is between the outer walls and the plastic panels is used for a simple storage in each corner, a bar for viewing the greenery or the library. On the face of the wooden panels and plastic panels are certain holes with a variety of diameters. They are used for looking outside or holds for opening and closing the "3R" and door panels, and air ventilation holes of air conditioners.

El edificio se levanta **a cierta distancia del centro de la ciudad donde diversos tipos de árboles, como el arce y el cerezo, modifican el cromatismo y el aspecto del paisaje de una estación a otra. El proyecto aborda la conversión de un pequeño bloque de apartamentos, de veinte años de antigüedad, en un ambiente favorable para vivir. No hay nada especial en él, pero como es habitual en un edificio de este tipo, cualquier alteración a la apariencia exterior quedaba descartada.**

El volumen reposa sobre una pendiente que discurre hacia el lado norte frente a una carretera elevada, ubicada a la altura de la tercera planta del edificio, y sólo es posible acceder al dúplex reformado bajando el nivel de suelo mediante unas escaleras desde el nivel de la carretera.

"3R" (3 cañas) significa tres unidades, que en ese caso corresponde a un tablero de madera movible que se despliega cerca de la entrada del dúplex. Puesto que las tres unidades se giran de forma independiente, el usuario tiene la posibilidad de seleccionar diversas variaciones del espacio interior del apartamento. No hay ninguna restricción específica o reglas que determinasen las posibilidades de cambio del espacio.

La reforma eliminó el antiguo mobiliario de la vivienda y repintó de color blanco los suelos, las paredes y los techos, con el objeto de aprovechar la débil luz que entra por el lado norte. El espacio entero constituye, tras la reforma, una gran estructura continua. Las diversas habitaciones, área de instalaciones, de descanso, los baños, etc., se despliegan de madera fluida a lo largo de las dos plantas, que se conectan por una escalera. Las paredes exteriores, perforadas por antiguas ventanas de guillotina, están cubiertas de tableros de plástico traslúcido en el interior. Los espacios que se crean entre las paredes exteriores y estos tableros de plástico se usan como pequeña zona de almacenamiento, como belvedere hacia el jardín o bien como zona de biblioteca.

En la cara vista de los tableros de madera y las planchas de plástico se abren unas secuencias de agujeros de varios diámetros, que se usan para mirar hacia fuera o como asideros para abrir y cerrar los "3R" y los paneles de las puertas, o bien como filtros de ventilación para los climatizadores.

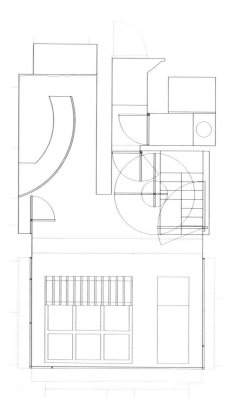

Ground floor plan / Planta baja

First floor plan / Primera planta

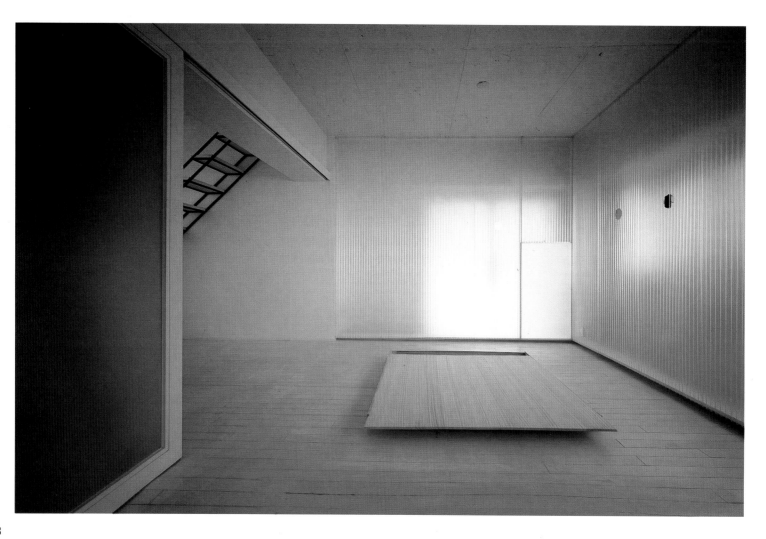

168

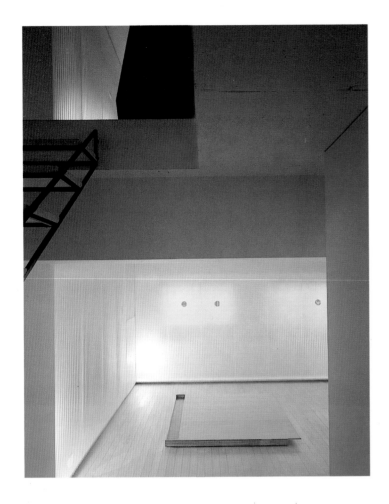

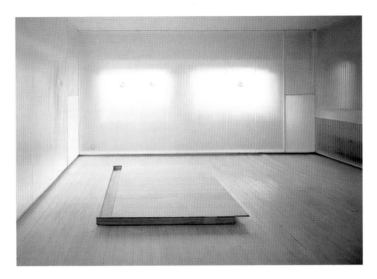

The surfaces that close the apartment, floors, walls and roofs, were painted white in order to reflect and multiply the scarce light from the north that penetrates through the existing openings. These were clad with translucent plastic panels.

Las superficies que cierran el apartamento, pavimentos, paredes y techos, han sido pintadas de color blanco, con objeto de reavivar la escasa luz del norte que penetra por las aberturas existentes. Estas se han revestido con paneles de plástico traslúcido.

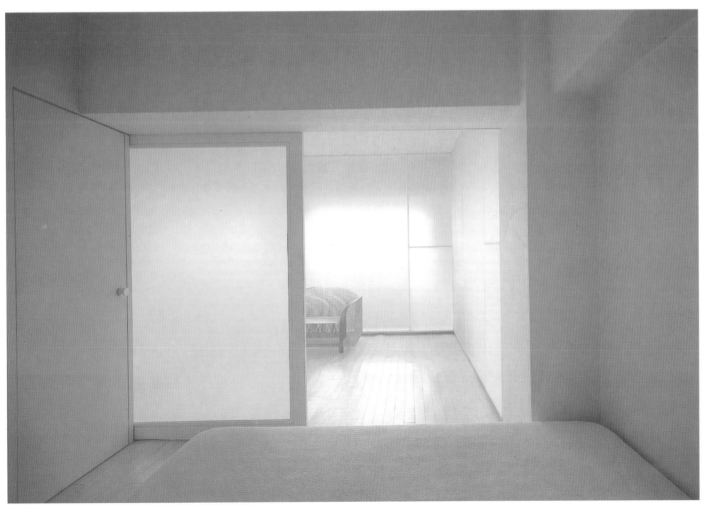

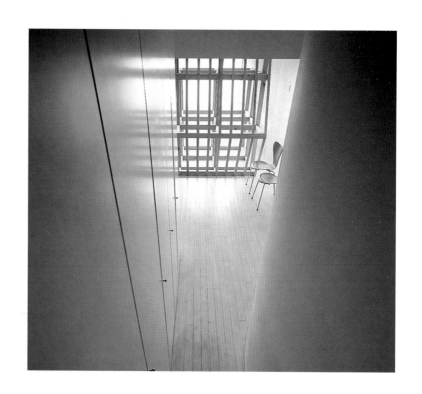

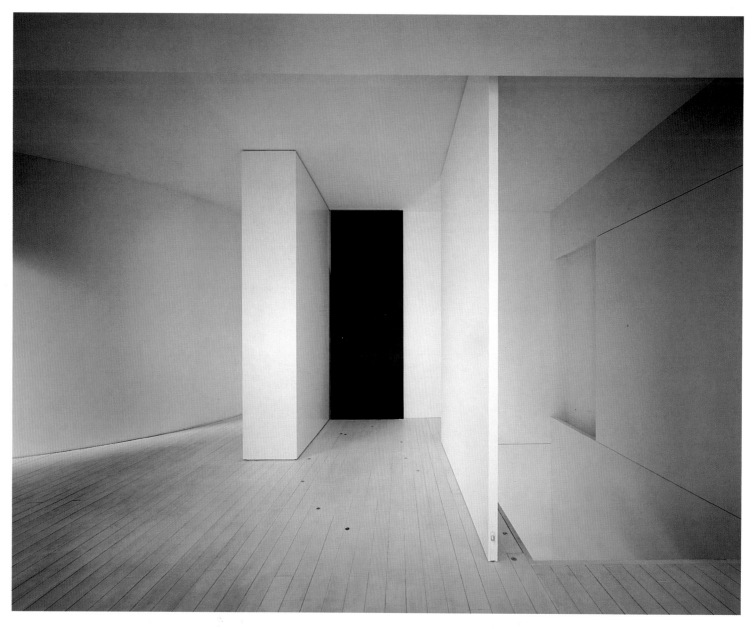

A steep slender stairway with a metal skeleton and wooden steps communicates the floor that gives access to the dwelling with the lower level on which most of the private rooms are located.

As can be seen in the photographs, although the two-floor apartment is developed below street level, it takes full advantage of the light coming through the few openings.

Una esbelta y empinada escalera con esqueleto metálico y huellas de madera, es la encargada de comunicar la planta de acceso de la vivienda con el nivel inferior, donde sitúan las estancias más privadas.

Tal como se observa, a pesar de que el apartamento de dos plantas se desarrolla por debajo del nivel de la calle, consigue aprovechar al máximo la luz que penetra por sus escasas aberturas.

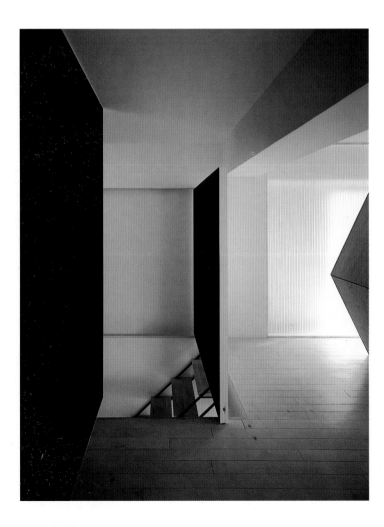

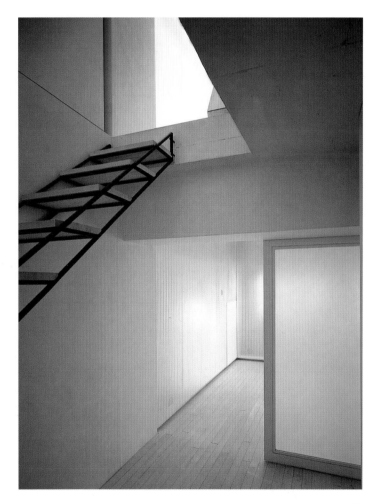

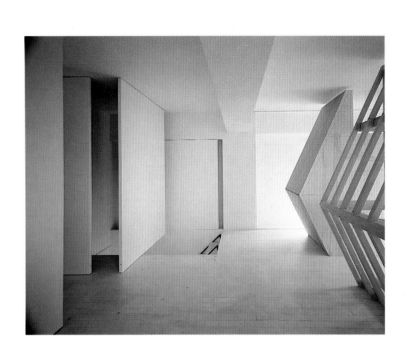

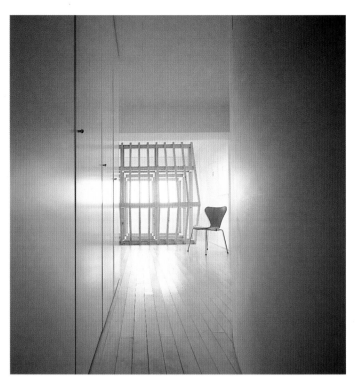

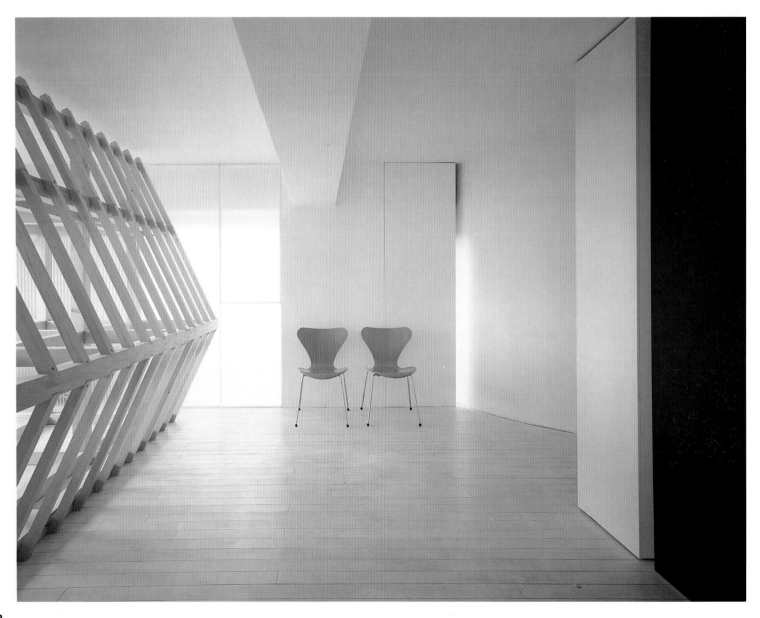

As can be seen in the photographs on this page, the wide range of positions of the three mobile wooden panels provide the owner with a wide variety of spatial combinations.

Tal como se observa en las imágenes de esta página, el amplio juego de posiciones de los tres paneles móviles de madera, permite al propietario una extensa variedad de combinaciones espaciales.

Mobile wooden panels details / Detalles de los paneles móviles

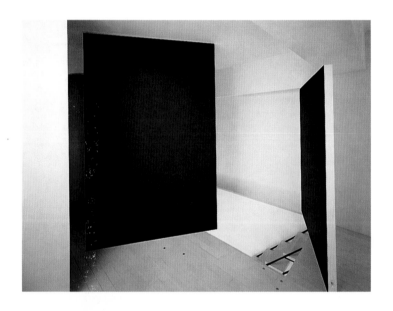 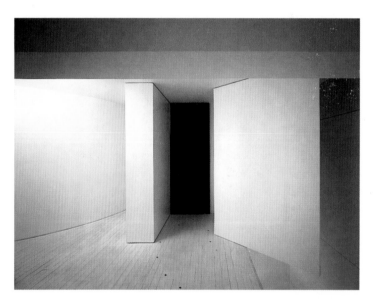

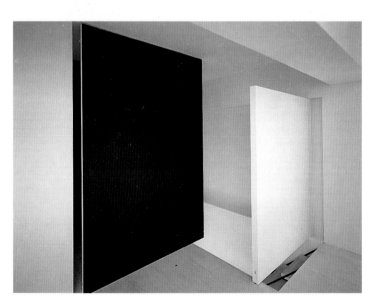 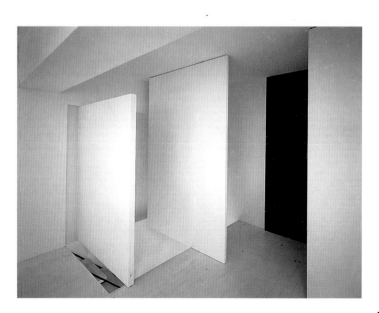

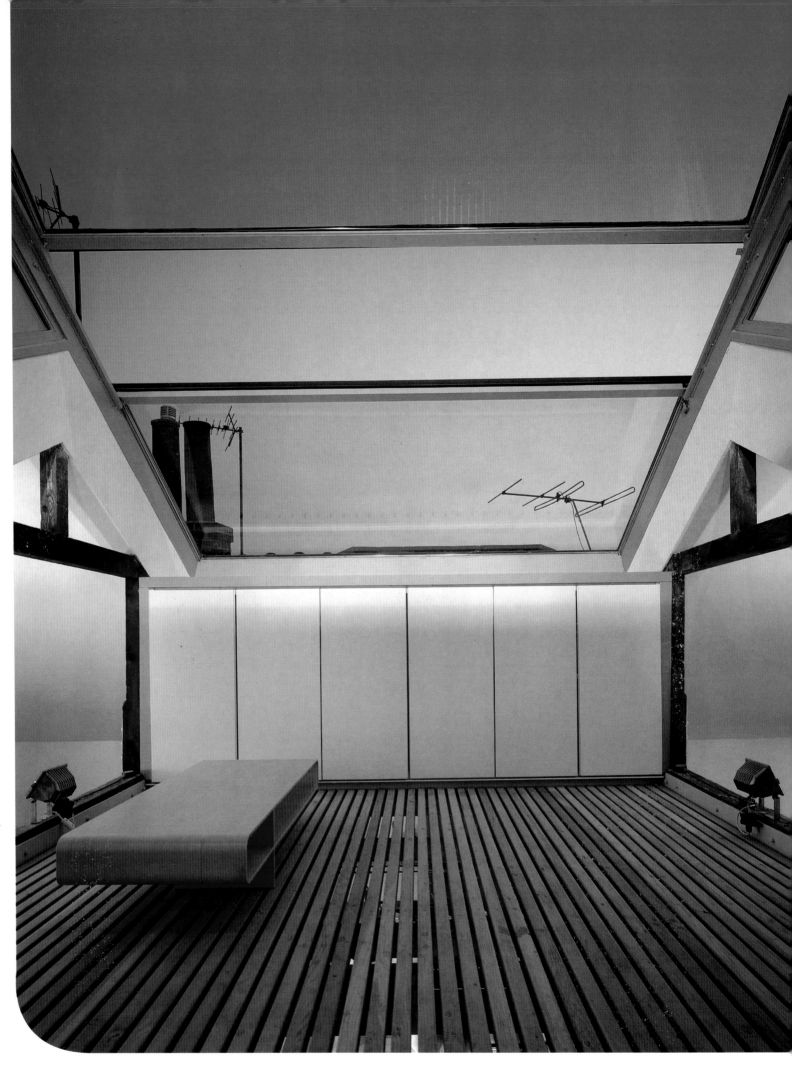

Simon Conder
Residencial conversion of a fire station

London, UK

Photographs: C. Gascoine / VIEW

The clients, Andrew Hale the keyboard player and songwriter with Sade, and the cook Stephanie Simon, had bought the top two floors of a redundant Holland Park Fire Station.

Although the buildings was in a quite three lined street, the actual accommodation consisted of a number of small, badly lit rooms with those at the back overshadowed by a mews property only 3.5 metres away from the rear wall.

The depth of the plan was particularly dark. The clients' main objective was to find an imaginative way of transforming this rather depressing environment into a light and exciting new home which would have a generosity of scale and spirit. At a more detailed level they wanted a solution that would incorporate an open plan living area, the heart of which was to be the kitchen, a large main bedroom with an en-suite bathroom, two smaller bedrooms (one of which was a two double as study). An additional bathroom, and a large amount of built-in storage for clothes and Andrew's large collection of records and compact discs.

The solution developed from an early discussion between Simon Conder and Andrew Hale that took place sitting on the top of the roof. At this level there were dramatic views out over West London and it was clear that the building could be transformed if this rooftop potential could be exploited to create an additional living space and let natural light down in to the centre of the deep plan spaces below. The final solution was based on three key elements: a roof top conservatory, a flight of stone steps and three-story storage wall. The roof of the conservatory can retract in good weather to create and open roof terrace. This steel and glass structure allows sunlight to flood down into the centre of the second floor living area, and a section of glass floor at this level also allows natural light to penetrate down to the first floor hallway below. The grand flight of tapering stone steps leads directly from the front door street level up to the second floor living area. The storage wall both defines the staircase and separates it from the accommodation at first and second levels.

Los clientes, **Andrew Hale y Stephanie Simon, compraron las dos últimas plantas de lo que era en antaño al parque de bomberos de Holland Park, en Londres. Pese a la ubicación del edificio, en una tranquila calle arbolada, el área de habitación consistía en varios espacios pequeños y mal iluminados y los de la parte trasera se desarrollaban a la sombra de unas cocheras reformadas a sólo 3,5 metros de la pared trasera.**

La profundidad de planta, combinada con las ventanas relativamente pequeñas, significaba que el núcleo de la planta era un área particularmente oscura. El objetivo principal de los clientes consistía en encontrar una solución imaginativa para transformar este ambiente, más bien deprimente, en un hogar nuevo, luminoso y estimulante, de escala y espíritu generosos. En cuanto a la distribución, los Hale querían incorporar una zona de estar de planta abierta, cuyo corazón sería la cocina, un dormitorio principal grande con baño, dos dormitorios más pequeños (uno de los cuales funcionaría también como estudio), un baño adicional, y muchos armarios empotrados para guardar ropa y alojar la gran colección de discos compactos y discos de Andrew.

La solución se desarrolló a partir de una conversación inicial entre Simon Conder y Andrew Hale, que tuvo lugar en la cubierta. Desde este nivel se goza de una magnífica vista hacia la parte occidental de Londres.

Estaba claro que el edificio se transformaría radicalmente si se explotasen las posibilidades espaciales y lumínicas de la azotea, lo que crearía un espacio vital adicional y proporcionaría una entrada de luz natural para los rincones intermedios ubicados en el nivel inferior.

Tomando este punto de partida, la solución final se basó en tres elementos claves: un invernadero sobre la cubierta, una escalera de piedra y una pared de almacenamiento de tres plantas. El cerramiento superior del invernadero puede retirarse cuando hace buen tiempo para crear una terraza abierta. Esta estructura de acero y vidrio permite que la luz natural bañe la zona central de estar de la segunda planta, y una sección de suelo de vidrio a este nivel también permite que el sol penetre el vestíbulo el primer piso. La gran escalera de piedra conduce directamente de la puerta de entrada al nivel de la calle hasta la zona de estar de la segunda planta.

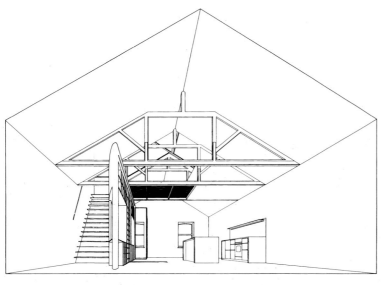

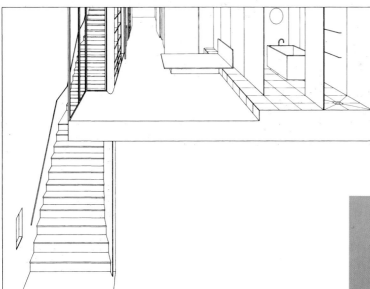

Axonometric view / Axonometría

It was the owners' explicit wish that the main elements in the open-plan living room should be the kitchen, located in a central position, and a structure for storing the large collection of records and CDs owner's. The central part was paved with translucent glass to allow light through from the lower floor.

Por deseo explícito de los propietarios, la sala de estar, organizada de forma abierta, tiene como elementos principales la cocina, situada en una posición central, y una gran estructura que permite almacenar la extensa colección de discos del propietario.
La parte central se ha pavimentado con cristal traslúcido para permitir la llegada de la luz a la planta inferior.

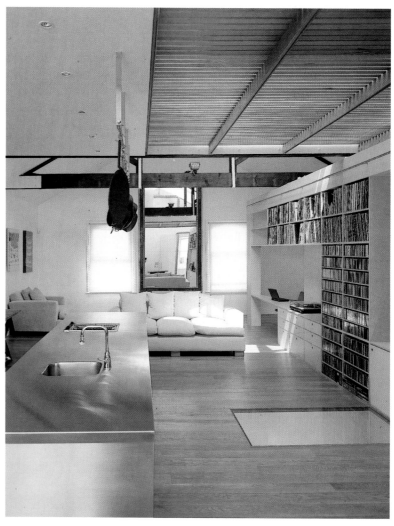

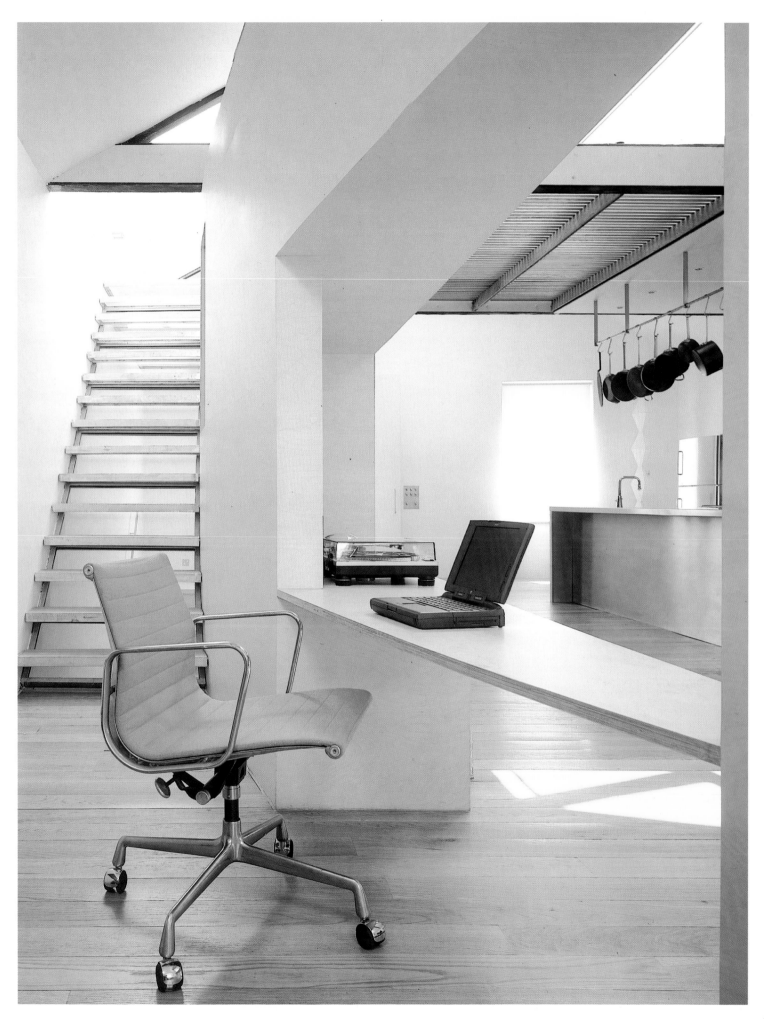

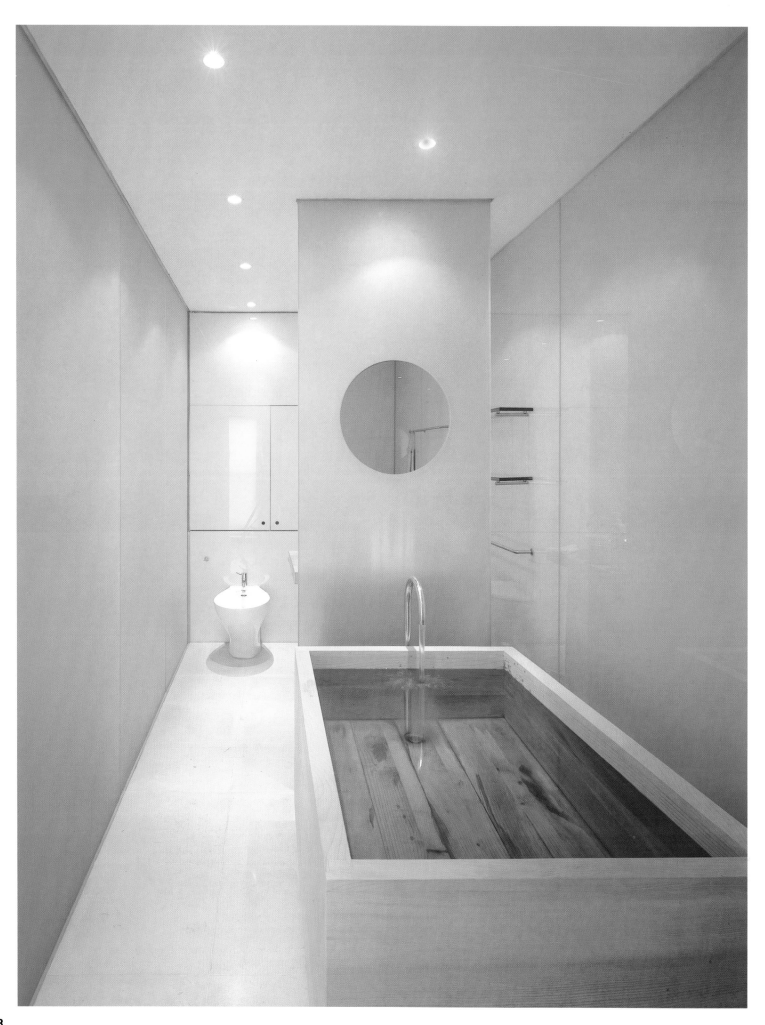

Views of the bedroom and the main bathroom. The lack of light, a direct consequence of the small size of the openings, was counteracted through the use of light, translucent materials.

Imágenes de la habitación y el baño principal. La falta de luz, consecuencia directa del tamaño reducido de las aberturas, se ha contrarrestado con la utilización de materiales translúcidos, ligeros y luminosos.